人体模特画法（畅销版）

庞 卡 ◎ 著

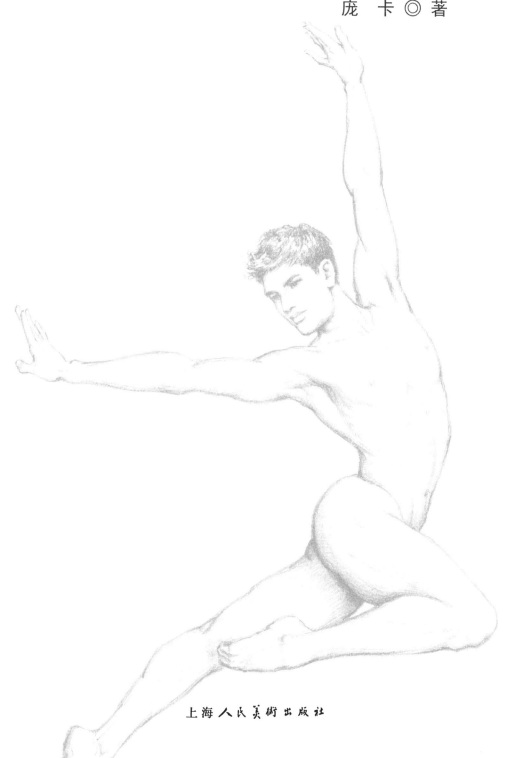

上海人民美术出版社

庞卡老师的商业插画素描

庞卡老师是中国插画老一辈大师，他的父亲庞亦鹏更是中国商业插画第一代几乎唯一的宗师。庞卡老师在美国商业绘画界勤勤恳恳工作了几十年，把自己的"月份牌"年画功力，与美国插画的精髓融会贯通，形成一套完整的西方商业插画的基础教材。这类书在国内解放后就没有见过，而国内画家去美国、去欧洲也仅仅是盯着"前卫艺术""当代艺术"不放，忘记了商业插画始终是西方绘画最大的类别。因此，庞卡老师的书，真有点"雪中送炭"的意思。

虽然"纯"艺术家未必看得上，学院派可能觉得"太"商业，可是要知道，在庞大的艺术市场中，这可是唯一的一门有恒久市场基础、又是唯一有高低标准的艺术形式。我在美国的艺术学院当了二十多年教授，但见纯艺术专业（fine art）学生越来越少，一个1500人的美术—设计学院中寥寥十来个人撑着，不动手，坐在教室里侃大山；而插画专业（illustration）越来越大，经常达到200人，并且毕业后大量涌向广告界、电影界，每年拍电影要画分镜头本就不知道要雇佣多少插画专业的毕业生。

插画与一般绘画有什么不同之处呢？简单一点讲，插画是用视觉技巧来解释文本（interpretation or visual explanation of a text）、概念（concept）、程序（process）的，而一般绘画无须解释文本，或许有概念，但是并非绝对，而程序本身就是艺术形式。然而，对于插图来说，程序是需要视觉解释的。我们举几个典型的插画例子：广告插画、海报、宣传单张插画、杂志插画、书籍插画、教材插画、动画、电子游戏、电影设计，这些均是最典型的插画应用空间。试试比较一下"纯"艺术，后者有多少实际使用功能呢？从应用型上来说，把插画划归设计是正确的，即便纯艺术也有图解性，但和插画的图解性并非同类，区别在于：艺术的目的是自我，设计的目的是为他人。艺术的功能是提出问题，设计的功能是解决问题。这样对比，就知道商业插画和"纯"艺术不是一回事了。既然不是一回事，其技法、训练就不同，这样才有了给"纯"艺术的训练，同时也有了庞卡老师这一类的商业艺术的训练。讲这些话，艺术界很多人不爱听，那是受了几十年学院派写实单一训练、又不知道外面的情况的糊涂人才如此，随着眼界和思想的逐渐开放，我估计越来越多的人了解了真实的情况，就不应该对商业插画有什么成见了。

"插画"（illustration）这个术语是在中世纪后期才第一次在英国出现的，原词估计与宗教启蒙（illumination; spiritual or intellectual enlightenment）有关，用图解方法启蒙，就是插画。从字源角度再往上探索，就是早年法国用的拉丁文中的"illustration"。虽然今日的插画包含范围非常广泛，好像一般性自由撰稿艺术家做的有文本、概念、程序解释作用的素描、绘画、版画、拼贴、数码设计、多媒体、3D模型都算，但是万变不离其宗，还是从手绘开始的。按照不同的目的分，插画可以粗略地分为表现形式（expressive）、风格形式

（stylised）、写实形式（realistic）、高技术形式（highly technical）几种。主要的服务范畴有考古插图、植物标本插图、概念艺术型插图、时装插图、信息说明插图、技术说明插图、医疗说明插图、科学说明插图、技术结构插图、书籍插图、绘本（Picture books）、叙述性插图（Narrative illustration）等。

从西方艺术发展的过程来看，的确曾经有过一个阶段插画不如纯艺术的地位高，甚至还有不如平面设计高的时候。但是，随着绘本、绘本小说（graphic novel）、电脑游戏工业的发展，插画又迎来了一波新的高潮，因为插画比单纯的文字更容易国际化传播，也更加符合全球化的趋势，图画比文字容易沟通、交流，这是绝大部分人认同的。插图拍卖价格也水涨船高，2006年，美国插画家诺尔曼·洛克威尔（Norman Rockwell）的插画作品《决断家庭纽带》（Breaking Home Ties）在当年的苏富比拍卖会上拍出1500万美元，应该是说明插画身价趋势的一个很好例子。类似的插画家还真不少，比如早年画美女海报的画家艾佛格伦（Gil Elvgren）、瓦加斯（Alberto Vargas）等人，他们的作品价格都相当高，在拍卖市场很受追捧。

庞卡老师的《人体模特画法》《铅笔人像画法》《时装模特画法》，以自己的实践经验为基础，精心编辑，有自己完整的商业插画体系，并且和西方体系是融合的。他语言不多，以大量的图例说明商业素描的方法和程序，容易上手，很能解决实际问题。如果照着一步步推进，学习的人必有所得。庞卡老师是我在美国多年的老朋友，如果从工作背景来说，他是商业插画体系，我是纯粹学院派体系，但是正因为我在学院派待了足够长的时间，才认识到商业艺术在西方是大艺术、是显学，因而更加关注他的工作、创作、著述。在这里祝贺庞卡老师的图书出版！

美国洛杉矶帕萨迪纳艺术中心设计学院教授
汕头大学长江艺术与设计学院院长
王受之

真情、善意、美画

——读庞卡素描技法书有感

时下庞卡的名字被年轻的读者们忘怀了，在青年同行中亦为知不多吧！原因是他举家迁居美国已有数十年之久，几乎被国内同行所遗忘。其实老庞与我是同辈人，但他的从艺资历不知比我显赫多少。20世纪50年代初，他参加第一届全国青年美展并摘得油画创作组的桂冠，中国画组获一等奖的是孔伯容所画的《博古》、贺友直的《火车上的战斗》，而我当年所画的一幅油画因被判抄袭而名落孙山，激起我一时怨愤，掰断了油画笔，并把所有画具颜料送给他人，立誓不当什么画家，尤为油画家，从此另择一条苦心劳作的艺人之路至今。

老庞的画艺是圈内同行有目共睹的，加上他风度翩翩美男子的气质与家世背景，更显得不同凡响。老庞的父亲庞亦鹏先生是当年老上海滩的"广告大王"，他的广告画受到美式风格的影响，颇具新意和创意，很多厂商都纷纷指定庞亦鹏先生来设计。20世纪40年代庞亦鹏先生就创立了自己的广告公司，他的广告包罗万象，出众的设计能力加上极高的知名度使"亦鹏"二字无人不晓，是当时上海滩广告界一个响当当的品牌。他论业务能力、设计能力这些都是业界同行们难以望其项背的。而庞卡又是庞亦鹏先生唯一继承父业的骄子，其传承与动力无可异议，庞卡与当时另一位油画巨擘——张充仁先生有师生之谊，继又与哈定先生交往并受益，所以说老庞在全国青年美展的折桂似在情理之中。

时下的国画、油画已被从艺学子视为专科科目，但在当年并非如此，国画、油画并不吃香，老百姓更接受年画、宣传画、连环画这些更贴近生活的大众美术。正巧当时国家也正鼓励画家转行，老庞亦随众多画家转至上海人民美术出版社的年画创作室，从油画家转身为专职的月份牌年画画家，老庞创作了许多月份牌年画，还有些古代题材，例如《太平军李秀成攻打上海》，其画风不同一般月份牌的甜俗，回想当年的油画头名状元改行年画，颇感大材小用。

我与老庞相识是缘于当年国家经济困难时，出版系统将其下属的出版社以及新华书店等有关出版的从业人员集中起来办学习班，学习内容为毛泽东选集四卷本，老庞和我同分在一个小组，天天碰头，时时相见，也就越来越熟悉了。正因此经历，老庞夫人尔璨大嫂称我们为"患难兄弟"。改革开放不久老庞举家去了大洋彼岸，经此一别数十年之久，直至去年老庞夫妇回国探亲才相见，均是乡音依旧鬓毛衰，我们都是已近耄耋之人。

老庞带来了近年在美国的新作，颇为喜人，他又回归到昔年的油画创作了，画作风格明快斑斓。同时，老庞在美国还不忘教书育人，并总结了多年的教育心得，精心编绘了三本可供青年学子使用的素描基础教材：《铅笔人像画法》《人体模特画法》《时装模特画法》，并且他还有继续出版动物画技法的打算。依我个人之见，这些基本的绘画技法是青年学艺之徒的范本，是进入艺术大门的正确指南。身处不同的国度，艺术理念的迥异，中西绘画感悟的融合，老庞精确又严谨的绘画技巧犹如一位忠厚的长者向后人娓娓道来的心灵独白。绘画终究是一门手艺技能，年轻时打下的夯实基础与终身砥砺才是攀上艺术巅峰的唯一途径，才是青年学子们从艺的正道，一步一个脚印，千里之行始于足下。

我又有感于老庞和尔璨大嫂出国旷久，但他俩依旧本着一份画家的职业良心与操守，所以愿为二位不忘归谊的同行故交，在此写上几句开场白话。

戴敦邦

画人体就是在画解剖

近年来，随着商业、科技的迅速发展，社会大量需要各种美术设计工作者，人体画在平面、时装、电影动漫、游戏娱乐、网络交互等的设计工作中都很需要。很多商业设计人员很早进入职场，没有机会系统学习人体画，更有许多艺考学生无法进入高等美院，没关系，可以自学，这里，就介绍一些我自学与教学画人体模特的经验与心得，给大家参考借鉴。

画人体需要学点解剖知识，要在画人体之前就开始学习。有的同学一听到要学解剖，就先怕困难，其实不必。开始只要简单地粗学一遍，了解人体的大致结构、主要的骨骼与肌肉的名称与形状，慢慢再边画边学边深入，反复几次就能记住了。我最初是在中学健身锻炼时就懂得肌肉的名称与伸屈作用的，现在健身运动很普遍，男女都有参加，建议大家做健身锻炼，可以帮助你学习解剖。

自学的方法很多，我的经验是正式学画最好从临摹开始。张充仁老师从欧洲带回一套铅笔临摹模板，是他学生的必修课程；好的模板可以给学生，尤其给青少年学生，有个明确的规范与目标。我学画就是从临摹方、圆开始，后来临摹解剖图、临摹经典人体画等等，要学啥先临摹啥，经过临摹的画，能理解深刻、体会入微，且不容易忘记。临摹，也是我国传统的、行之有效的学画方法。

近年国内开放，人体模特评比、摄影展览、刊物等也有所兴起，但写生人体模特的机会毕竟还不是很多，即使有机会直接画，具有标准健美身材的模特更难得。就我的经验，没有面对面写生的机会，也完全可以采用其他方法自我学习：解剖石膏像、人体模型、历代经典人体雕塑、人体油画、俄罗斯时代的人体素描、优秀的人体摄影等等，都经了艺术大师对人体的提炼概括，是一种人体美的创造，这些甚至是比画真实人体模特更有效的教材。

美国的高等艺术设计院校早已不画石膏素描，仅保留了人体模特写生的选课，写生限定3~5分钟画一个姿势，一课要画十几张，与国内动辄100小时画一张的长期作业，形成两个极端的对比。就我的教学经验觉得：开始练习，为了要求每张画都能达到课程目标，不必限定时间，熟练后，一定要求快速，做到又快又好。

在临摹人体画、画人体照片或写生人体模特时，都要结合学到的解剖知识，要画出、要强调、要夸张人体的解剖特征，特别是姿态与主要关节的特征。我的信念是"画人体就是在画解剖"。至于表现形式，我主张不要太复杂，只需运用铅笔线条的粗细深浅，再加少许投影，画出人体的立体与质感，画出人体美感就足够了。

书中的人体画，有我学画时的习作，也有发稿前赶画的急就章，前后年份相隔超过一甲子，表现形式、用笔方法也都参差不齐，其中谬误不足之处很多，还望指正、包涵、见谅！

庞卡，2020 年 8 月于洛杉矶

目 录

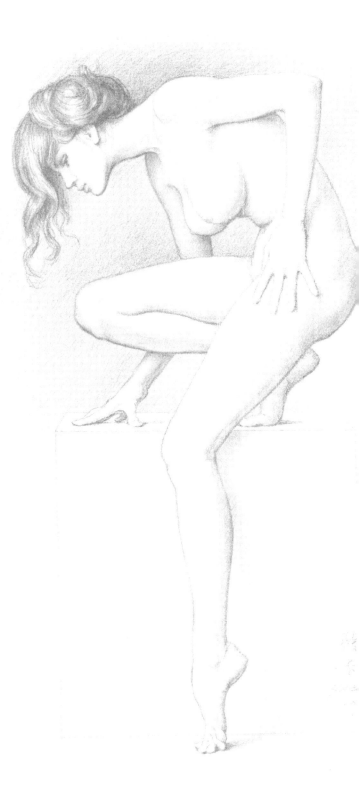

第一章　学一点解剖知识

解剖是分割的艺术，通过这种艺术，躯体系统的不同组成部分可以被一一地分解开，人们也可以从中观察到这些组成部分的位置、形状、结构、功能特点。

对于绘画艺术而言，准确描绘人体，学一点解剖知识是对人体系统描述最有效、最直接的一种方式。

善用经典雕塑，学习人体解剖：

学生画人体模特写生的机会不多，即使画了，标准的模特很少，画的时间也短促。我学画时就常利用经典雕塑学习解剖。这尊《大卫》经过米开朗基罗的艺术提炼，人体的姿态、骨关节、肌肉等都表现出极致的美感。我们在画时可以仔细揣摩，从中学习到很多解剖知识与人体绘画的技能，这是画真人模特做不到的。

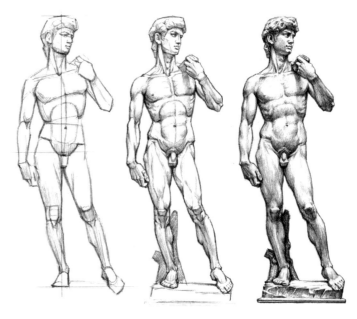

《大卫》

人体的主要组成部分

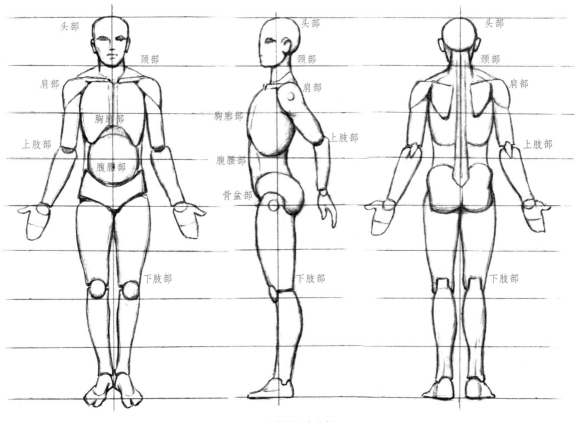

人体分八个大部

人体的基本结构

一般人体有男、女、老、幼四类，在解剖学中是把青年男性作为主要对象的。青年男性肌肉特征明显，比例稳定。男性人体在解剖上具有明显的图案特点，一切形状都略似平面及立体的几何形。背部以三角形为主；胸部是长方形和半圆形；颈部如圆柱，前呈三角形；大腿也呈圆柱状，内侧呈三角形。

男性由于脂肪层薄，骨骼、肌肉较为显露。胸廓较窄，髋部较宽。颈部较粗，喉结突出。

女性人体的比例、骨骼、肌肉的结构与男性相同，只是女性的关节与肌肉比较细小，外观不甚明显，但女性的特征比较明显，如乳房丰挺，臀部圆润。

强调形体特点，这对构成人体的帮助很大。在学习时不要受平面表现的限制，应该强调特点，否则画出来的素描会缺乏力量。单画模特是不够的，必须培养分析辨别的能力，从而懂得选择和强调。

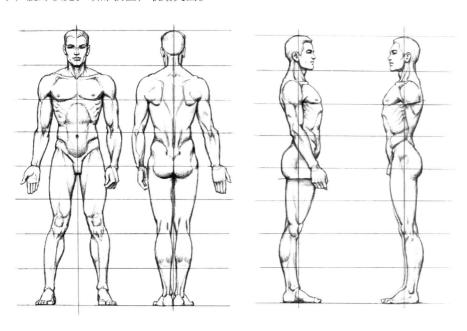

男性人体的外形示意图

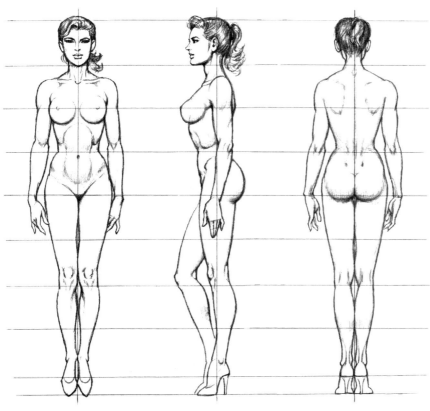

女性人体的外形示意图

9

骨骼

　　成年人的骨骼由206块骨头组成，构成人体的一个完整支架。根据骨骼在人体的部位不同，可分为：头颅骨29块，躯干骨51块，上肢骨64块，下肢骨62块，每一块都有一定的形态。骨骼还具有保护器官和肌肉的功能，如头盖骨保护眼睛和脑部，肋骨和骨盆保护心脏、肺和其他内脏。人体的骨骼没有完全挺直的线条，想要表现人物的生命力，骨骼的曲度是不可或缺的一环。

　　男性和女性骨骼比例相差较大，女性的骨盆较宽，男性的胸骨较宽。因此，男性呈倒三角形，肩宽腰细；女性呈正三角形，腰细臀宽。

　　人体左右是对称的，除了中间的骨头外，只要记住一半就行了。有的可归并为一组，因此实际要记的骨骼并不多。初学时，只要记住主要的骨骼名称与形状，尤其要注意外露的骨骼及关节形状，如锁骨、肘、腕、膝等。

　　骨骼决定了人体的高矮胖瘦、身材比例、头部造型等。骨骼与骨骼相连接，组成人体构架，它非常灵活，可以进行单向和多向运动。负责单向运动的骨骼，有圆柱形和滑车形，成单轴的造型；负责多向运动的骨骼，一端是球形，另一端是深窝形的，可以进行多种运动的关节。学画人体应了解骨骼带来的外形特点，尤其是骨骼构成的形体大轮廓、骨骼的外露点、骨骼在人体内的位置以及骨骼距离皮肤的深浅位置。

　　女性从头到脚都和男性不同，女性的下颌弧度优美，颈脖细致，手脚细小柔软，臀部浑圆，位置略低，腿肚线条柔美不似男性发达，而脚踝弧度较大。

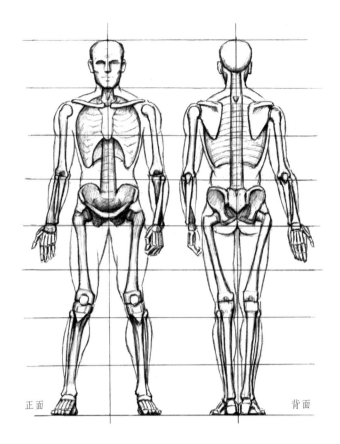

正面　　　　　　　　　　背面

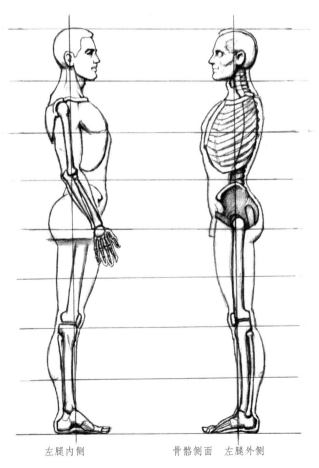

左腿内侧　　　　骨骼侧面　左腿外侧

人体骨骼三面示意图

肌肉

人体全身有500多块肌肉，通常是左右对称地覆在骨骼外面。人体的肌肉按照不同的形态可分为：长肌、短肌、阔肌和轮匝肌。长肌，大多位于四肢部位；短肌，大多处于躯干的深层位置；阔肌，通常位于胸、腹，形状扁薄宽大，能进行整体及局部的运动；轮匝肌，在口部和眼部周围，担负睁眼闭眼和张嘴闭嘴的动作。

一般来说，女性的肌肉不明显，但腿部和臀部的肌肉强而有力。

人体外表是不同肤色的皮肤，透过皮肤可看到许多鲜红的肌肉，而肌肉之间是由骨架支撑着的。

骨架支撑着全身，肌肉生在骨架四周，各种肌肉的收缩，牵动骨架产生各种不同的动作。有的部分肌肉层又多又大，厚厚地裹着骨头，如臀部、大腿等处；有的

地方肌肉层薄，看得出骨头的凹凸；甚至有的骨头很明显，如肘、膝关节处。皮肤薄薄地包裹在外部，随着肌肉和骨骼的凹凸而起伏，因此解剖就是要了解肌肉与骨骼的结构与关系。肌肉是生在骨骼上的，先要从了解骨骼开始，再了解肌肉的结构。

记住主要的肌肉可以用肌群来记忆，如小臂的伸屈肌群，骶棘肌群等。另外，影响外观的小肌肉也要记住，如胸锁乳突肌……

骨盆是承托上身的重要骨架，本身不会变动，走路时会随重心移动而左右倾斜摆动。骨盆的倾斜线与双肩的倾斜线做相反运动，以维持重心平稳与姿态协调。特别需要注意的是：髂骨棘明显影响正面、侧面、后面的外观。

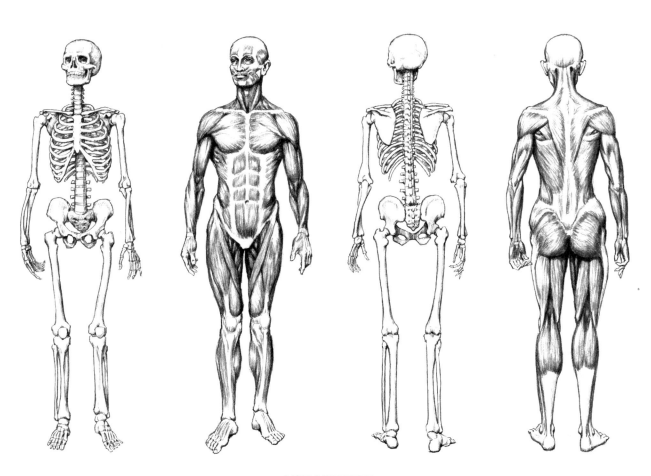

人体肌肉两面示意图

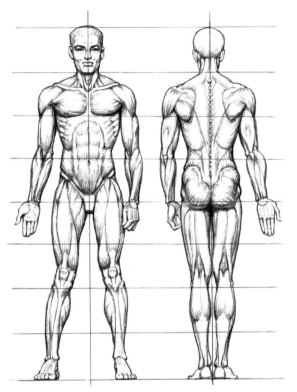
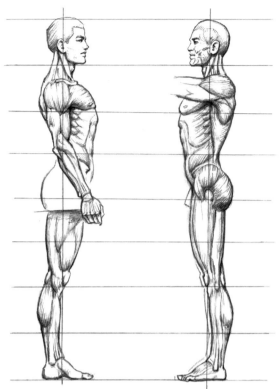

人体肌肉示意图

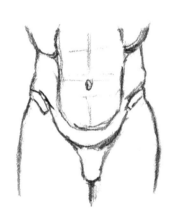
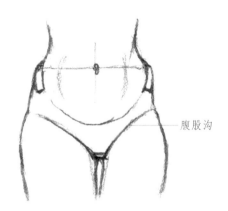

腹股沟

男女腹部示意图

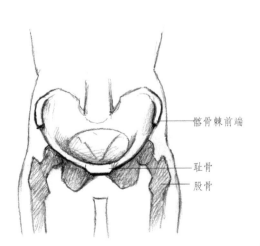
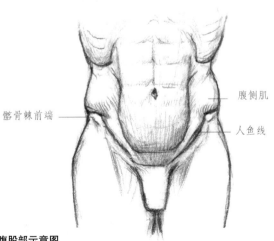

髂骨棘前端

耻骨

股骨

髂骨棘前端

腹侧肌

人鱼线

腹股部示意图

男性强健的腹侧肌，挤压髂骨棘，只露出前端。腹侧肌腱延伸至耻骨，形成人鱼线。女性腰腹纤细，髂骨棘外观明显。

注意：骨盆侧面髂骨棘前凸很突出，形成腰腹部侧面特征。

臀部是以骶骨为中心，以髂骨棘为上限，由左右两股蚕茧形大肌肉组成。

男性臀部强健，臀大肌鼓出，骶骨及大转子周围相应下陷，形成左右两股像蚕茧形的臀大肌，又称为蝴蝶形臀大肌。女性臀部有较多的脂肪覆盖，丰满圆润。骶骨表面也有脂肪层，与髂骨相接处形成陷窝，俗称臀窝。

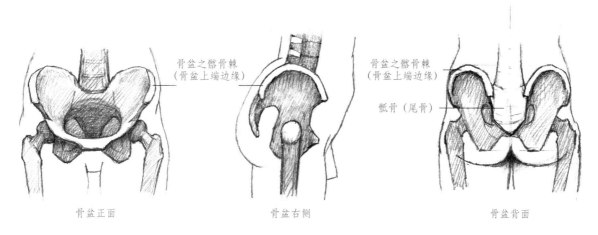

骨盆正面　　　　　　骨盆右侧　　　　　　骨盆背面

骨盆三面示意图

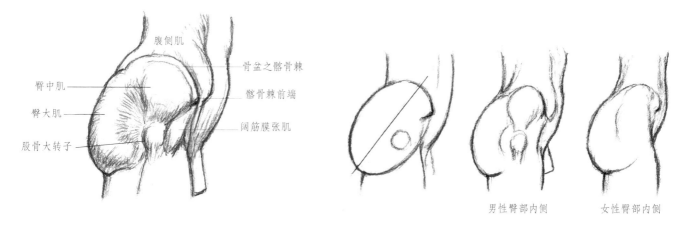

男性臀部内侧　　　女性臀部内侧

骨盆臀部右侧面示意图

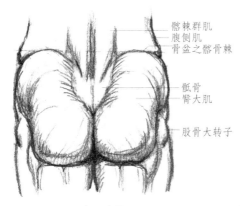

臀部示意图

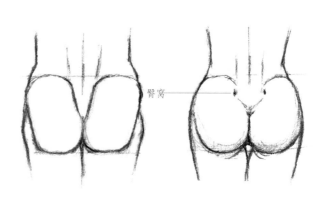

男女臀部示意图

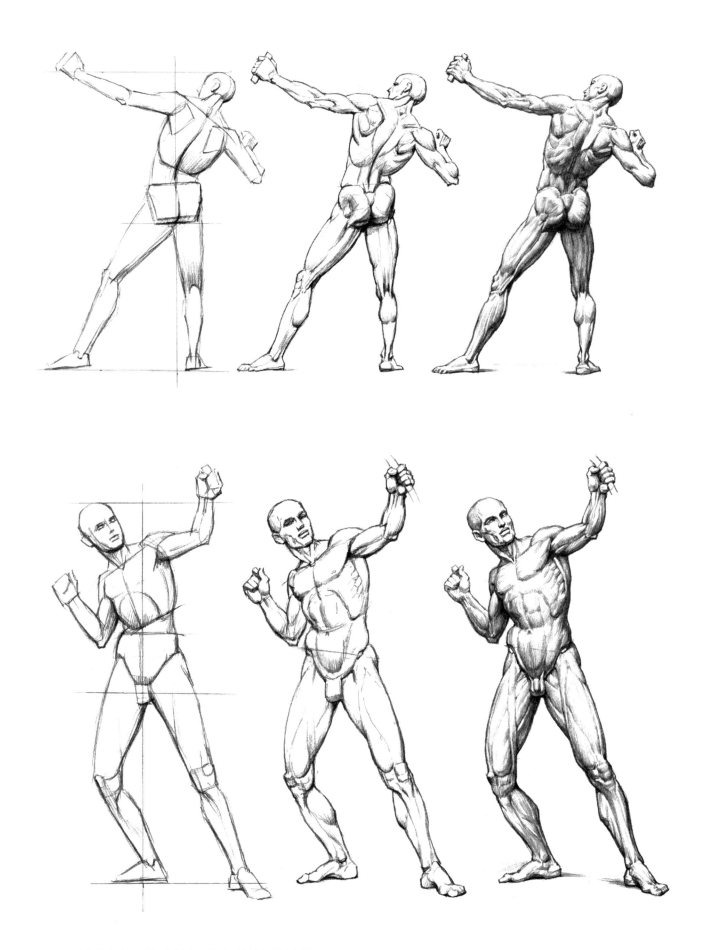

对人体解剖模型画速写，是学习解剖的好方法。

肩、颈、臂、膝解剖简析

肩部解析

　　肩部是由锁骨柄、肩胛骨和肱骨头连接在一起，仅由锁骨头与胸骨的一点点连接为转动点，肩部可以向上、向前、向后自由活动，形成不同姿态。肩部活动对胸部肌肉变化影响不大，而对背部的肌肉变化影响很大。

　　肩部肌肉主要是三角肌，形似三角形的外套垫肩，套在肩部。

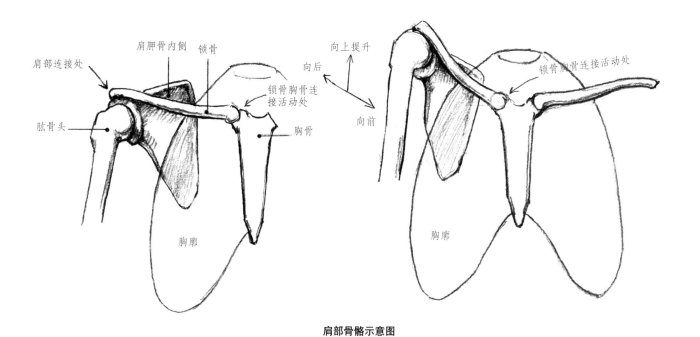

肩部骨骼示意图

肩部肌肉示意图

举起右臂，肩的变化如图所示：

正面：锁骨与三角肌耸起，胸肌上拉，露出腋窝，胸廓夹在胸肌与背阔肌之间，肩胛骨下沿外凸，肌肉发达者，在胸廓沿背阔肌可见四小块锯形肌。

背面：肩胛骨随手臂上举向上外转，肩胛骨下沿外凸，肩胛冈离皮肤近，瘦的人可以看到并且摸到，冈下有块圆肌，叫冈下肌。

肩胛骨：是上臂活动的支撑，形如三角尺，上沿肩胛冈突出，冈上冈下均有肌肉，发达的冈下肌能影响外观，纤细型的女性往往能看到肩胛骨的外形。肩胛骨也由三角肌、斜方肌、背阔肌覆盖一部分，运动时，肌肉收缩、拉长、挤压，变化比较复杂，开始我们只要记住基本形状。

肩膀的活动形成多种姿态、表情，如双肩后移挺胸是时装模特走秀时的姿态，女模单肩上移半遮脸有妩媚感，而拳击手可以用肩护住下巴。

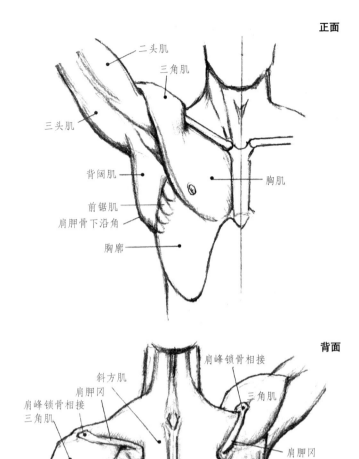

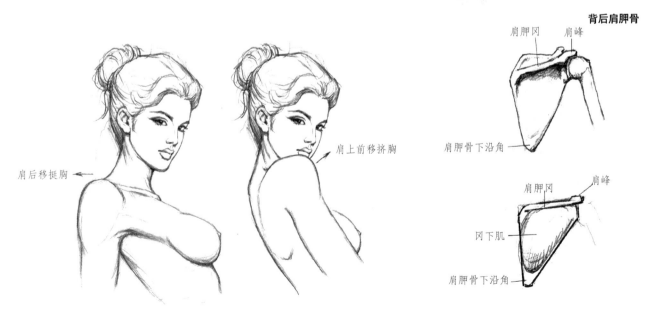

肩部活动

颈部解析

颈部是人体最活跃的部分，整个颈部看起来是个大致的圆柱形，颈部的颈椎和胸锁乳突肌等颈部肌肉，能做前屈、后伸、前移、后移、回旋和侧转头部的动作。

胸锁乳突肌是从耳根乳突向胸锁凹呈 V 形连接，是颈部正面明显的特征，建议能默画出来。

当头向右转动时，左边肌肉拉长，明显看到；当头向左转时，则右边肌肉拉长，形似斜 Y 形。

臂部解析

小臂由两根骨头组成，尺骨的鹰嘴突，在背面勾住肱骨，桡骨连接手腕，尺桡二骨能交叉滚动，提供手腕手掌灵活活动。这里要讲的是：手掌从正面翻转成背面，尺桡二骨成交叉时，明显影响小臂外形，需要把这一特征画出来。另外，尺骨头同时会在小指这边突出，也要抓住表现出来。

对着古典雕塑及古典油画些速写，从中学习人体解剖，建议多做这样的练习。

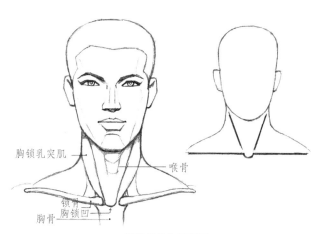

胸锁乳突肌　喉骨　锁骨　胸锁凹　胸骨

颈部的结构示意图

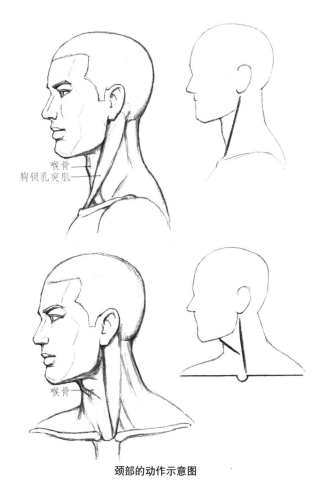

喉骨　胸锁乳突肌　喉骨

颈部的动作示意图

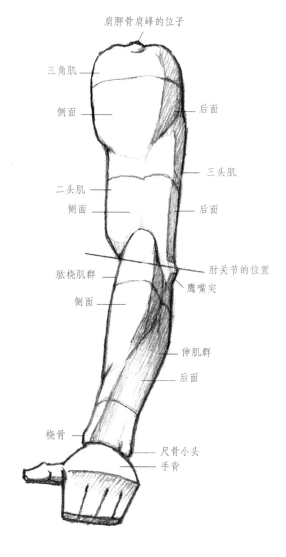

肩胛骨肩峰的位子　三角肌　侧面　后面　二头肌　侧面　三头肌　后面　肱桡肌群　侧面　肘关节的位置　鹰嘴突　伸肌群　后面　桡骨　尺骨小头　手背

上肢示意图

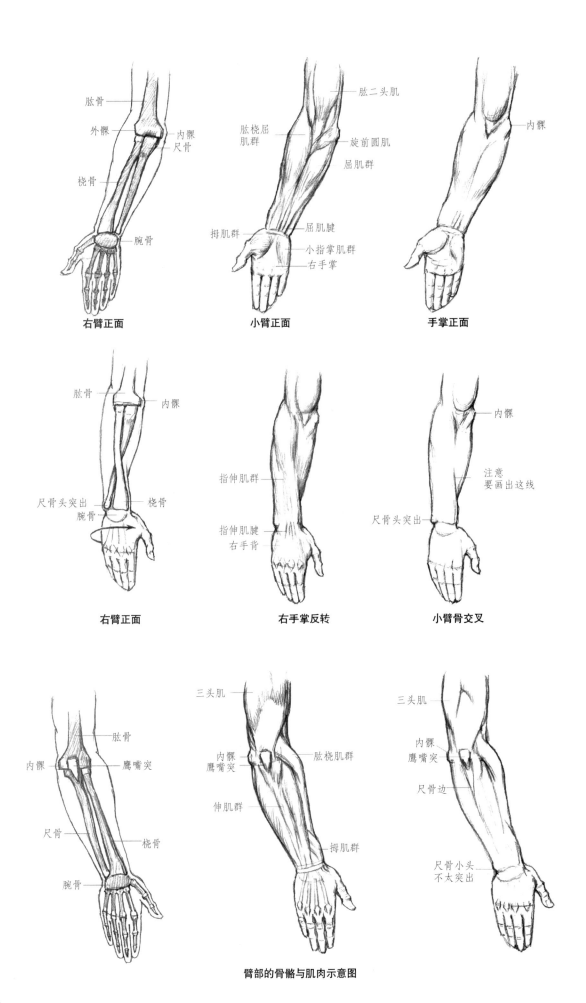

右臂正面

小臂正面

手掌正面

右臂正面

右手掌反转

小臂骨交叉

臂部的骨骼与肌肉示意图

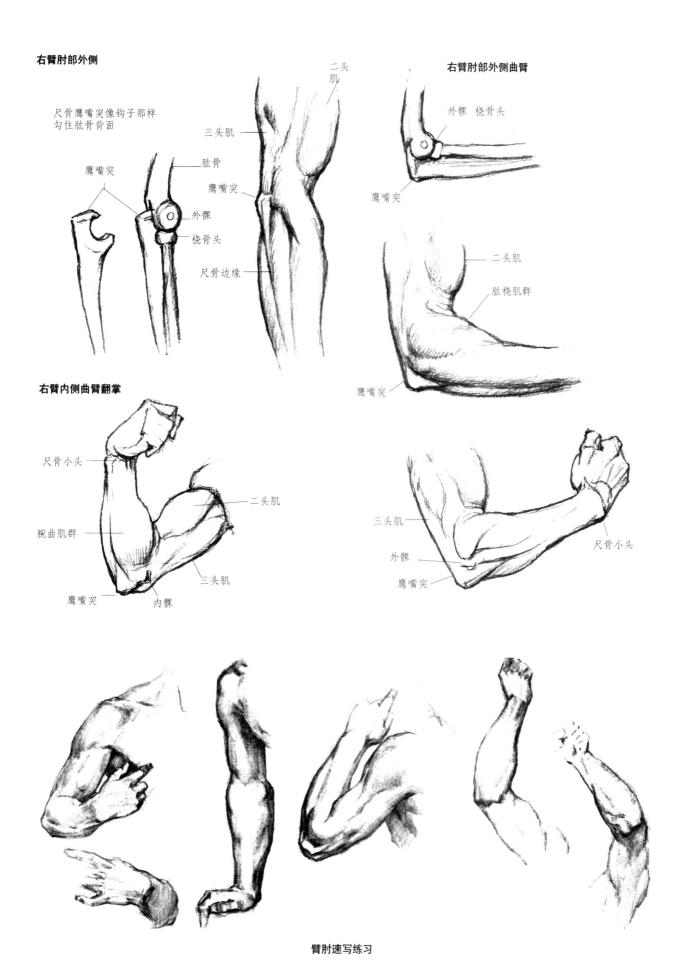

右臂肘部外侧

尺骨鹰嘴突像钩子那样
勾住肱骨背面

鹰嘴突

二头肌

三头肌

肱骨

鹰嘴突

外髁

桡骨头

尺骨边缘

右臂肘部外侧曲臂

外髁　桡骨头

鹰嘴突

二头肌

肱桡肌群

鹰嘴突

右臂内侧曲臂翻掌

尺骨小头

腕曲肌群

二头肌

三头肌

鹰嘴突

内髁

三头肌

外髁

鹰嘴突

尺骨小头

臂肘速写练习

19

膝部解析

膝部关节呈方形，上半是股骨下头，中间略有凹陷，髌骨位于此，下半是胫骨上头，前有倒三角形隆突，这些都是能见的外形特征。

内侧股骨下头与胫骨上头形成的方块形，无肌肉覆盖，只有筋腱，这是关节内侧的特征。

膝关节半弯曲时，大腿骨曲肌紧张，左右两根肌腱紧拉住小腿，此为膝部后面的主要特征。

小腿与小臂同样由两根长骨组成，小腿是胫骨和腓骨，提供足部活动，但活动范围不及手部。

腿部后面曲肌肉发达，两条曲肌腱自上而下，在两边越过膝关节，拉住小腿。小腿的腓肠肌两根肌腱在中间向上拉伸，拉住大腿，站挺时肌腱突出，有时会有弯腿的横褶线。

屈膝时，膝关节翻开，股骨下头底面向前，呈方形，膝盖在中间，方形下边胫骨上头的三角隆起。

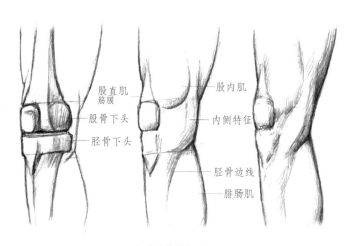

右膝关节前内侧

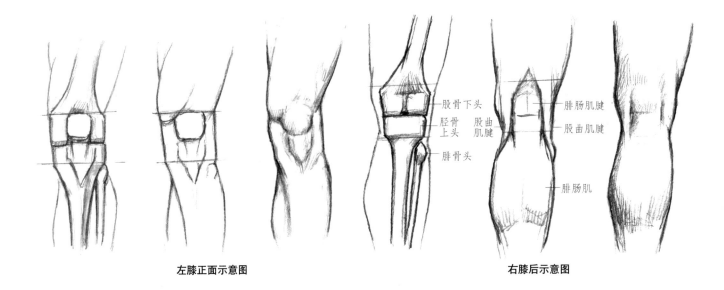

左膝正面示意图　　　　　　　　　**右膝后示意图**

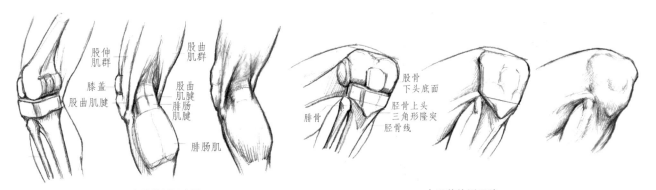

左膝外侧示意图　　　　　　　　　**右腿前外侧屈膝**

20

第二章　头、手、足

头部

　　头部在人体全身中占突出的位置，人体重要的视听器官都集中在头部。

　　男性头部体积较大，趋于方正，前额后倾，眉弓与鼻骨较显著，下颌与额部带方形，枕部突出。在外貌上，男性头部线条趋于刚直，形体起伏较大。

　　女性头部体积较小，面部的隆起和结节部位没有男性显著，但额顶丘较突出，额部平直，下颌带尖，面部趋圆。在外貌上，女性头部线条趋于柔和，形体起伏较小。

　　头骨的形状决定着头部的外形特征，它不仅表现出性别、年龄的差别，还包括各种个性差异。

　　头部通过颈部与胸部连接，颈部像一个圆柱体，位于头部和胸部之间。因为颈部并不是垂直的，从正面看，颈部的界限从下颌骨两旁垂下；从侧面看，颈部呈倾斜状，头部在靠前位置与颈部连接。

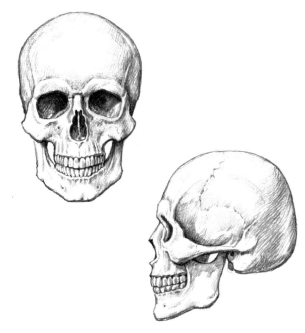

头骨图

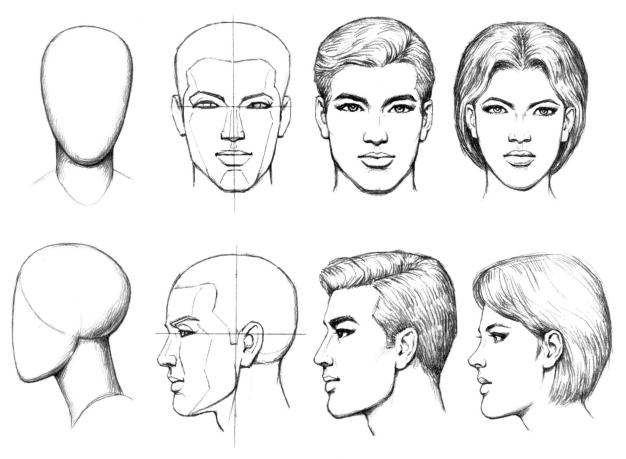

头部正面侧面示意图

手部

手部骨骼是由腕骨、掌骨、指骨构成。其中最小的是腕骨，它是连接前臂和手部的关节，共由八块骨头组成，使手能够向前、向后、向两侧弯曲。掌骨为小管状骨，共有五块，长度以第1掌骨最短，第2掌骨最长，第3、4、5依次渐短。指骨共有14块，其中拇指有两块，其余四指各有三块指骨。

手的解析：1.手背骨接近表皮，有外观感，小臂与手之间，有一组半圆形腕骨连接，让手掌能灵活转动，手掌转向背面时，尺骨头明显突出，要画出来。2.结构：手背（掌）基本固定不活动，转动在手腕。3.画出简单结构：首先，画出手背的方向角度，其次，画出四根手指的动作，最后，再加上大拇指的动作。4.画外形要注意画出解剖结构的要点：尺骨头、腕骨、手背与手指间的大关节等。

手部肌肉分为三个：大鱼际、小鱼际、中间肌群。由拇短展肌、拇短屈肌、拇对掌肌、拇收肌构成的大鱼际，和小指展肌、小指短屈肌、小指对掌肌构成的小鱼际，它们犹如两个鼓起的小圆球。

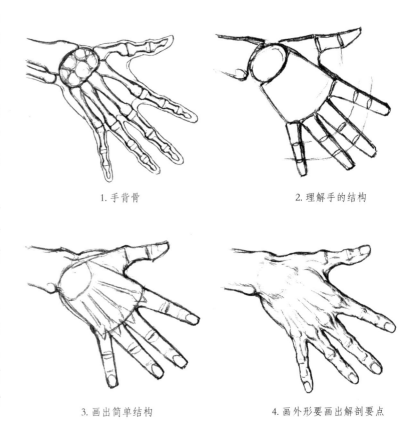

1. 手背骨

2. 理解手的结构

3. 画出简单结构

4. 画外形要画出解剖要点

手部骨骼示意图

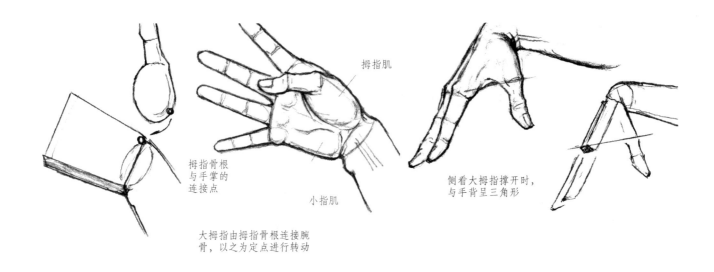

拇指肌

拇指骨根与手掌的连接点

小指肌

大拇指由拇指骨根连接腕骨，以之为定点进行转动

侧看大拇指撑开时，与手背呈三角形

手部肌肉示意图

小臂与手背不要成一直线，要有点角度，有点曲折，会更生动好看，这里的画例是同一小臂上的两种手背角度。

控制手的大部分动作的肌肉并不位于手部，而是起源于前臂上半部分，这些肌肉的肌腱在手腕处进入手部。

表现男性有力的手，在腕、手背、指关节处，要有曲折凹凸。在古典人体雕塑或油画中，可以看到这种美与力的手的造型。

握拳的手，手指蜷缩握紧，虽然看不见手背和手掌，但在绘画时仍然首先要确定手背手掌的位置，然后按指关节蜷成方形，拇指从反向包住，突出指关节，收缩掌肌及腕部肌腱，再加上扭转的腕部，使握拳的手更显有力。

同一手姿，从不同角度看，有不同特征。手部弯曲示意图中上排是从拇指方向看，下图是从小指方向看，记住小指肌的形状。

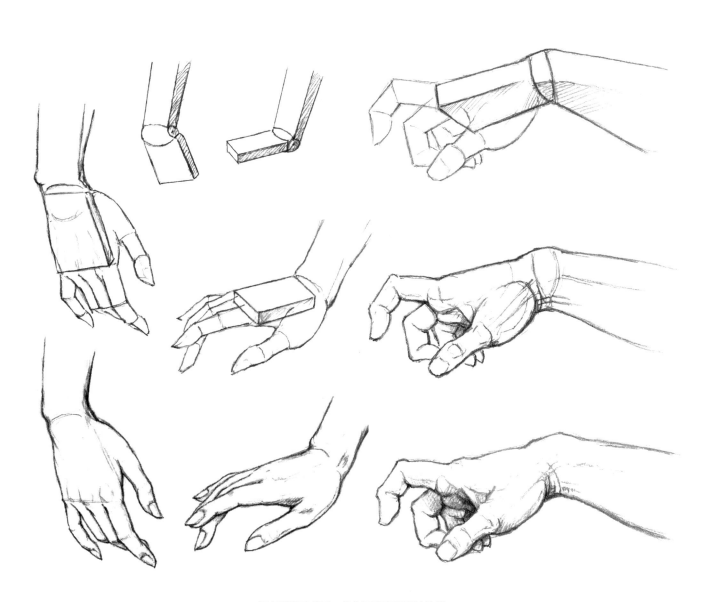

画各种活动的手，首先要确定手背的位置

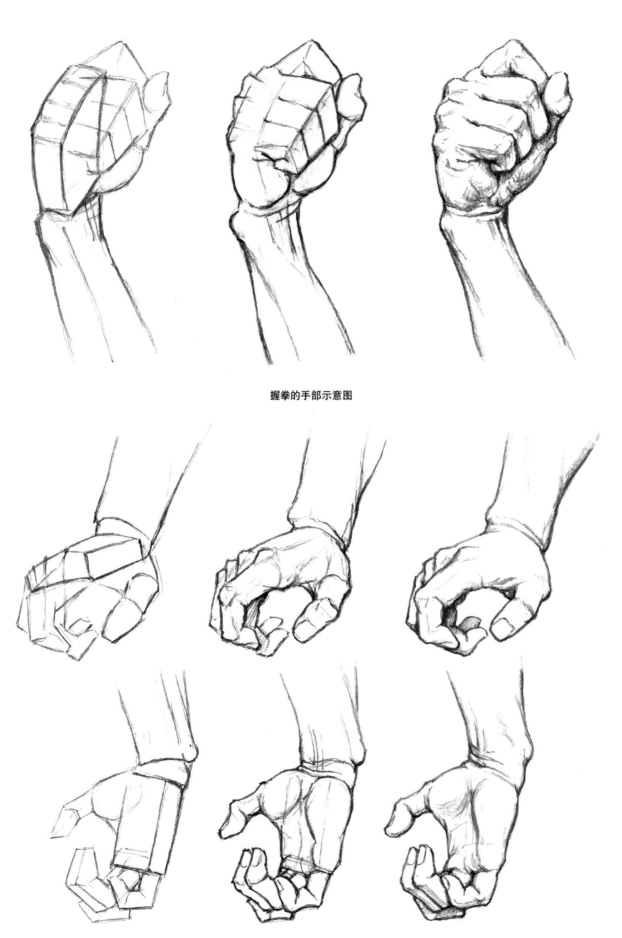

握拳的手部示意图

画各种活动的手，首先要确定手背的位置

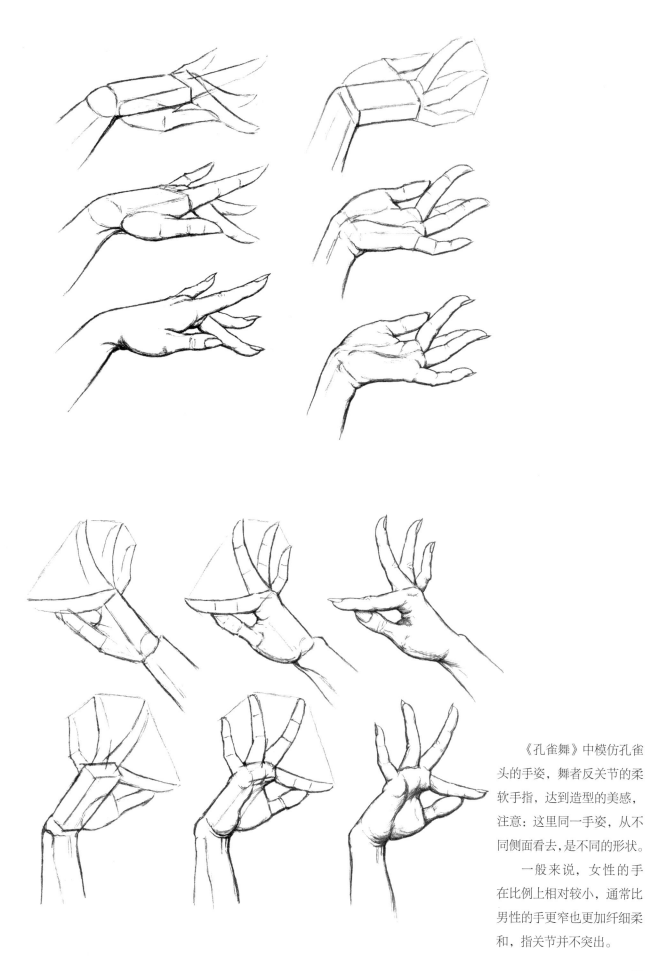

　　《孔雀舞》中模仿孔雀
头的手姿，舞者反关节的柔
软手指，达到造型的美感，
注意：这里同一手姿，从不
同侧面看去，是不同的形状。
　　一般来说，女性的手
在比例上相对较小，通常比
男性的手更窄也更加纤细柔
和，指关节并不突出。

足部

足：由脚背、脚掌、脚趾、脚跟组成，也就是大脚趾一侧，呈下空的弓形，使脚在走跑时，有弹性的功能。

1. 左脚前观：内侧胫骨头大，位略高，腓骨头小，位略低。

2. 右脚内侧：脚背弓起，大脚趾关节突出。

3. 左脚外侧：从小指到脚跟，呈全部着地的直线。

从正面观察脚时，脚部可归纳为一个较高的三角形，踝骨凸起明显，高度从大脚趾处向小脚趾倾斜降低。侧面观察脚时，脚部可归纳为较长的三角形，需注意对脚趾的形态与朝向、脚趾与脚背的衔接关系、脚背的立体形态、脚踝骨的凸起结构等方面进行观察。

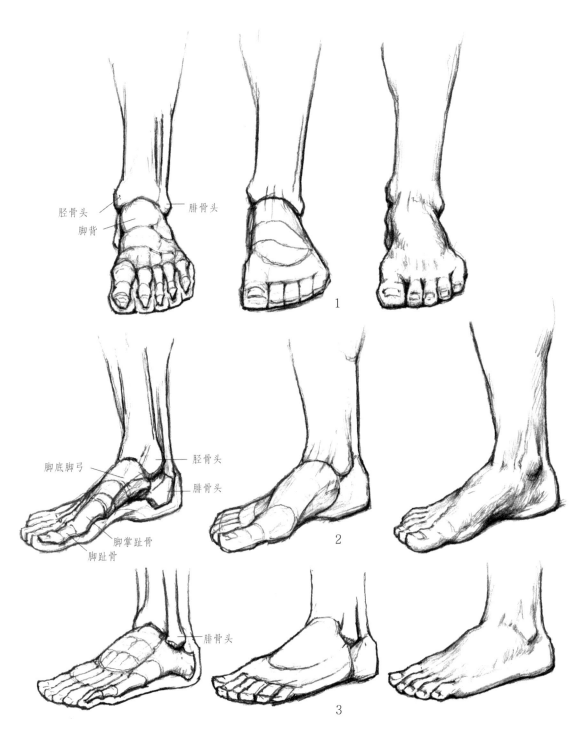

足部解剖示意图

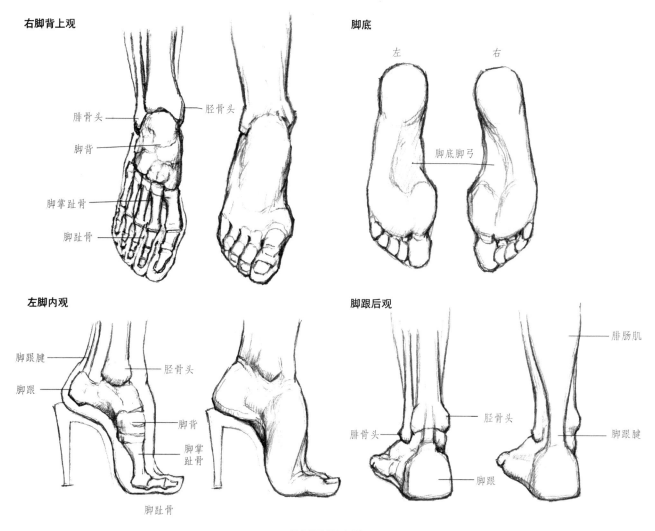

右脚背上观

腓骨头

胫骨头

脚背

脚掌趾骨

脚趾骨

脚底

左　　右

脚底脚弓

左脚内观

脚跟腱

脚跟

胫骨头

脚背

脚掌趾骨

脚趾骨

脚跟后观

腓肠肌

腓骨头

胫骨头

脚跟腱

脚跟

足部解剖示意图

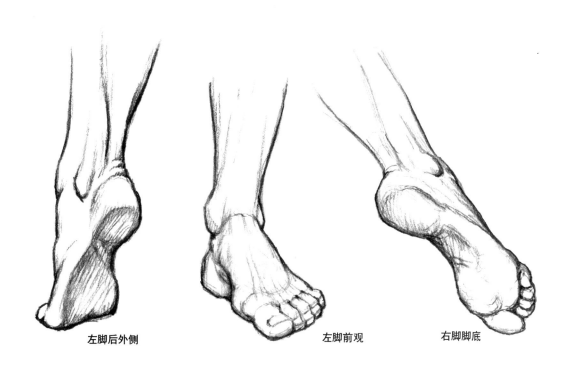

左脚后外侧　　　　　　　**左脚前观**　　　　　**右脚脚底**

第三章　运动的人体

学画可以从临摹他人的作品开始，首先须观察图样，然后试作记忆画，之后同原作进行比较，再继续不断练习，直到不用再看原作就能充分掌握这部分的情况为止。其目的是为了培养创作能力。

当你开始画真人模特时，建议你先从不同角度观察模特，抓住人体的形态特征和气质。

落笔时，不要只是刻板地把形状固定下来，还要注意把握好各部分之间的关系，这很重要。应用较自然的笔触简略画出各个部位。为各个部分之间的关系着想，不必求完整。不要曲尽其妙，应强调对象的重要特征。想象着画作如何充分自由地表现出生命特有的节奏感。

在写生时，始终要注意刻画起初已了然于心的人体形态特征。

这尊缺头缺臂的维纳斯，姿态协调完美，它证实了：躯干与双腿，是构成人体姿态的因素。记住画人体，首先要确定胸廓、骨盆与双腿的姿态，然后再画头及双臂。头与双臂的动作，不会影响身体的姿态。古希腊女人以丰腴为美，由脂肪包着健壮的肌肉，形成浑圆的块形，关节轮廓不明显，形体完美，但也较难画。

人物的姿势不外乎立、蹲、跪、坐、卧等，但是如果仔细去观察，一个姿势的细微差别便可产生无穷的变化。

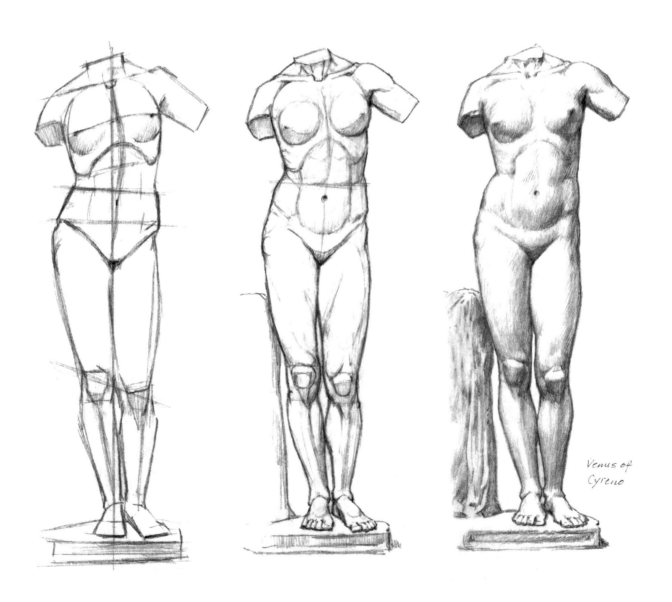

Venus of Cyreno

立姿画法

首先，姿态是指人体在运动过程中某一时刻的停顿，立姿就是指人体在站立过程中静止时的状态。画立姿时应注意把握好人体的重心以及中轴线。观察清楚重心是落在人体的双腿中间，还是由于双腿不平均受力，重心转移至主要受力方，又或者是单腿支撑重心。

一个站立的人物，最自然的姿态应该很轻松，因此，两只手的位置很重要，手部的动作是最富有表现力的，模特可以双手叉腰，或抬起梳头发、把玩化妆品等，一点小的变化往往带有意想不到的效果。

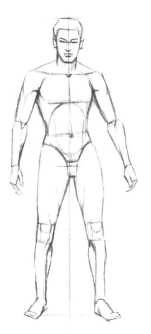
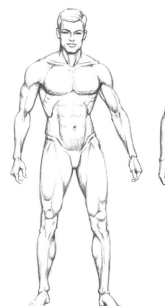
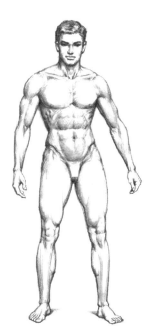

在画之前，先要观察模特姿态，这幅肌肉男模是最基本的站立姿势。从胸锁沟下垂的重心线，正好在两腿之间，上身及双臂也都对称平衡。画法：先画条重心直线，再标出最高（头顶）最低（脚底）及中间（会阴）处，然后按解剖结构，先简单画出身体位置、双肩平线、胸廓、腰线、骨盆等，然后画支撑上身重量的双腿，最后才画头手的位置，因为头手的位置即使有变动，也不会影响身体及双腿的基本姿势。有了简单的全身位置之后，可以从上至下，用简单的线条，画出各部分轮廓，注意要画出主要的解剖结构，大肌肉、骨关节。修正轮廓，加光影层次。

这幅女模的立姿，虽重心在两腿之间，但上身已有动作，不再是对称平衡。她的上身向右前倾斜，头向左扭转，同时胯部也大幅向左边扭摆，双臂作平衡状。画时注意：1. 以重心中线做对照比较，大部分的肩胸在中线左边，大部分的骨盆摆向中线右边，两者左右反差很大，同时肩横线与骨盆横线的反向倾斜度，上下反差也很大，画时也要适当强调。2. 这幅女模长发披肩遮住颈部，在画时要透过长发画出颈部。3. 女模的肌肉、骨关节较小，较柔和，画时要着重描绘女性特征，表现姿态曲线之美。

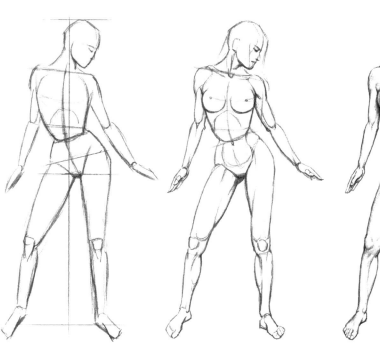

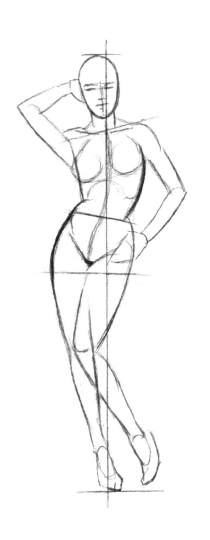 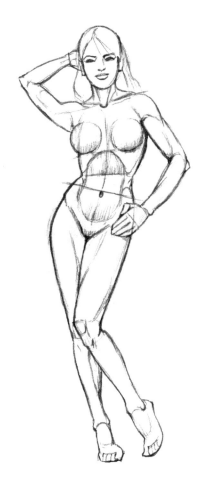 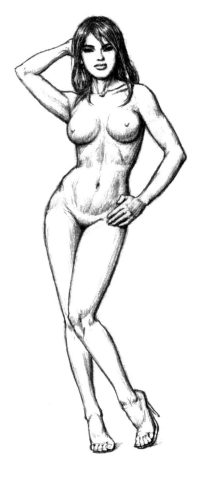

这幅女模除运用骨盆大幅向右摆外，再加上左膝随势向右夹腿，形成上身宽松、下部紧收、脚尖相对的传统的性感曲线。这里注意，女模右臂上举，右肩也会随手臂上耸，超过肩斜线。女模立姿往往运用腰部扭动，移动重心，使骨盆左右摆动。

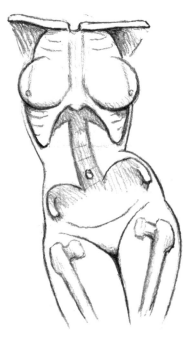 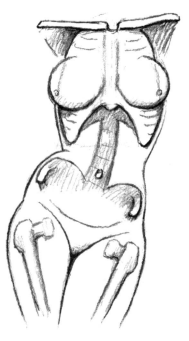

重心放在左腿　　　　　重心放在右腿

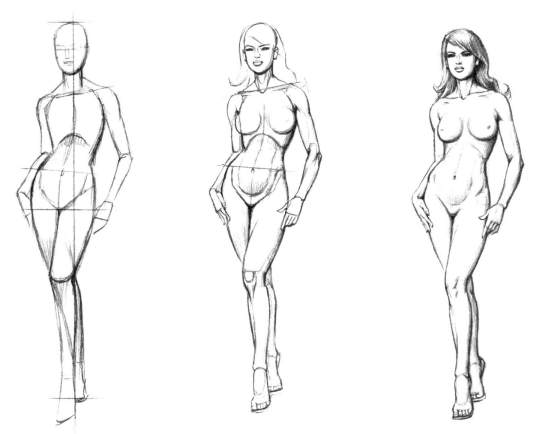

女模的骨盆向右摆，把重心全压在右腿上，由右腿支撑着全身重量。右腿股骨大转子尽量右突，注意右腿要向中间倾斜，使右脚尖正好在重心中线。左腿与右腿前后交叉重叠，左膝盖略曲提，左脚尖虚踮。这是女模常摆的优美立姿。

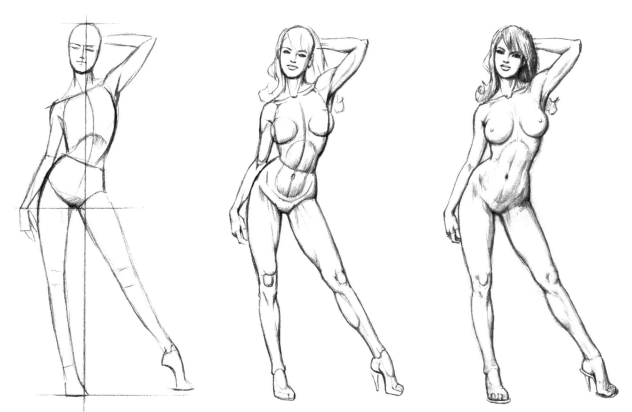

女模将骨盆向右摆动，上身前倾又弯向右边保持平衡。开始画时，要强调胸廓左边及骨盆右边的两条弧线。此姿势的重心还没有完全压在右腿上，左腿脚尖也略微支撑着一点重量。

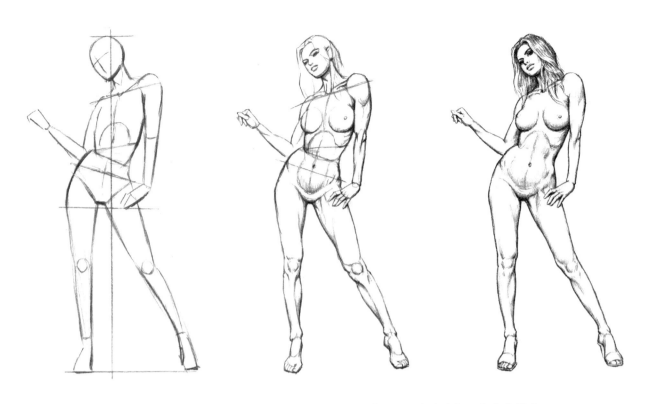

这幅女模特点是：上身（胸廓）略向右边侧扭，而骨盆部仍保特正面。左肩耸起，高出肩斜线。

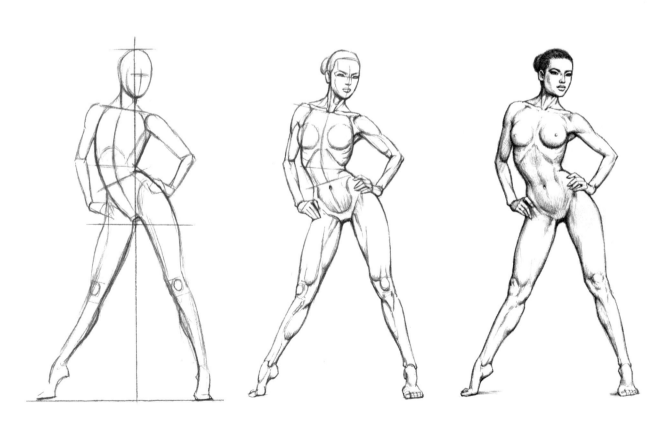

　　这幅是较典型的非传统人体女模的姿态，传统女模姿态大多是夹紧双腿，而画中女模大幅度摆动骨盆部，撑开双腿，是现代新潮流的野性表现。注意，她的头与颈不在同一个角度。另外，要注意那收缩的膝盖，双手叉腰也是女模常用的手姿，建议多画画。

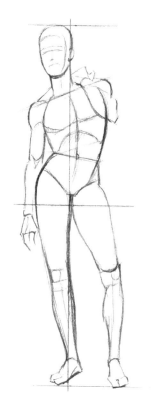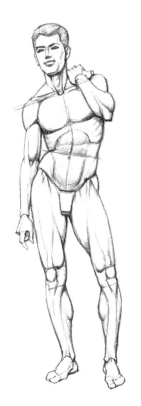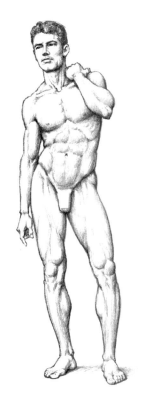

　　画人体模特,尤其是写生课,要看给多少时间。第一步是首先简单画出姿势(态)特征,要理解模特是怎样站立的,注意看重心,中心直线、肩平线、腰平线、椎柱线、骨盆(髂骨)线等。第二步画出简单的解剖特征,骨关节、肌肉、筋腱等。第三步如有时间,再简单画出外形,或下课后再补画。

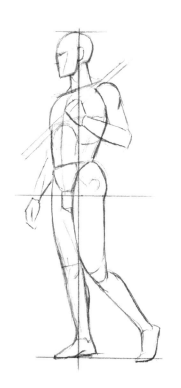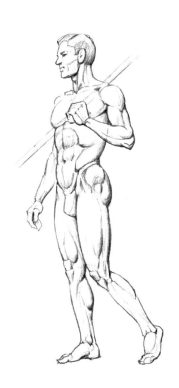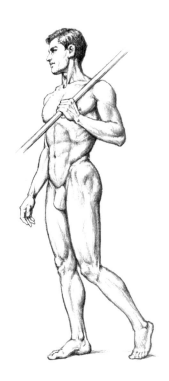

　　这幅半侧男模佯作走势,为什么说是佯作呢?因为他的整体重心与右腿,保持在一根中心直线上,很稳定,肩腰也平稳,略显呆板。如果要画走,上身重心应略向前移,这样左脚就有动感。注意脚分左右,右脚内侧能看到脚弓,要画出这特征。

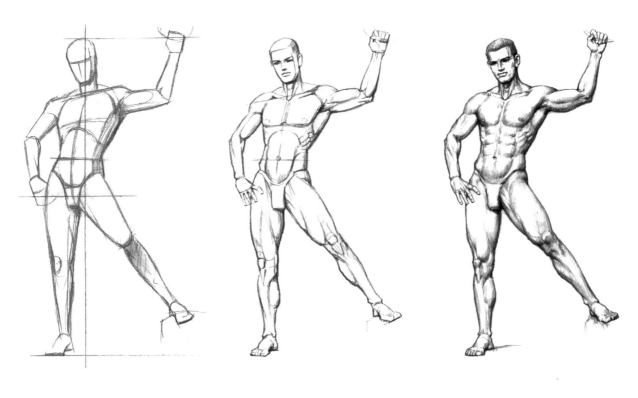

这幅男模是用左手拉住吊环以借力,举起的左臂,露出腋窝部,建议多画几遍,记住其简单结构。

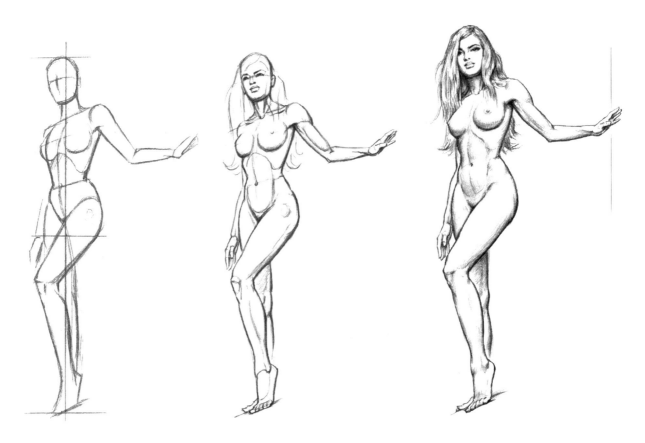

这幅立姿女模,半侧左手扶墙,是人体模特写生时常见的放松姿态。重心虽落在右脚,但肩腰仍保持平稳。全身呈直线状,容易画,但也可以说难画。确定姿态后,要注意描绘解剖特征。

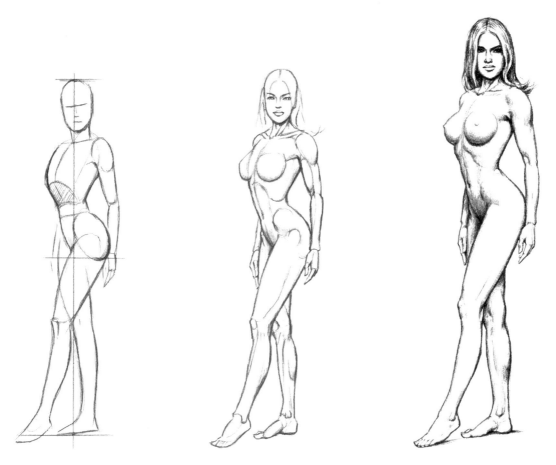

这是一幅典型的女模半侧立姿,我们要知道,女模的正面立姿,往往是运用移动重心,来肩臀左右扭动,打破直线,变化姿态的。而侧面立姿女模,往往是运用胸臀前后扭动打破直线的。这幅女模右脚挺立,要强调右腿挺立的右弧线。挺起的胸部前倾超出重心线,后翘的臀部平稳重心,使直立的姿态有前突后翘的性感变化。

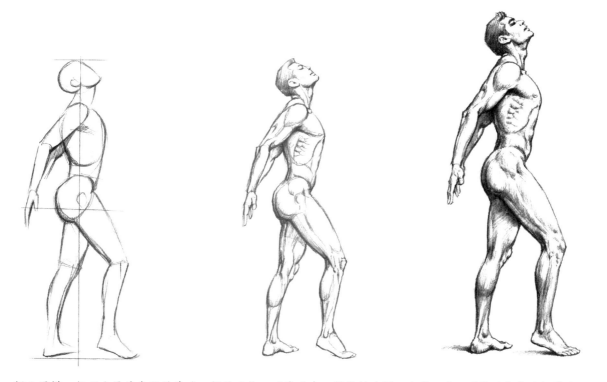

侧立男模,仍以力量为表现的基础,挺胸后仰,双肩后夹,抬曲的右腿,向前一步,平衡了上身后倾的重心。

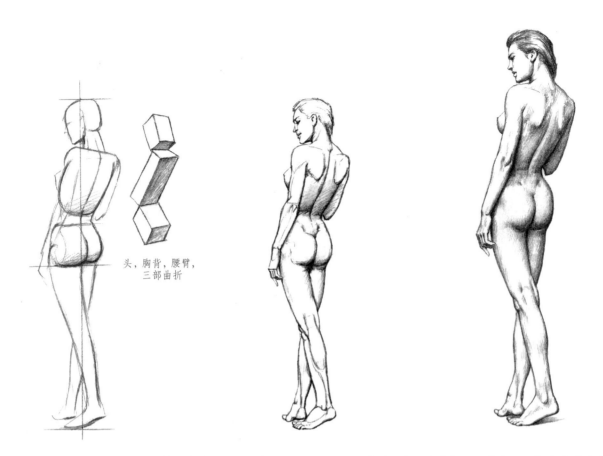

头，胸背，腰臀，
三部曲折

女模半侧，左臂下垂，全身呈直线条，比较难画，这时就要抓住她的头部、胸背部和腰臀部，三部分的前后曲折。这些曲线，很能表现女模的美感。模特在正面或正背面时，容易看到左右的曲线；侧面时，则要描绘前后的曲线。

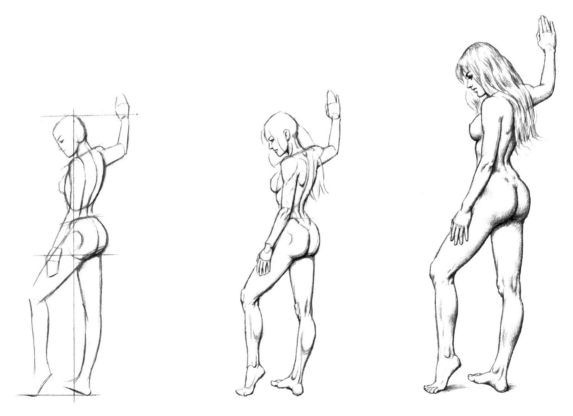

女模左腿跨前踮脚，右臂举起扶壁，左右平衡。特点是腰椎弯曲度很大，骶部丰满，臀部翘起。另外，女模金发披肩，遮住颈部。在画姿态草图时，要凭记忆画出颈部。

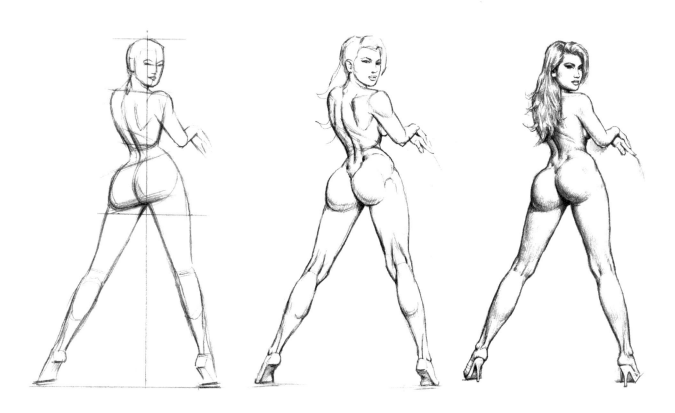

女模后侧面，特征是臀部翘起，腰部下陷，骶部丰满。挺立的双腿，支撑着高耸圆润的臀部。

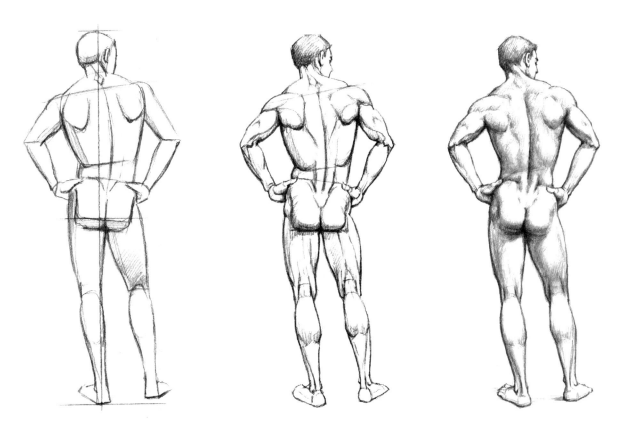

　　男模背面，重心偏左，双手叉腰，做稍息状，左腿挺直，膝弯挺出受光，右腿微曲，膝弯有阴影。由于肩胛骨的活动，形成背部肌肉形状变化复杂。注意男模双手手掌反转叉腰，再撑开肩胛骨及阔背肌，显示肩背部发达的肌肉。这里要注意，肩胛骨圆肌下端外凸明显，下沿有阴影。肘部的鹰嘴突及肱骨内踝突出，由三头肌筋腱连接。还要注意男模臀部肌肉发达，比女模臀部窄小。腰椎肌群像两根钢柱，直插骶部，刚劲有力。

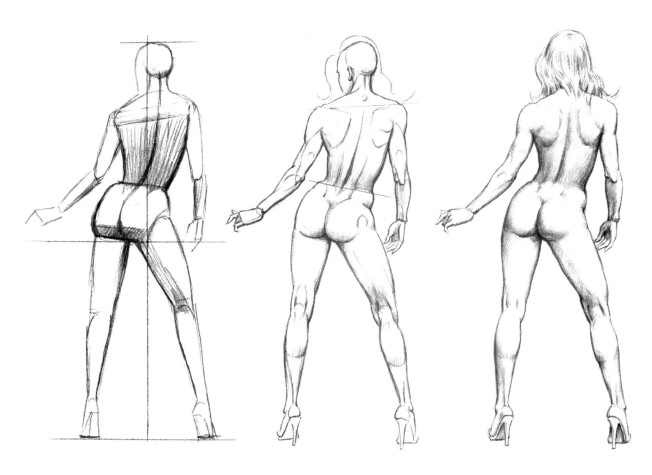

　　女模背面，臀部左右扭摆。现代舞蹈或有氧运动，常有这样的动作，上身不动，把重心交替压在左右腿，臀部随重心左右扭摆，如微曲双腿，摆动幅度会更大。

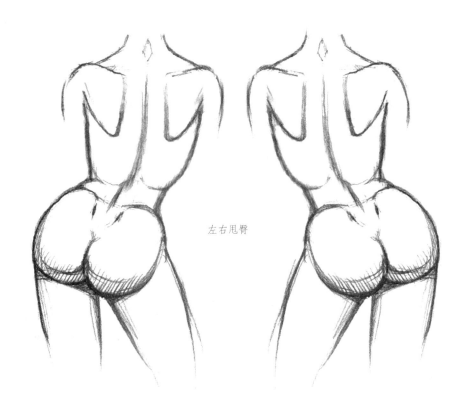

左右甩臀

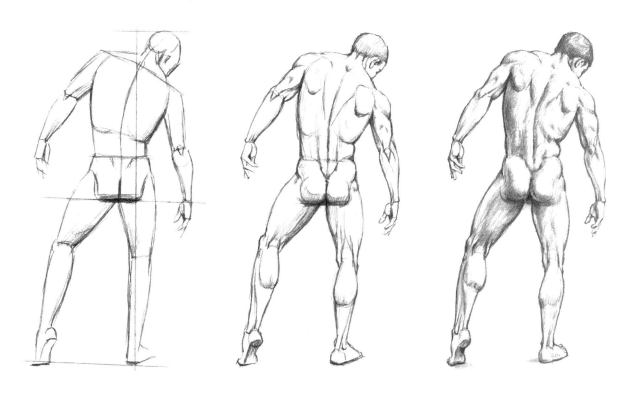

男模背面，上身右倾，左腿微曲踮脚，双手下垂，这种有力的移步动作，类似人猿的姿态。

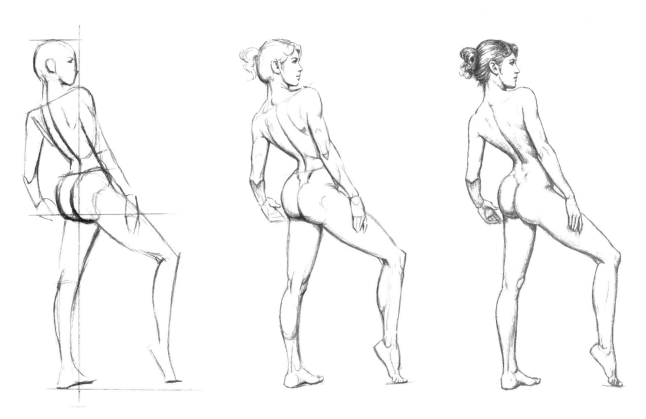

女模上身后靠，右腿伸前，微曲踮脚，使重心前后平衡。左臂微曲，肘关节肱骨下头内外髁及鹰嘴突明显，要画出其特征。人体模特的立姿，是学习解剖的基本姿态，要多加练习。

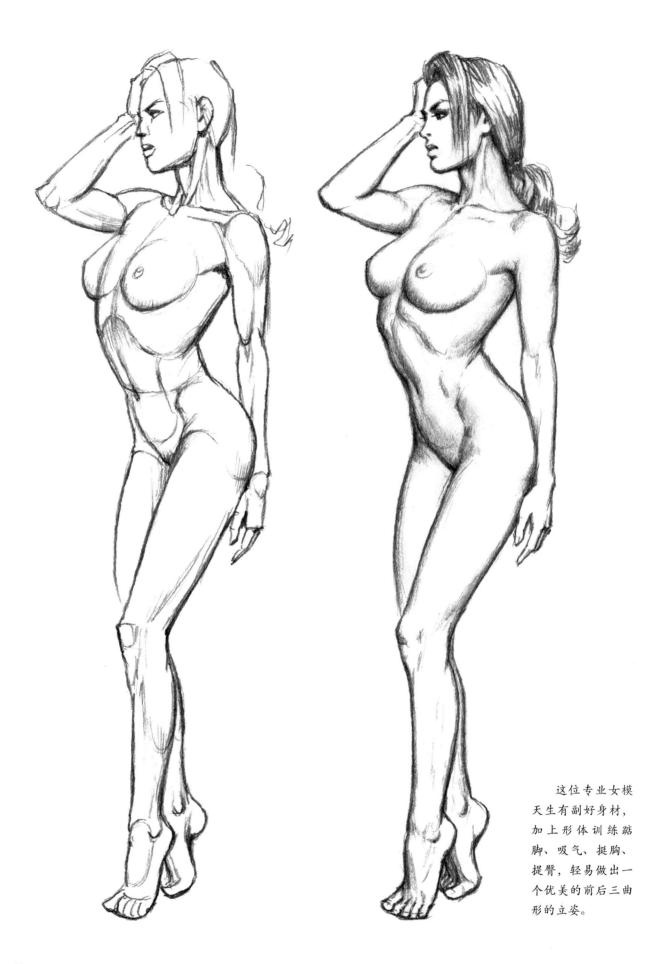

这位专业女模
天生有副好身材，
加上形体训练踮
脚、吸气、挺胸、
提臀，轻易做出一
个优美的前后三曲
形的立姿。

坐姿画法

　　坐姿，是模特仅次于立姿的常见的姿态。坐姿是双腿弯曲，由臀部承受大部分重量，上身稳定，并得以放松。坐姿弯曲的双腿，会有透视缩短视觉的作用，这点要注意。

　　八个头高的立姿与坐姿的比例不同，画时要适度掌握。

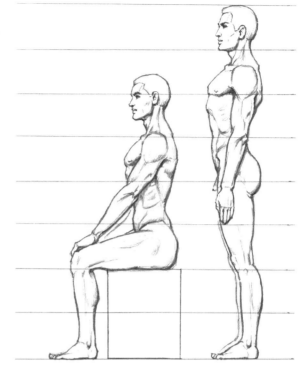

立坐姿比例示意图

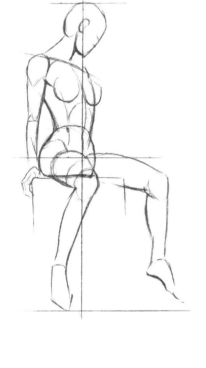

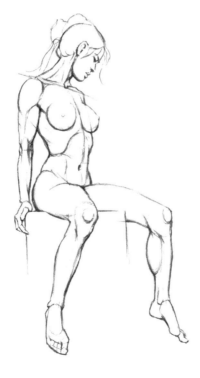

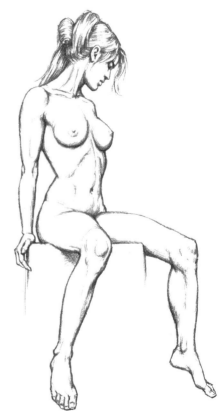

　　女模端坐在高凳上，双脚离地。头部向左侧，胸锁乳突肌明显拉紧。右大腿偏向正前方，因透视关系看上去会比左腿短很多。同时还要抓住左右膝关节弯曲的特征。

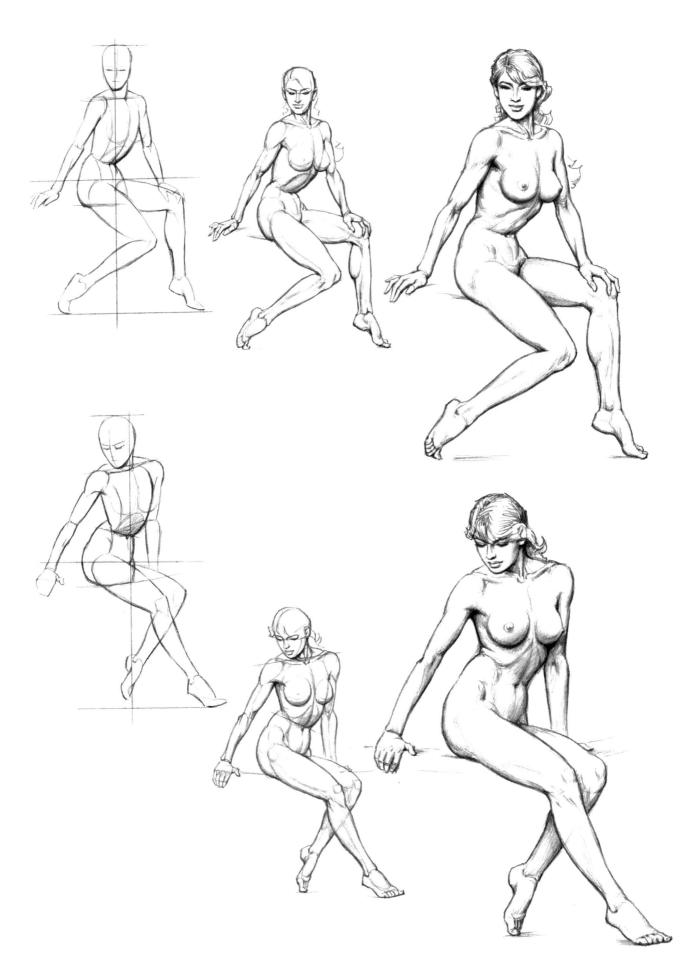

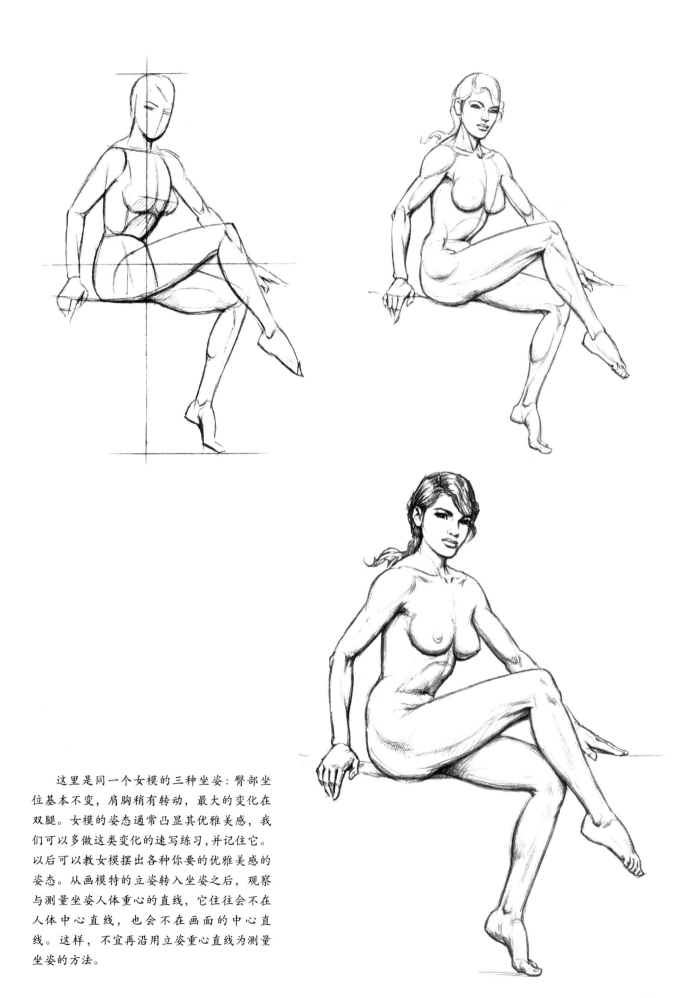

这里是同一个女模的三种坐姿：臀部坐位基本不变，肩胸稍有转动，最大的变化在双腿。女模的姿态通常凸显其优雅美感，我们可以多做这类变化的速写练习，并记住它。以后可以教女模摆出各种你要的优雅美感的姿态。从画模特的立姿转入坐姿之后，观察与测量坐姿人体重心的直线，它住往会不在人体中心直线，也会不在画面的中心直线。这样，不宜再沿用立姿重心直线为测量坐姿的方法。

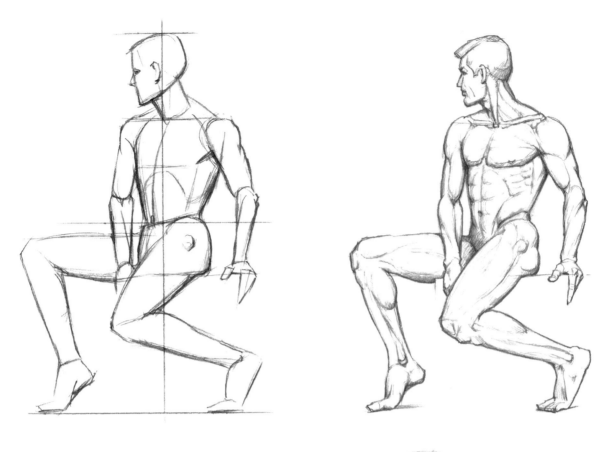

男模坐在低凳上，双腿侧弯踮脚，右大腿平左大腿下垂，弯曲度相仿。注意要画大腿、小腿、膝关节的右内侧与左外侧的不同特征。左腿靠近画者，略显粗大些，如画得同样大小也可以。头与双腿是往右侧面，肩胸则向左扭转，腹侧肌人鱼线明显。胸锁乳突肌拉紧突出，右小臂完全扭转，手背向前。左小臂半扭转。

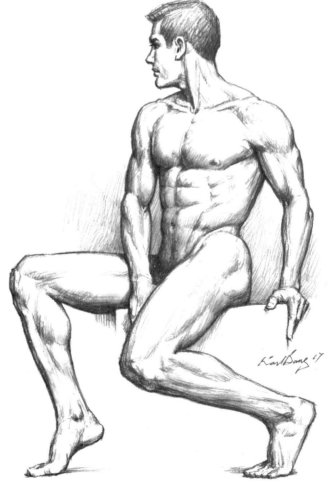

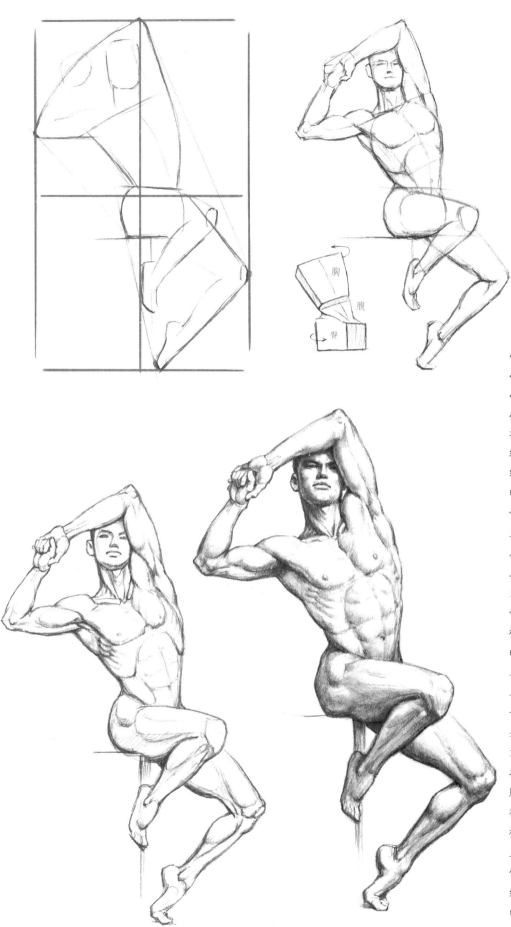

从模特的最高
点（左手肘）、最低
点（左脚尖）、最右
点（右手肘）、最左
点（左膝），这四点
连成一个框，画在画
纸上，中间画上十字
线。首先确定臀部坐
的位置，特别是臀底
部承受重量的横线位
置，再从最高点、最
左点分别连向臀部的
上边，这就是上身的
大约位置。再连接膝
部及双腿至臀部，这
样就确定了整个坐姿
的大致位置。然后进
入下一步骤，画出基
本姿态，这是常用的
一种测量法，男模上
身右倾并右扭向前
方，臀部及双腿相反
扭向左边，右边腹侧
肌与骨盆右上缘，有
很深的绞扭挤纹。男
模的肌肉骨关节很明
显，所以也画得比较
仔细，如一下画不仔
细，可以先画出简单
的解剖特征，以后再
反复深入练习。

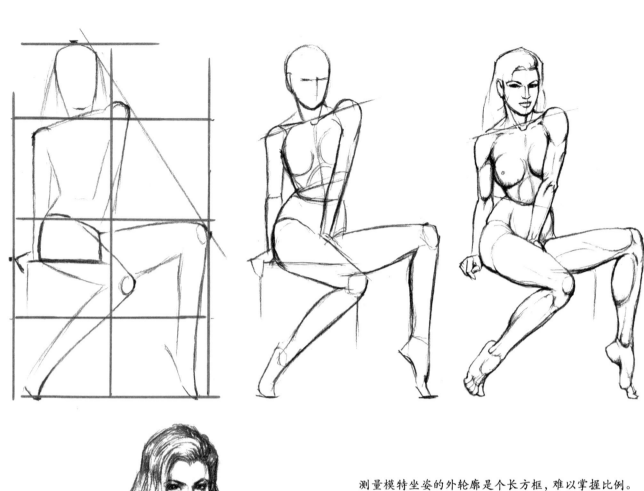

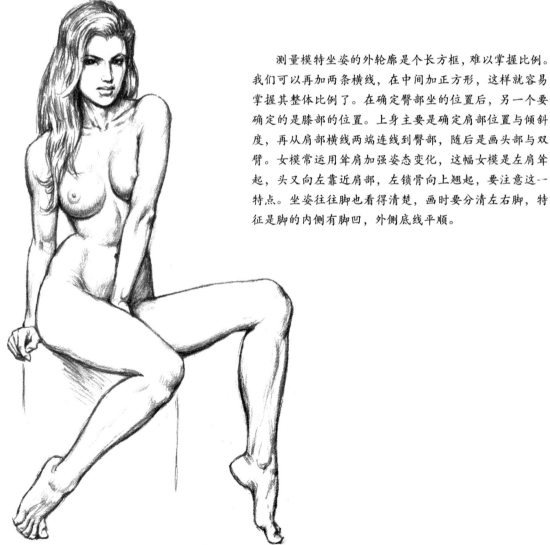

测量模特坐姿的外轮廓是个长方框，难以掌握比例。我们可以再加两条横线，在中间加正方形，这样就容易掌握其整体比例了。在确定臀部坐的位置后，另一个要确定的是膝部的位置。上身主要是确定肩部位置与倾斜度，再从肩部横线两端连线到臀部，随后是画头部与双臂。女模常运用耸肩加强姿态变化，这幅女模是左肩耸起，头又向左靠近肩部，左锁骨向上翘起，要注意这一特点。坐姿往往脚也看得清楚，画时要分清左右脚，特征是脚的内侧有脚凹，外侧底线平顺。

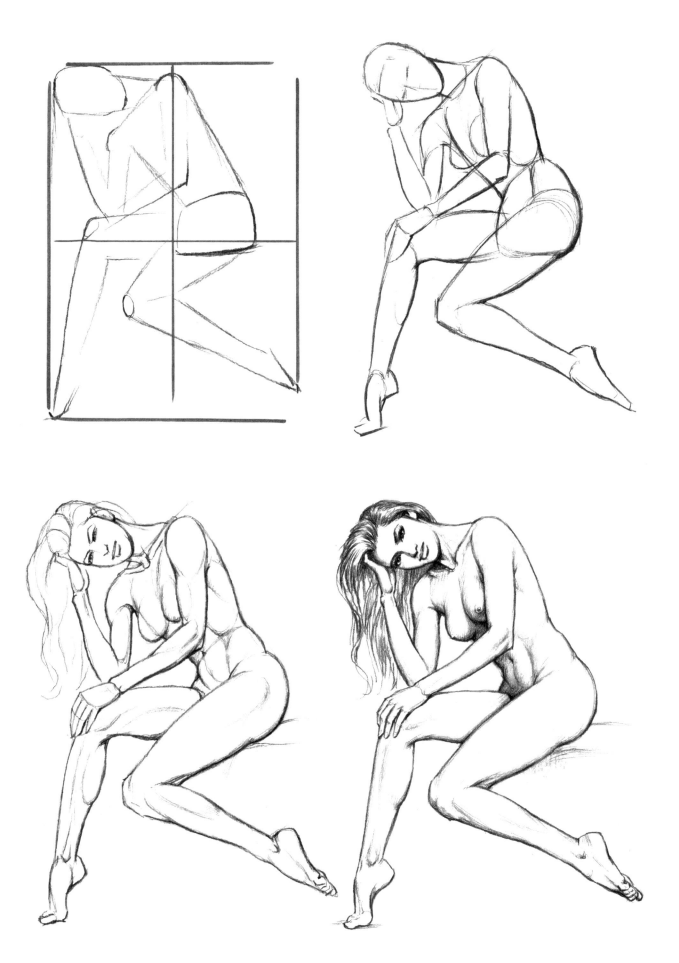

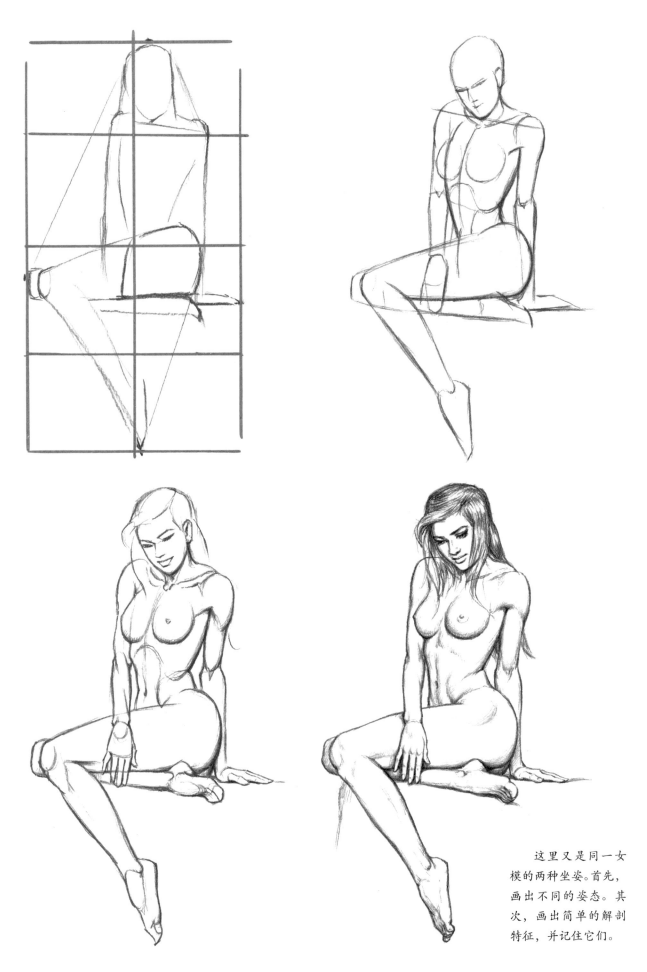

这里又是同一女
模的两种坐姿。首先，
画出不同的姿态。其
次，画出简单的解剖
特征，并记住它们。

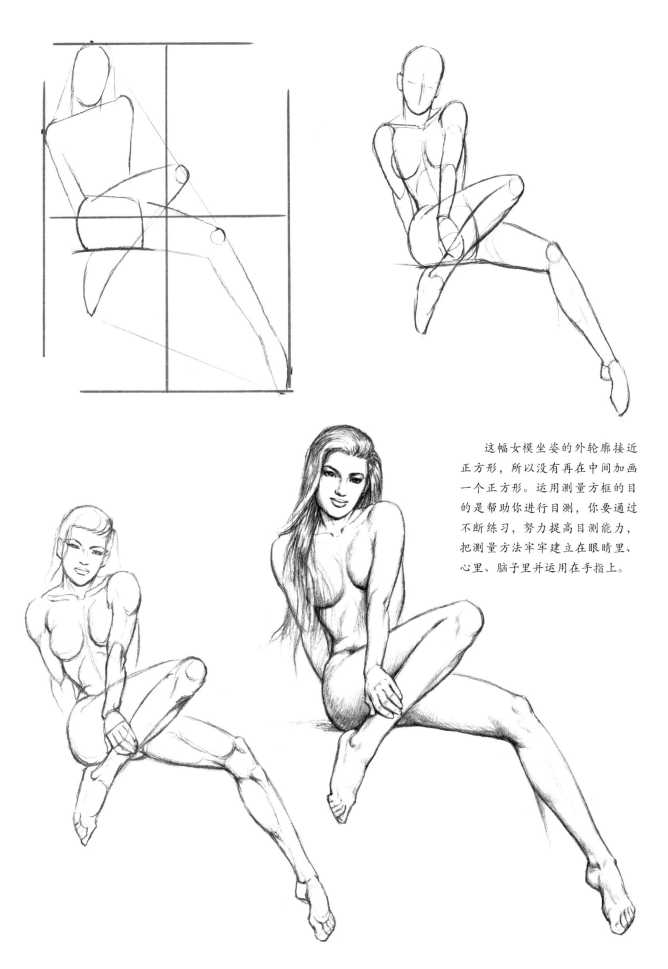

　　这幅女模坐姿的外轮廓接近
正方形，所以没有再在中间加画
一个正方形。运用测量方框的目
的是帮助你进行目测，你要通过
不断练习，努力提高目测能力，
把测量方法牢牢建立在眼睛里、
心里、脑子里并运用在手指上。

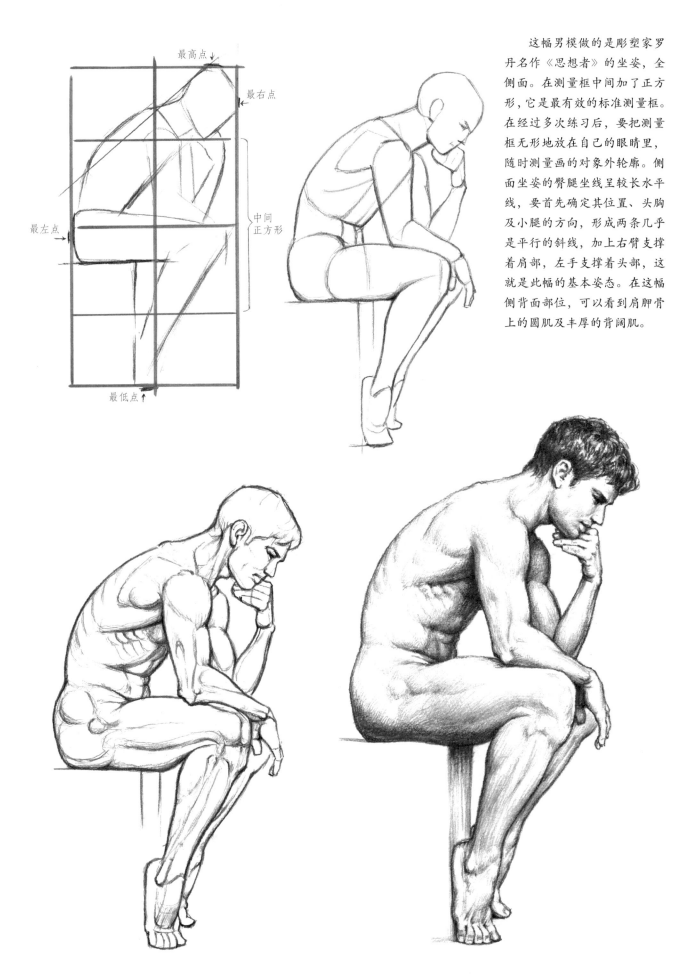

最高点↓

最右点→

最左点→

中间
正方形

最低点↑

这幅男模做的是彫塑家罗丹名作《思想者》的坐姿，全侧面。在测量框中间加了正方形，它是最有效的标准测量框。在经过多次练习后，要把测量框无形地放在自己的眼睛里，随时测量画的对象外轮廓。侧面坐姿的臀腿坐线呈较长水平线，要首先确定其位置、头胸及小腿的方向，形成两条几乎是平行的斜线，加上右臂支撑着肩部，左手支撑着头部，这就是此幅的基本姿态。在这幅侧背面部位，可以看到肩胛骨上的圆肌及丰厚的背阔肌。

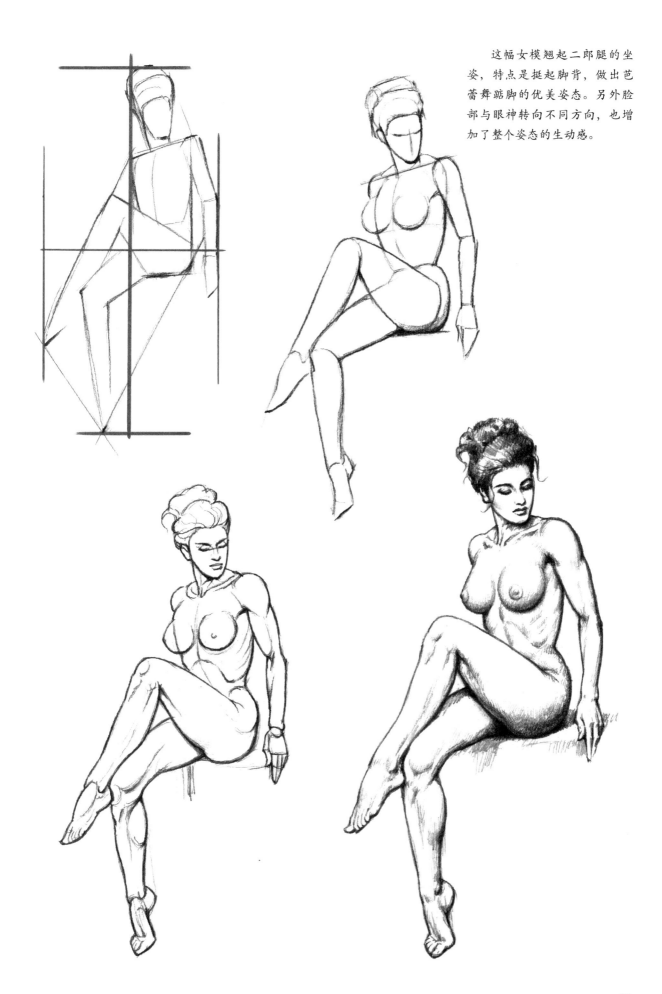

这幅女模翘起二郎腿的坐姿，特点是挺起脚背，做出芭蕾舞踮脚的优美姿态。另外脸部与眼神转向不同方向，也增加了整个姿态的生动感。

跪蹲姿画法

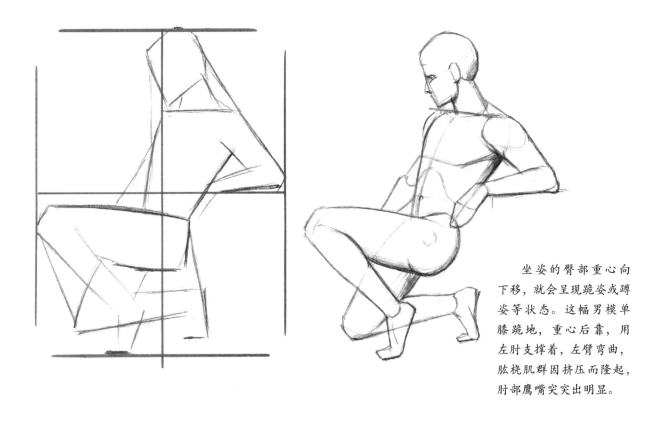

坐姿的臀部重心向下移，就会呈现跪姿或蹲姿等状态。这幅男模单膝跪地，重心后靠，用左肘支撑着，左臂弯曲，肱桡肌群因挤压而隆起，肘部鹰嘴突突出明显。

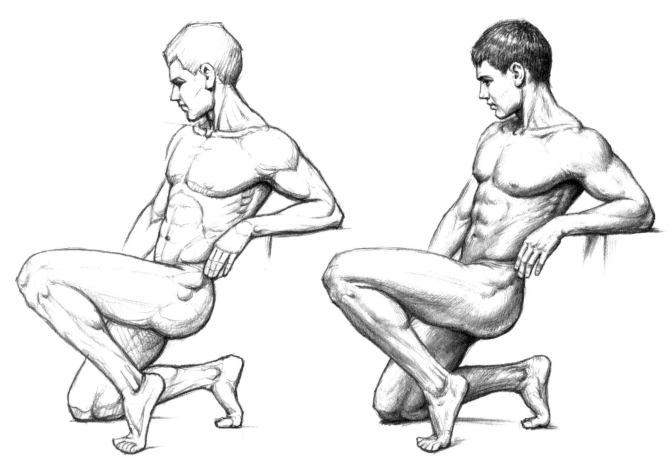

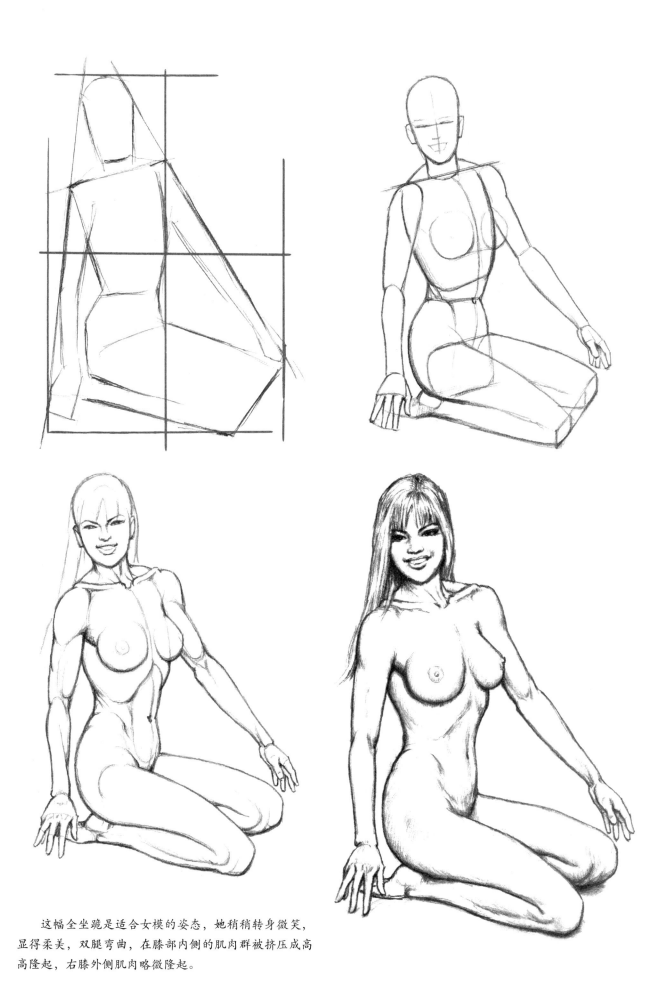

　　这幅全坐跪是适合女模的姿态，她稍稍转身微笑，
显得柔美，双腿弯曲，在膝部内侧的肌肉群被挤压成高
高隆起，右膝外侧肌肉略微隆起。

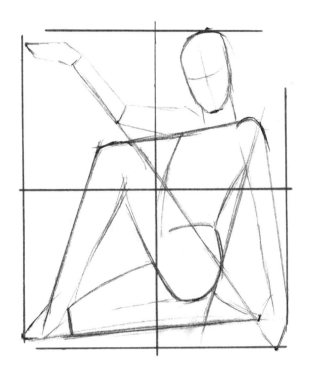

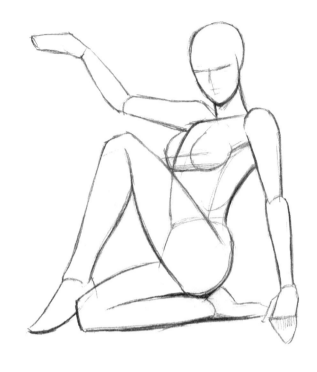

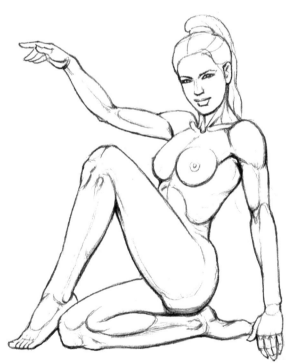

这是单腿跪坐在脚跟的姿态，跪坐的右腿内侧被挤压得肌肉隆起，女模的右手实际有支撑，只是没有画出来。

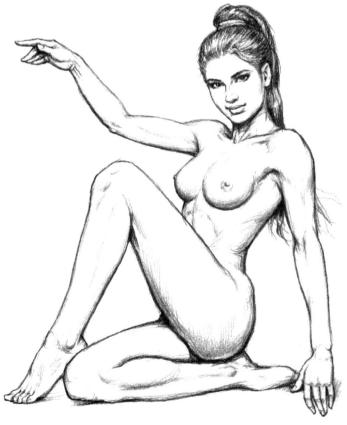

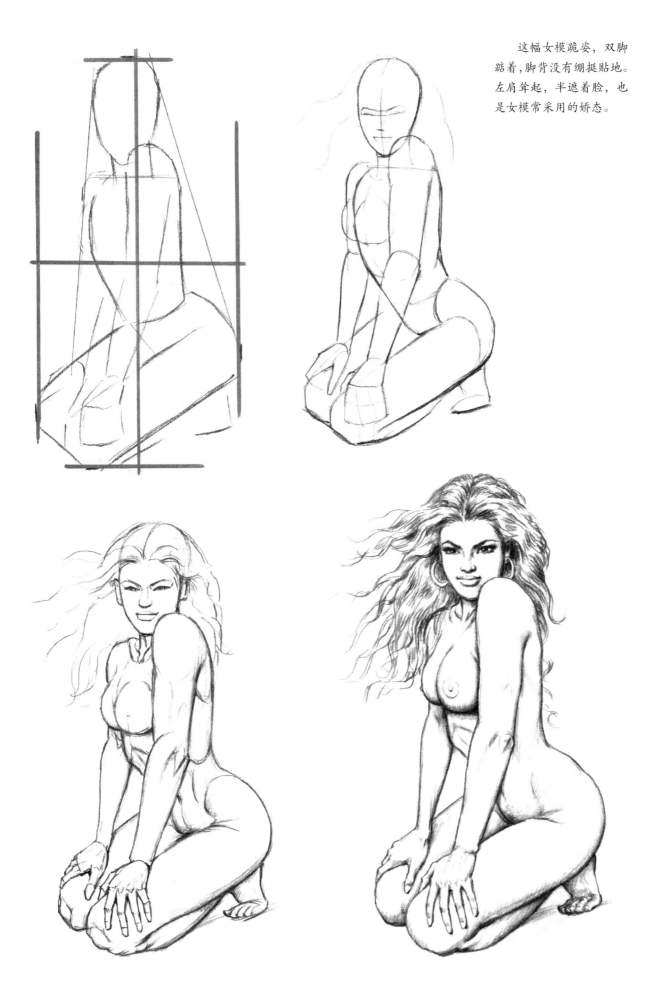

这幅女模跪姿，双脚
跪着，脚背没有绷挺贴地。
左肩耸起，半遮着脸，也
是女模常采用的娇态。

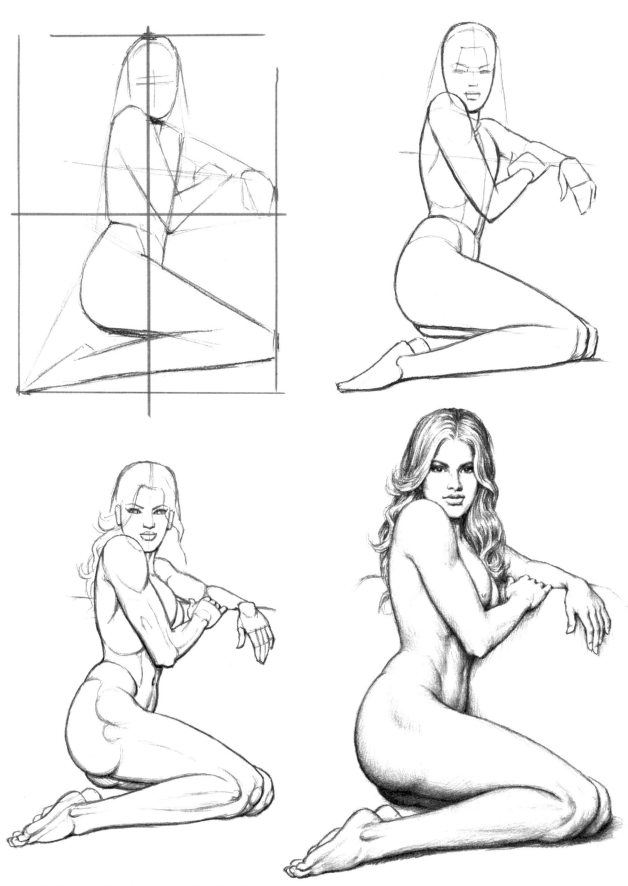

双腿侧跪，脚背绷挺贴地，注意双腿在前，
腰臀及上身向后斜靠。右肩竿起，加上有点仰角
透视，肩头也就遮掩了脸腮。

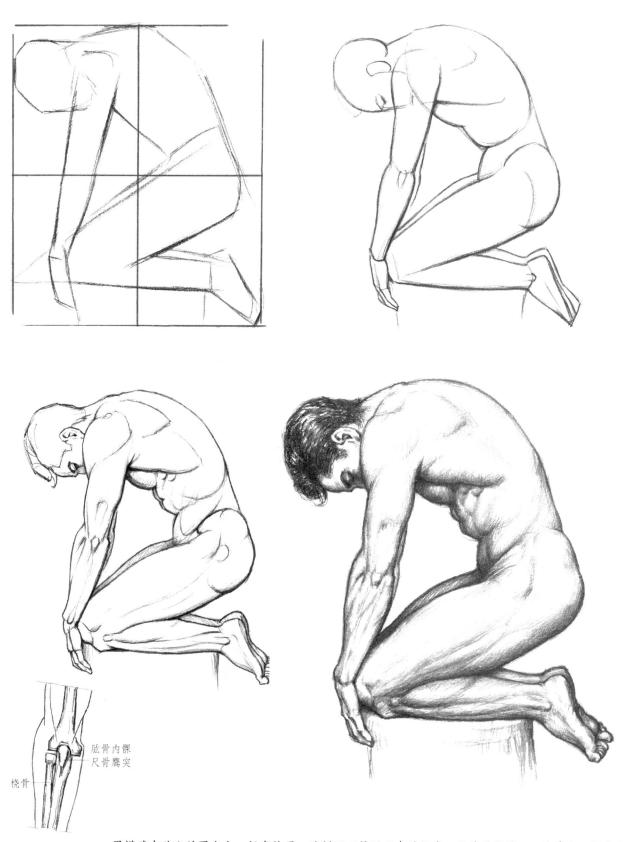

桡骨

肱骨内髁
尺骨鹰突

　　男模跪在狭小的圆台上，提高位置，这样可以接近画者的视线。强健的男模，双膝着地，低头垂手弯背，但并没有放松，而是收紧着全身肌肉，显示出各部位的肌肉特征。尤其是在肩胛骨下边的背阔肌，特别发达。这里顺便再简单解析一下左臂肘关节背面，手臂伸直时，可见到中间小小的尺骨鹰嘴突的嘴尖部分，也可见到右边的肱骨内髁，这些都是要画的解剖特征。

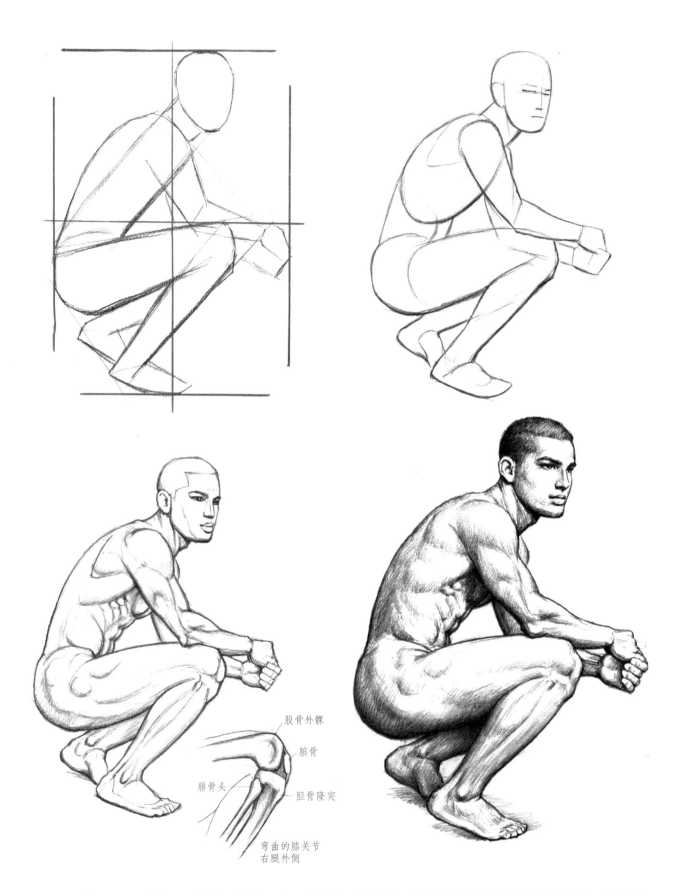

股骨外髁

髌骨

腓骨头

胫骨隆突

弯曲的膝关节
右腿外侧

这是蹲姿，臀部不着地，腿的弯曲度很大。这里对右腿膝关节外侧，再作些简单的解析。股骨外髁边缘、髌骨（膝盖骨）、胫骨隆突及腓骨头都很少有肌肉覆盖，外面能看得到，是要画的人体解剖特征。男性骨关节粗大，肌肉发达，画起来要仔细点；女性由于脂肪垫及皮下脂肪丰厚，膝关节的外观就比较平滑圆浑。

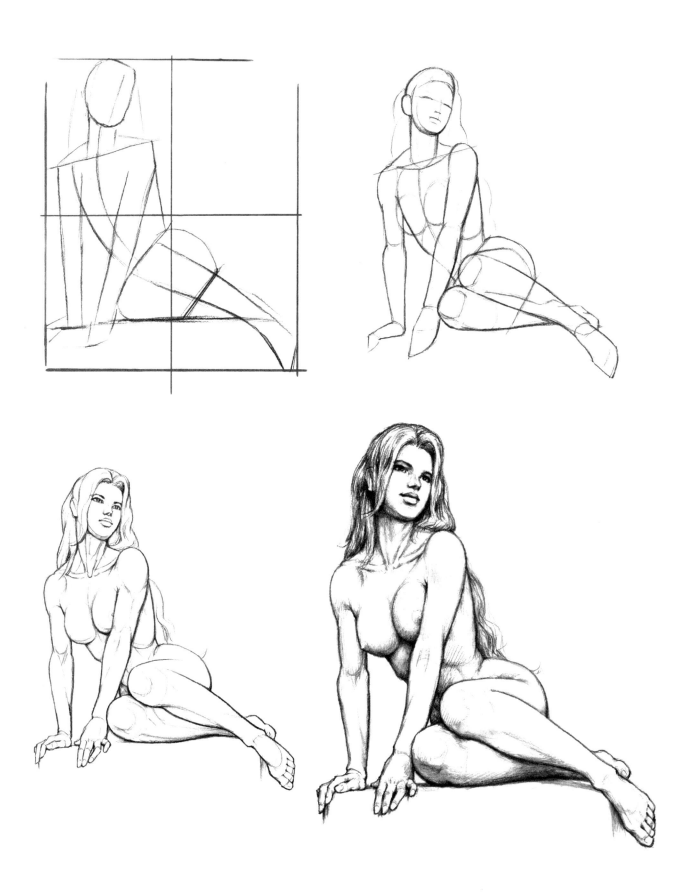

　　女模右侧跪坐，上身右倾，右手支撑，两肩微耸，构成优美的姿态。当右侧跪坐时，右臀右腿着地，承受着大部分体重，虽然看得到的腰臀（骨盆）部位不多，但画时首先要确定其部位及其倾斜度（线）。左腰下陷，左臀翘起，与上身肩胸的倾斜度（线）相比较，形成性感的反差。

俯卧姿画法

这幅女模的跪俯姿,有两个重心:1.上身斜俯,重心由双肘支撑。2.下身重心由双膝承受。此幅特点是:1.臀腿部可以看到后面,而上身与头部扭转,可以看到脸的正面。2.腰椎弯曲下陷,臀部翘起。3.双臂双腿避免同样的呆板姿势,构成有变化的性感姿态。

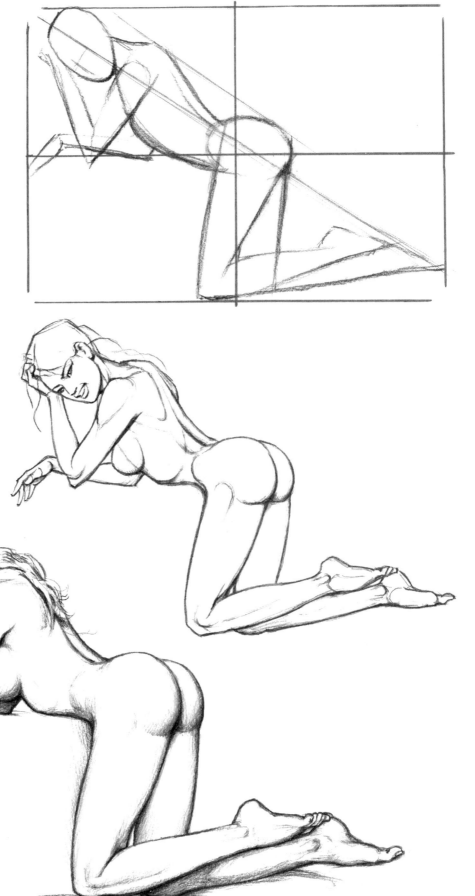

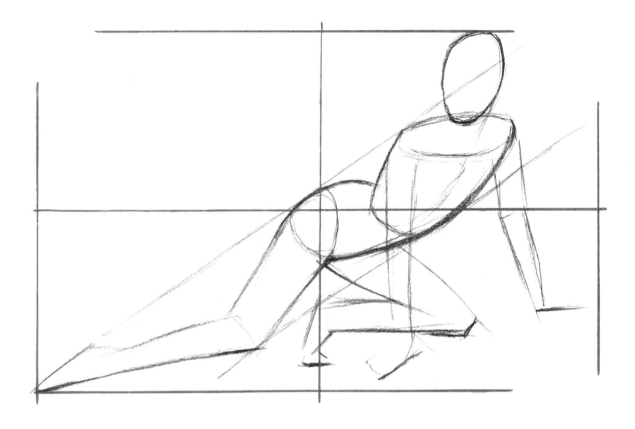

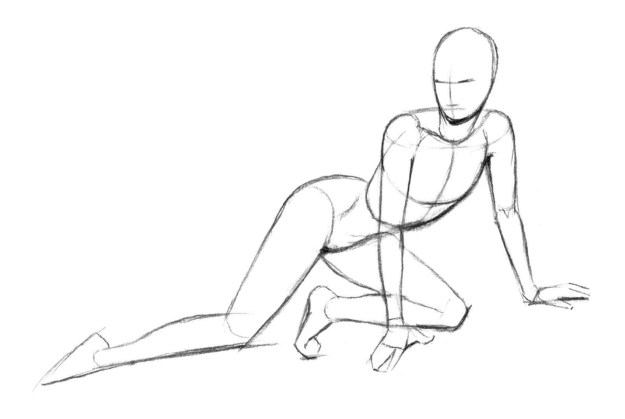

61

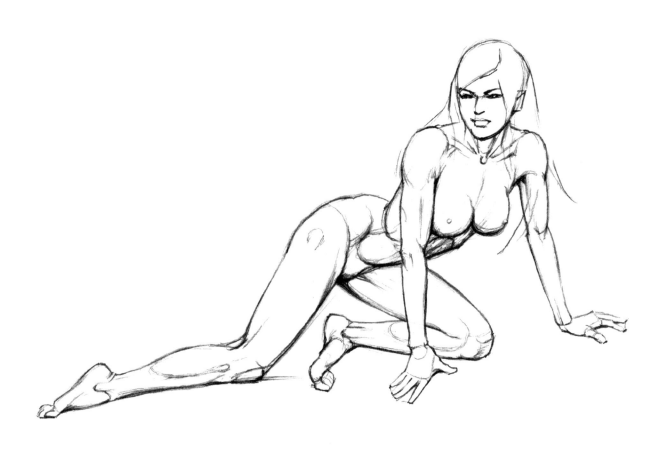

女模上身扭转，画者能看到大部分正面，双手着地支撑，双肩微耸，丰胸下垂，臀部向右翘起。

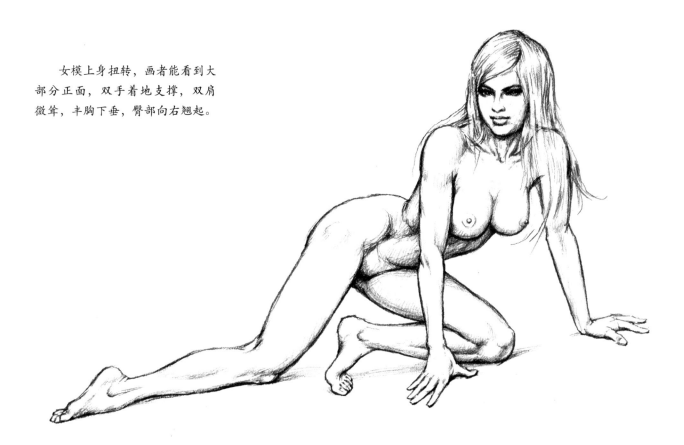

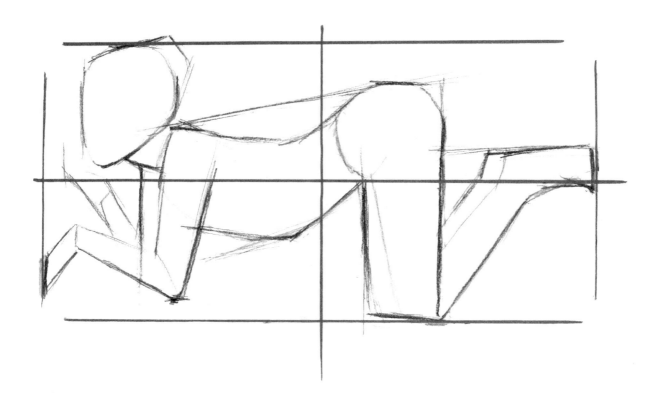

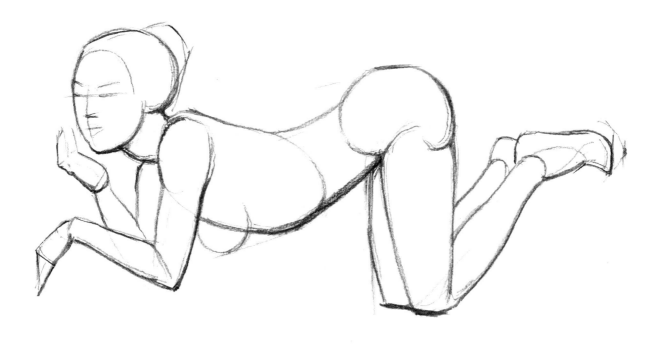

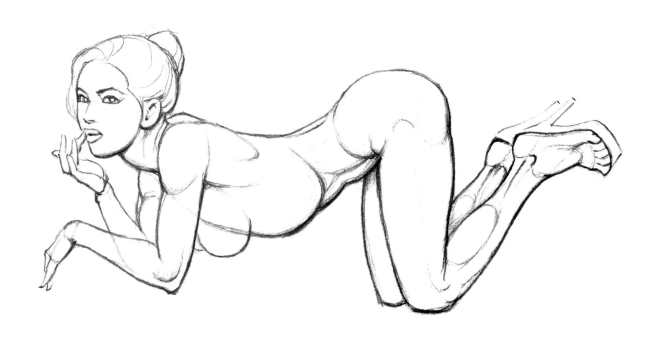

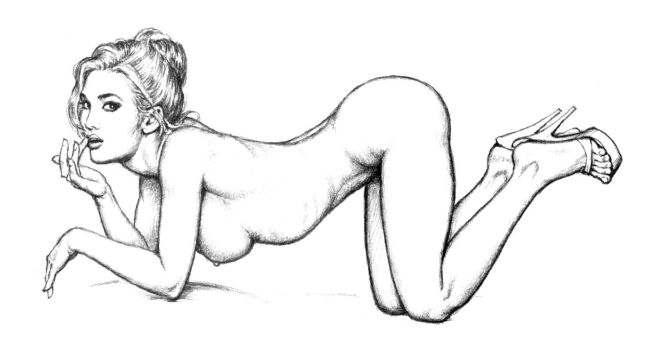

　　女模全侧面跪俯姿，肩胸
腹臀呈下弧形，弯度很大。臀
部耸翘是女模俯姿的特点。

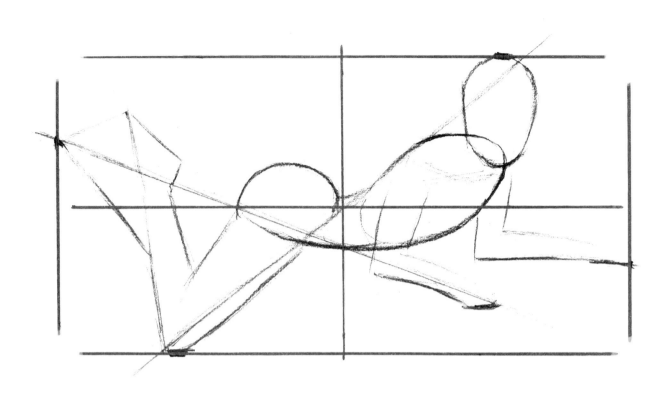

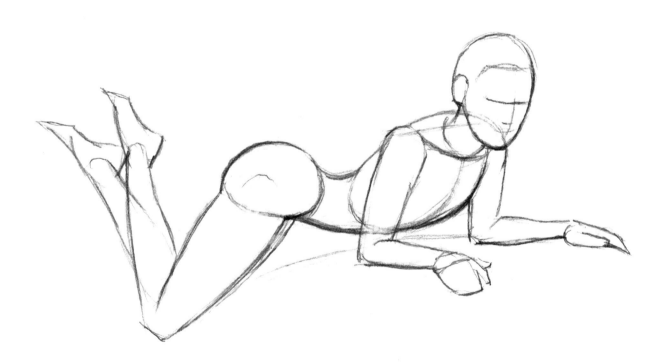

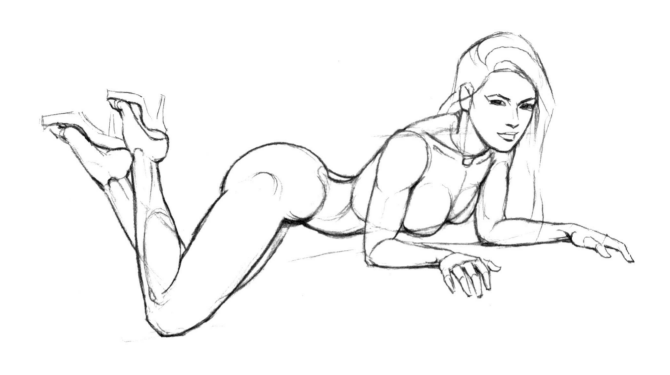

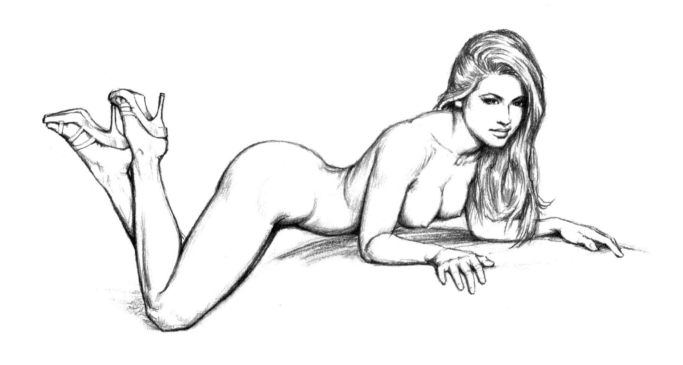

　　女模下身全侧，上身俯伏在比膝部略高的平面，并
扭转向前，让你能画到丰腴的肩胸部。

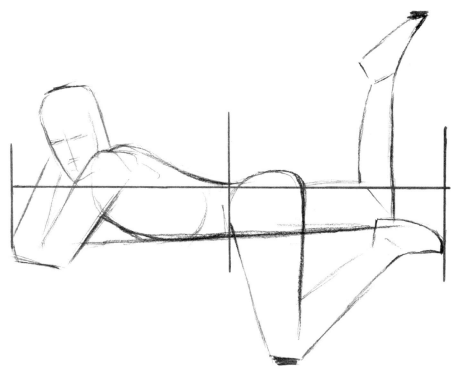

男模右手撑头，脸转向左侧，眼神与画者交接，脊柱形成很大的后弯反弓形。左大腿下垂，小腿勾起，右小腿上翘，这种变化，打破了俯卧姿呆板的横条形。男模的背阔肌发达丰厚，隐约能看到肩胛骨的形状。左大腿夹着床沿显得扁阔，右小腿抬起，右脚绷直，使大腿后面的股肌群及小腿的腓肠肌隆起。右脚见脚底，要注意画出内侧的脚凹。

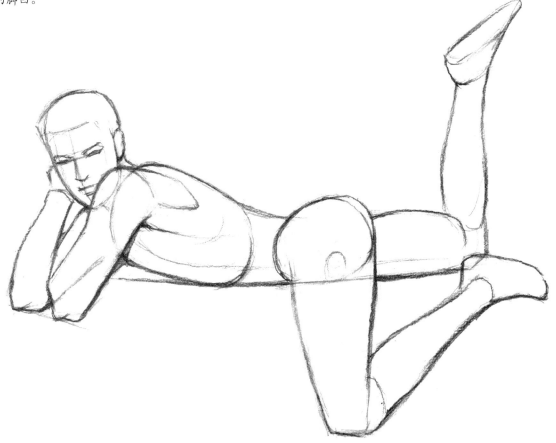

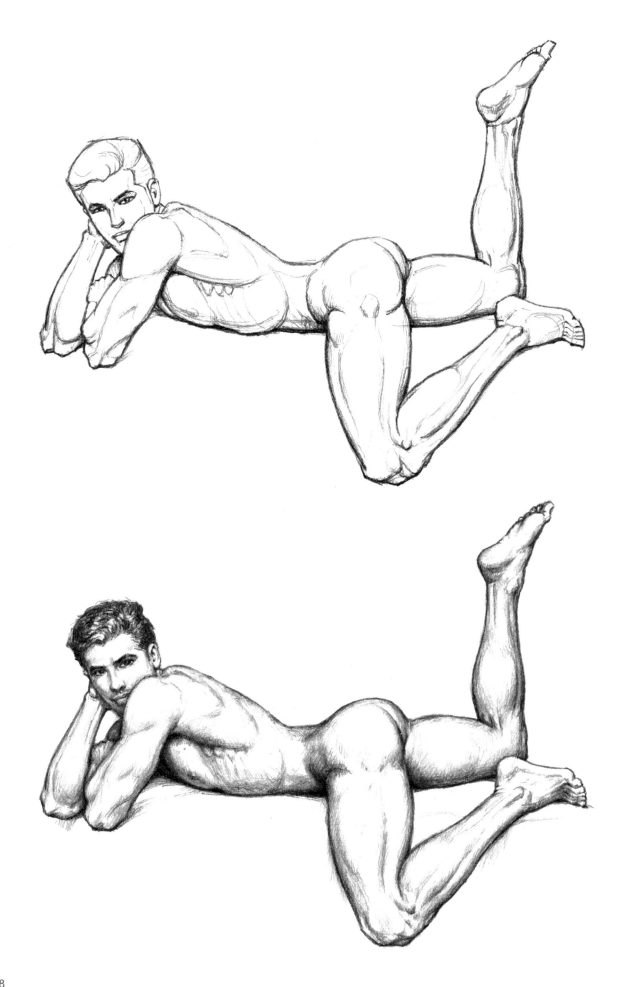

这里对手臂再作简单解析：上臂由前面的二头肌与背面的三头肌组成，呈粗壮的方圆的柱形，侧面比前面更宽一些，下臂由前面两股肱桡腕肌及后面的伸肌群组成。正面看较阔，侧面看呈扁形。这幅外侧面看到的肱桡肌群，是在肘关节之上，嵌入二头肌与三头肌之间，从后侧绕向前面，下伸至腕部。小臂的腕部由桡骨大头与尺骨小头组成，呈前后面较宽、侧面较窄的扁阔形。小臂腕部与手，可做手心手背的翻转，而不影响肘部的外观。

肩胛骨肩峰的位子

三角肌

侧面 — 后面

三头肌

二头肌 — 后面
侧面

肱桡肌群 — 肘关节的位置
侧面 — 鹰嘴突

伸肌群
后面

桡骨 — 尺骨小头
手背

上臂与小臂楔接简图

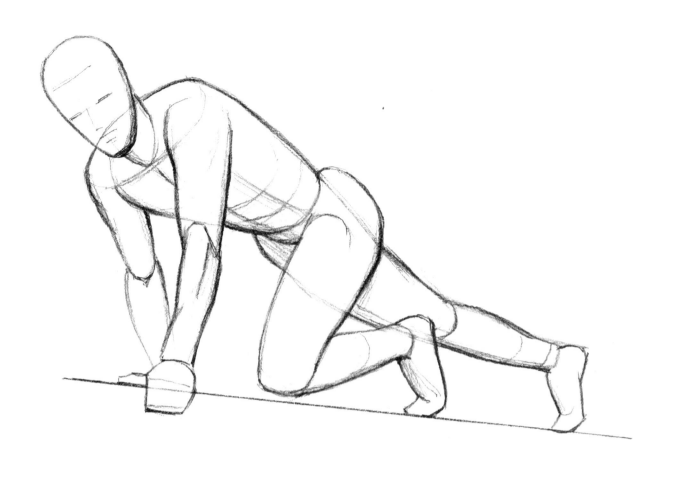

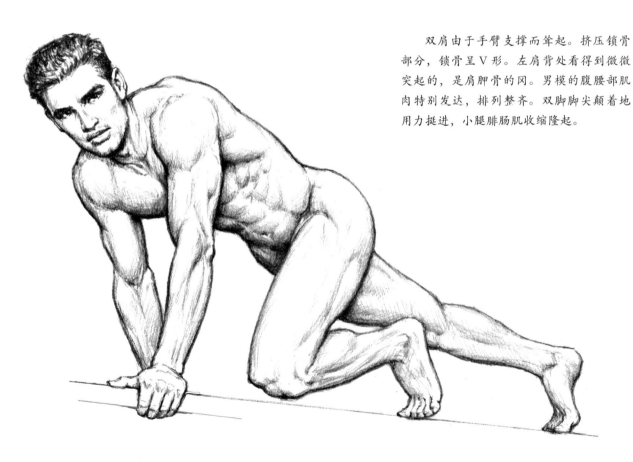

双肩由于手臂支撑而耸起。挤压锁骨部分，锁骨呈V形。左肩背处看得到微微突起的，是肩胛骨的冈。男模的腹腰部肌肉特别发达，排列整齐。双脚脚尖颠着地用力挺进，小腿腓肠肌收缩隆起。

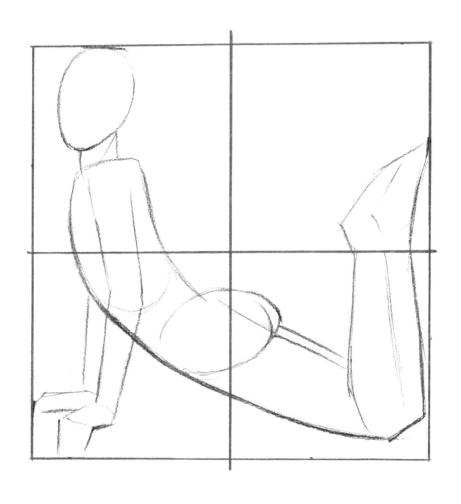

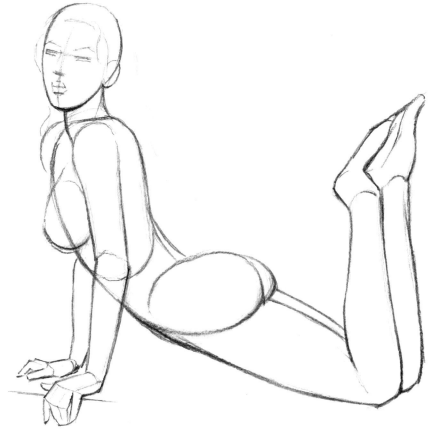

　　俯卧的女模撑起上身，翘起小腿，形成大幅度的反弓形，很像美人鱼刚爬上岩石休息的优美姿态。注意：1.女模的下身偏后侧，从腰部到头颈，逐步扭向全侧与正侧，眼神向前与画者交接。2.一般女模通常是双肩向后夹紧，胸腹向前挺出，而这女模相反，双肩前弯耸起。

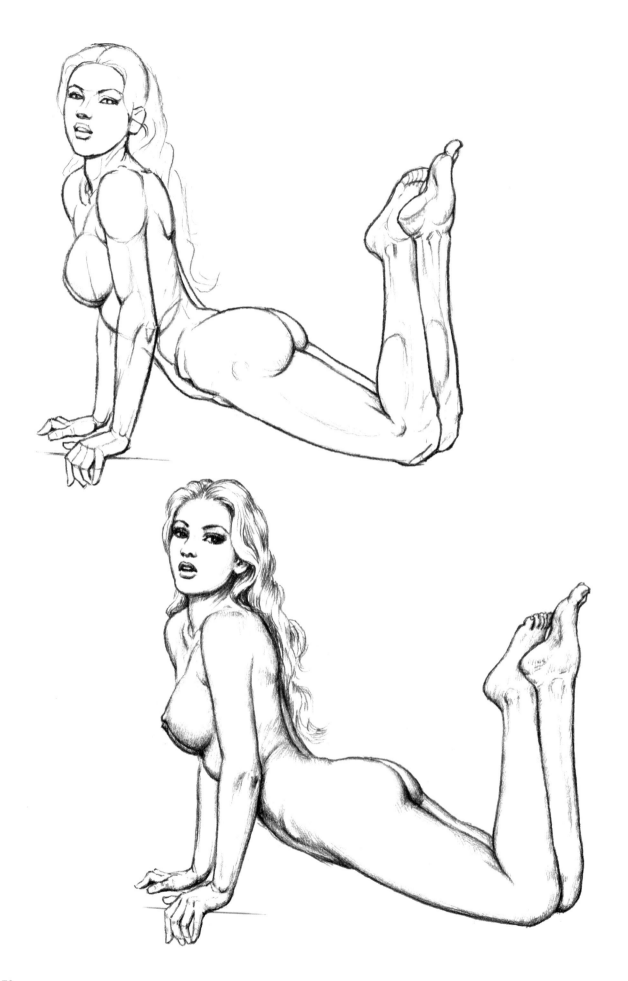

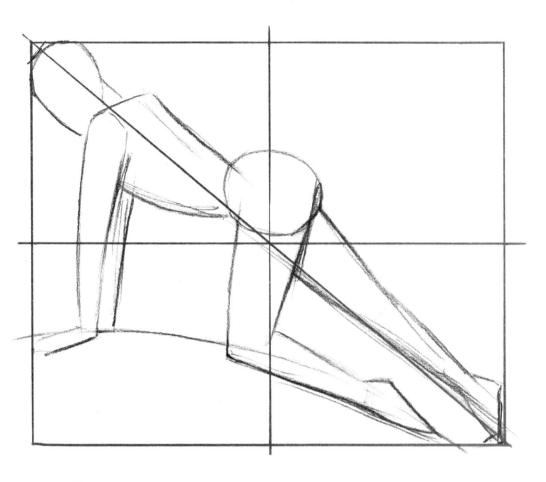

女模双臂撑起，因重压而肘关节略有反向外弯，这种关节反向外弯，比不外弯看来更有力。如兰花指的指关节、芭蕾舞绷腿时的膝关节等，都有点反向外弯，显得美妙有力。女模的三头肌、肱桡肌拉紧突出，隐约可见。双腿一挺一屈，膝部特征明显不同，要专注观察，反复练习，记住其简单特征。

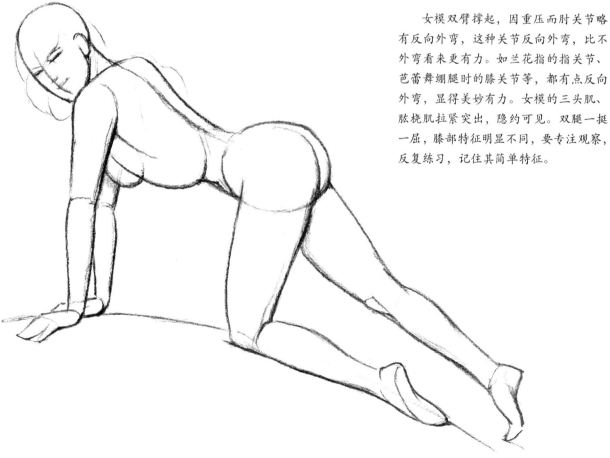

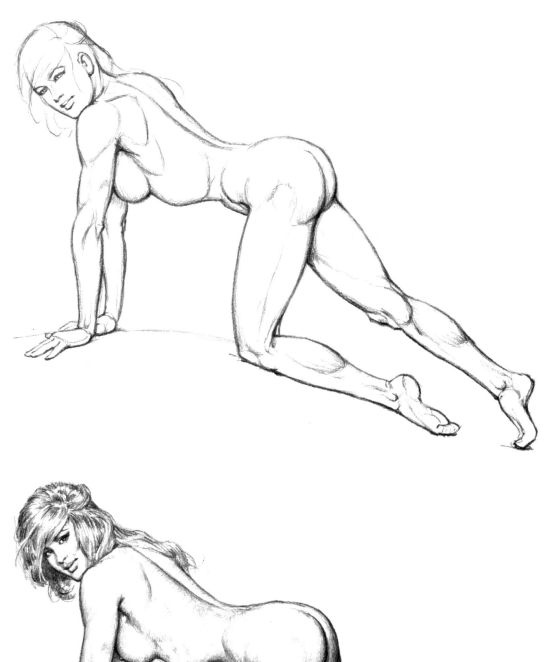

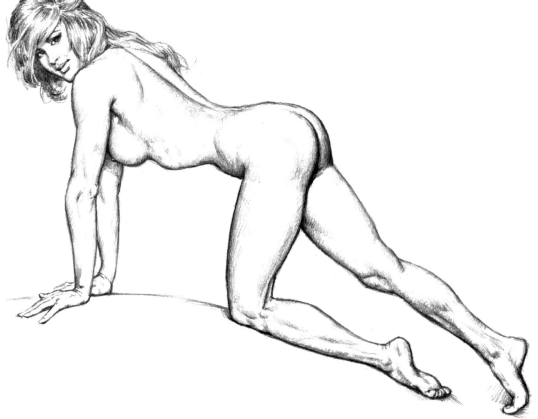

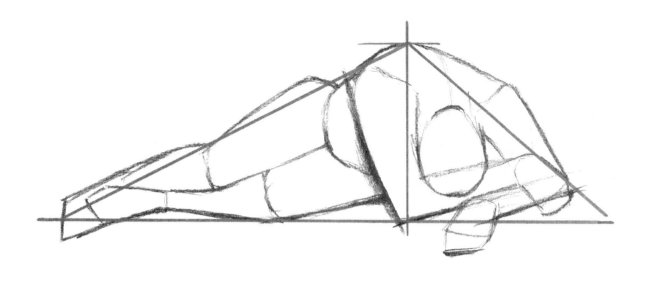

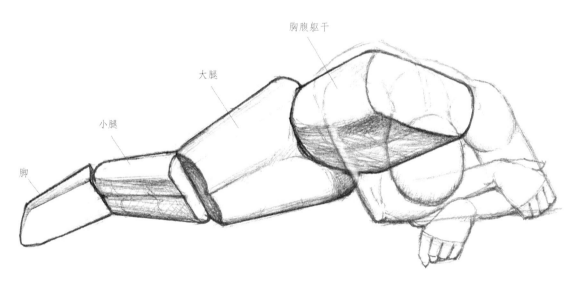

胸腹躯干

大腿

小腿

脚

俯卧姿态结构示意图

　　模特自骨盆以下到腿脚，是弯曲侧卧着；而腰腹以上躯干部分，扭转俯向。双臂肘部撑起胸背，头低着伏在小臂上，画者视角是从头顶向腿脚看去，躯干部分因透视关系缩短，更由于头与肩（丰厚的肩三角肌）遮住其大部，所以只能看到半边小腹。头顶、肩、臂与手在同一正面受光面，还有大腿、脚背都在同一受光面。躯干及小腿处在侧光面，所以要画点阴影，以区别不同的曲折面。

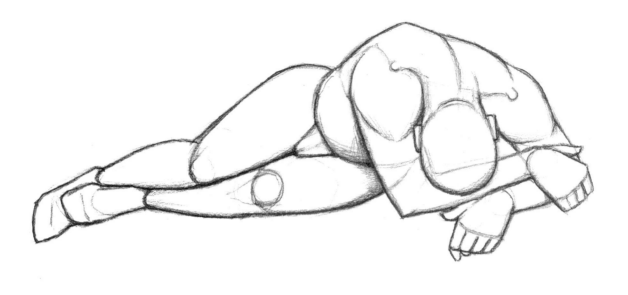

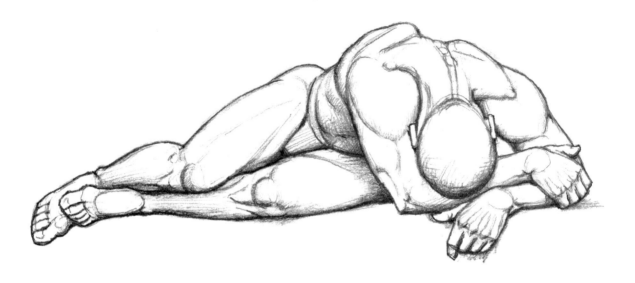

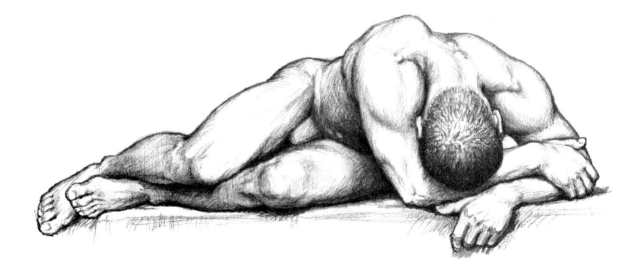

斜靠姿画法

斜靠姿是人体模特常见的姿态，尤其是在古典油画及雕塑创作中经常采用的优美姿态。斜靠姿也是种半躺姿态，腰臀以下仰躺或侧躺，上身则倚靠着或用手臂支撑着。

这幅女模下身侧躺屈腿，左肘支撑起上身，头脸转向左前方。画前首先要认清骨盆与胸廓的位置，认清脊柱（中心线）的弯曲度，认清骨盆、胸廓及头部三者的关联、不同的倾斜度、不同的方向。骨盆及大腿向右侧边高高耸起，形成独特的女性美感。

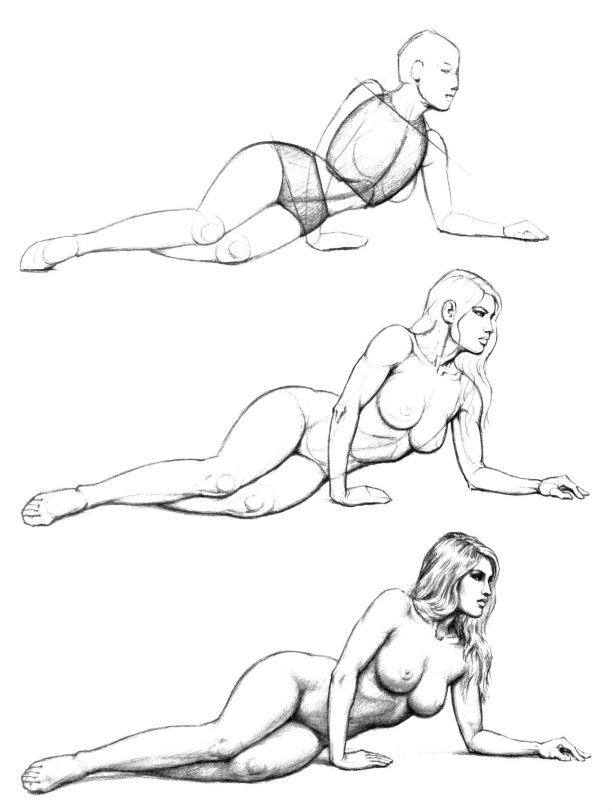

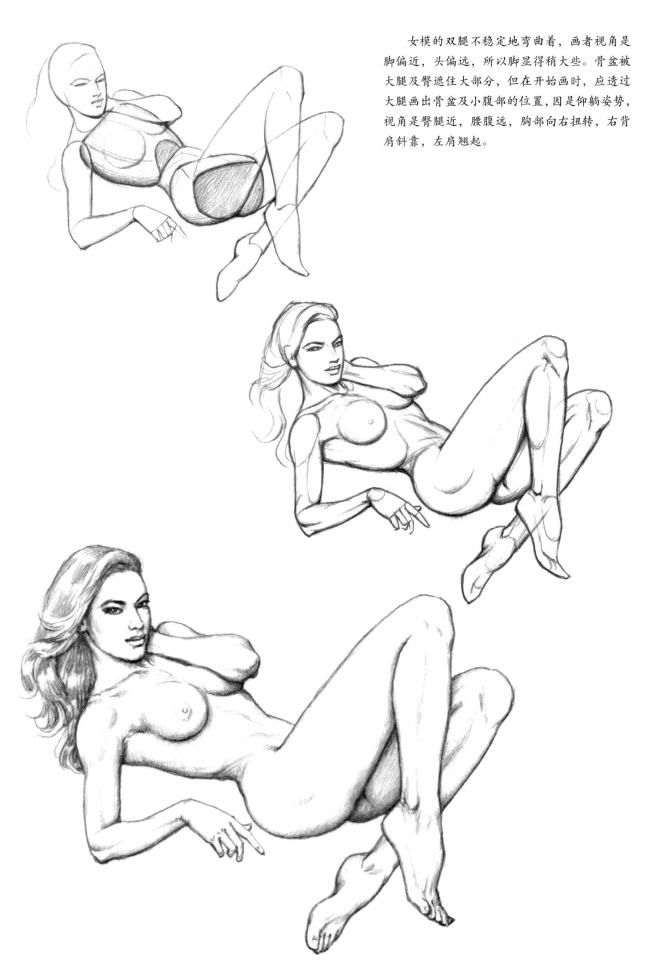

女模的双腿不稳定地弯曲着，画者视角是脚偏近，头偏远，所以脚显得稍大些。骨盆被大腿及臀遮住大部分，但在开始画时，应透过大腿画出骨盆及小腹部的位置，因是仰躺姿势，视角是臀腿近，腰腹远，胸部向右扭转，右背肩斜靠，左肩翘起。

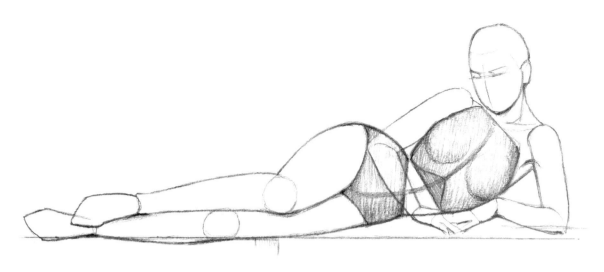

　　女模比较丰腴，几乎是全侧躺，双腿并
拢，上身由左肘撑起。这幅骨盆及胸廓在同
一正面，模特面对观众，右边骨盆臀腿部高
高耸起。这种侧躺或斜躺的外轮廓框比较简
单，是呈横条形，我们用一条水平横线就可
以测量轮廓。

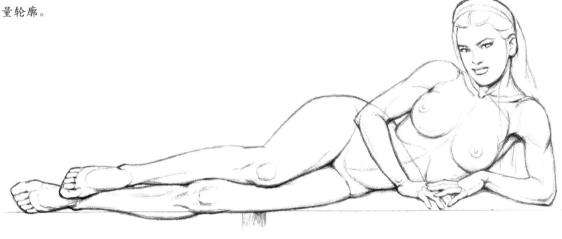

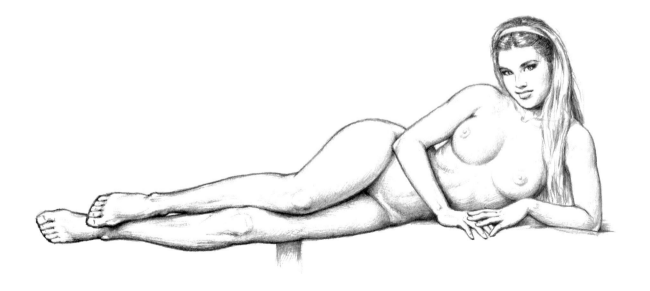

先确定骨盆与胸廓的位置，背面的
上身中线位置即是脊柱线。脊柱线连接
头部、胸背部、骨盆臀部。头部向左扭
转，侧面向画者，颈后斜方肌相应扭转。
画时要注意背面的特征：脊柱线的弯度
以及肩胛骨与骨盆骶骨的位置。

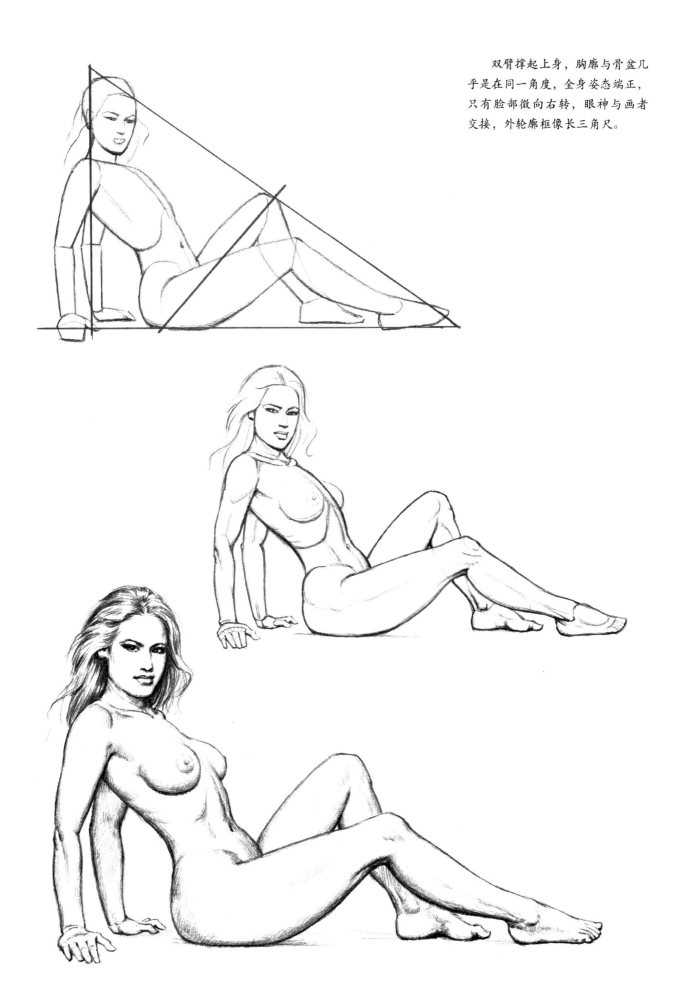

双臂撑起上身，胸廓与骨盆几乎是在同一角度，全身姿态端正，只有脸部微向右转，眼神与画者交接，外轮廓框像长三角尺。

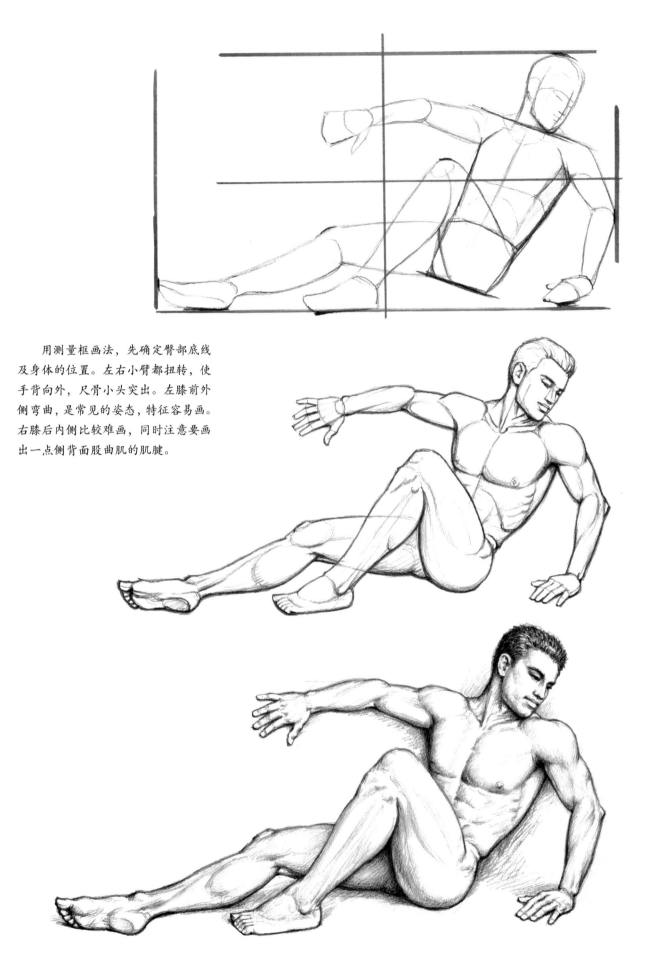

用测量框画法，先确定臀部底线及身体的位置。左右小臂都扭转，使手背向外，尺骨小头突出。左膝前外侧弯曲，是常见的姿态，特征容易画。右膝后内侧比较难画，同时注意要画出一点侧背面股曲肌的肌腱。

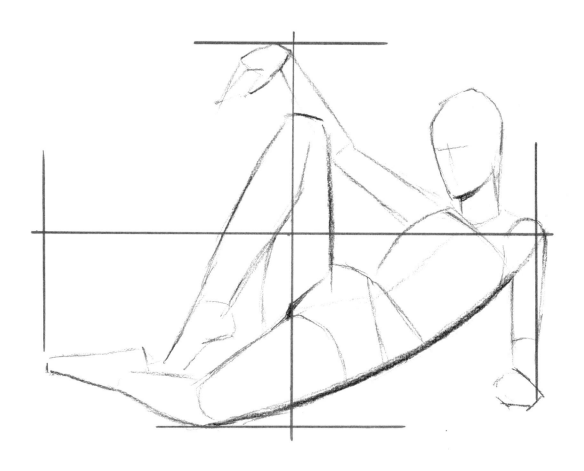

这幅外轮廓比较复杂，可以使用外轮廓框测量的方法，确定简单的外轮廓位置。尤其要确定身体斜靠的斜弧线的位置，然后再确定右大腿的垂直线、左臂的垂直线……

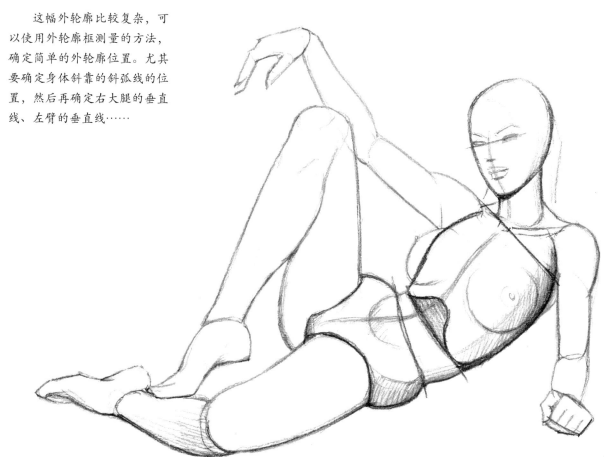

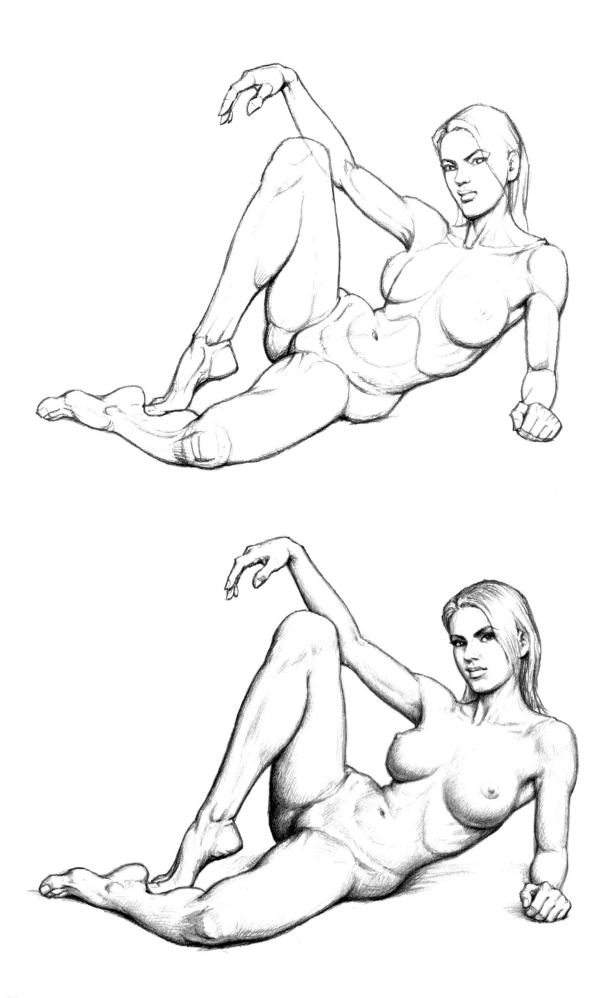

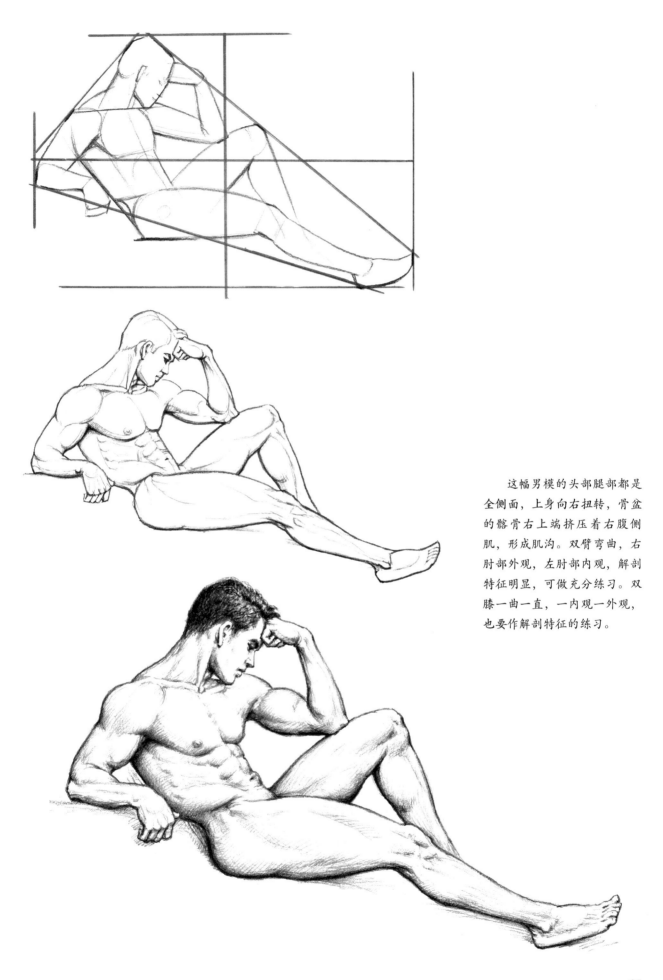

这幅男模的头部腿部都是全侧面，上身向右扭转，骨盆的髂骨右上端挤压着右腹侧肌，形成肌沟。双臂弯曲，右肘部外观，左肘部内观，解剖特征明显，可做充分练习。双膝一曲一直，一内观一外观，也要作解剖特征的练习。

躺姿画法

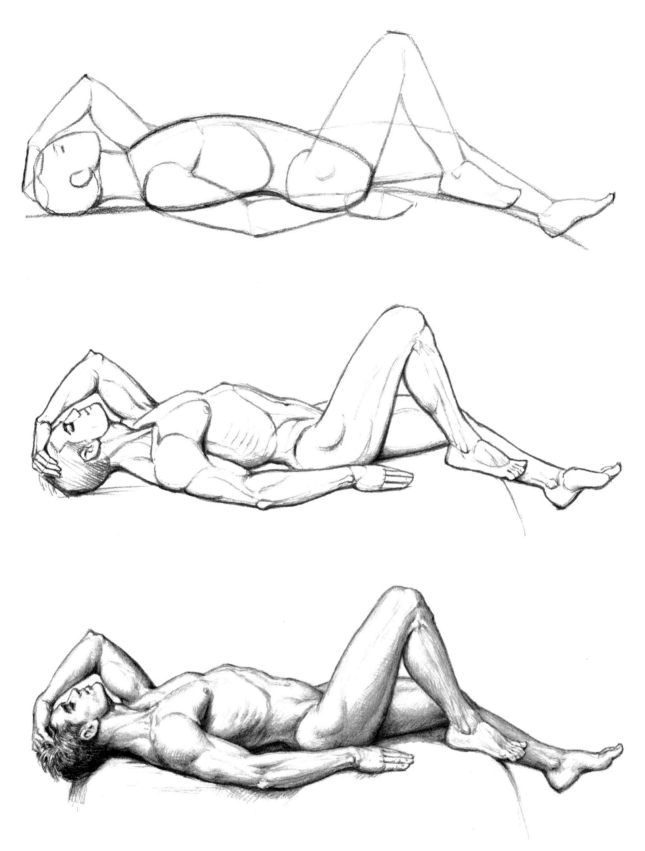

　　这幅男模是仰卧平躺，画者看到的胸臀与头部均是正侧面，且在一个平面上。左臂举至额头，右腿屈起，使平坦的躺姿有少许变化。

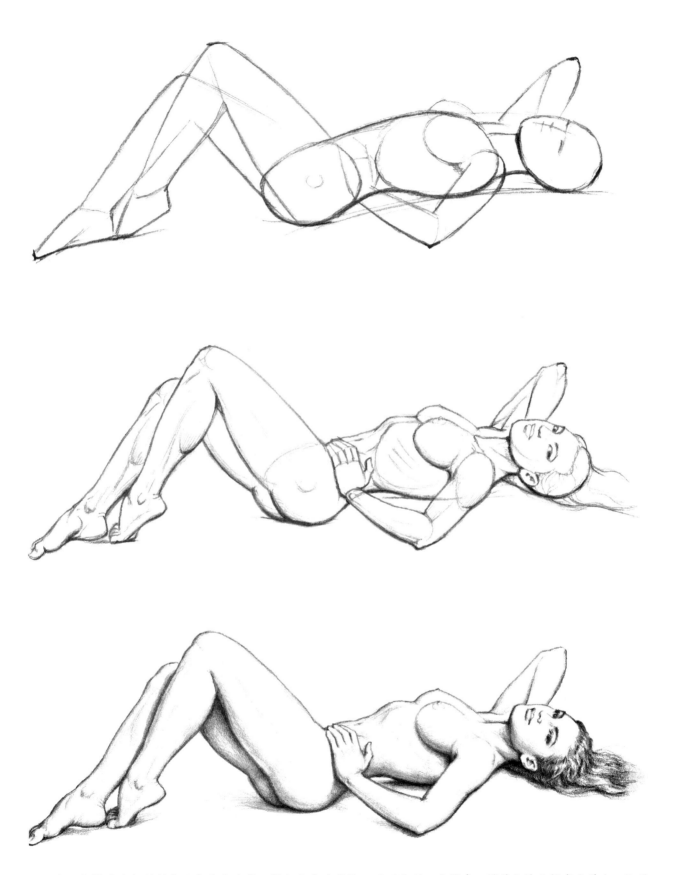

　　这幅女模的头部微微向画者方向弯转，臀部也有些弯转，可以看到一点臀底。模特仰卧平躺有个特点，即胸部挺起，腹部下陷，胸廓肋骨下缘轮廓明显突出，要画出这个解剖特征。

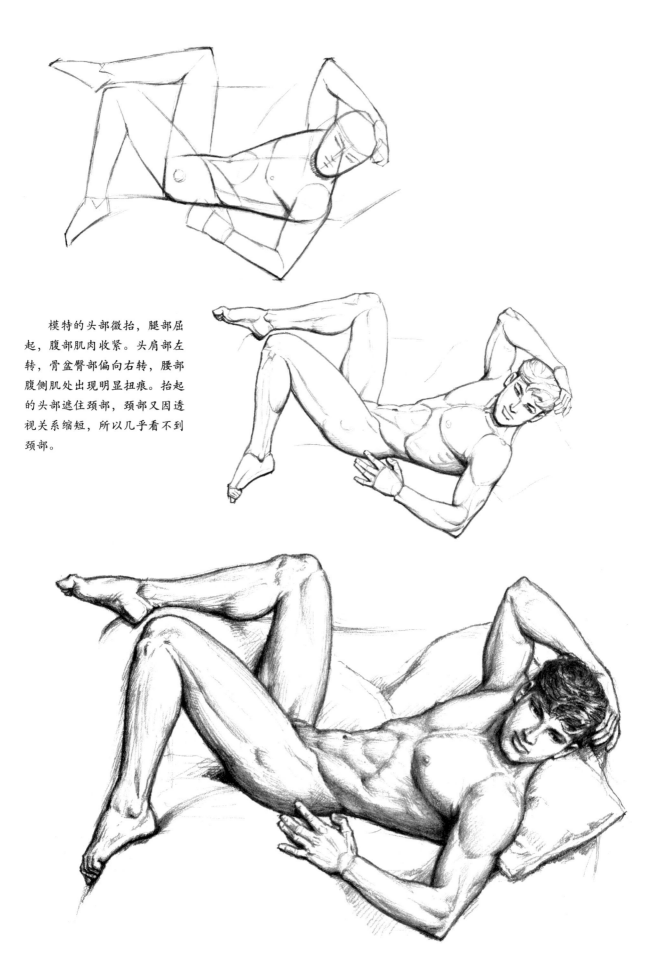

模特的头部微抬，腿部屈起，腹部肌肉收紧。头肩部左转，骨盆臀部偏向右转，腰部腹侧肌处出现明显扭痕。抬起的头部遮住颈部，颈部又因透视关系缩短，所以几乎看不到颈部。

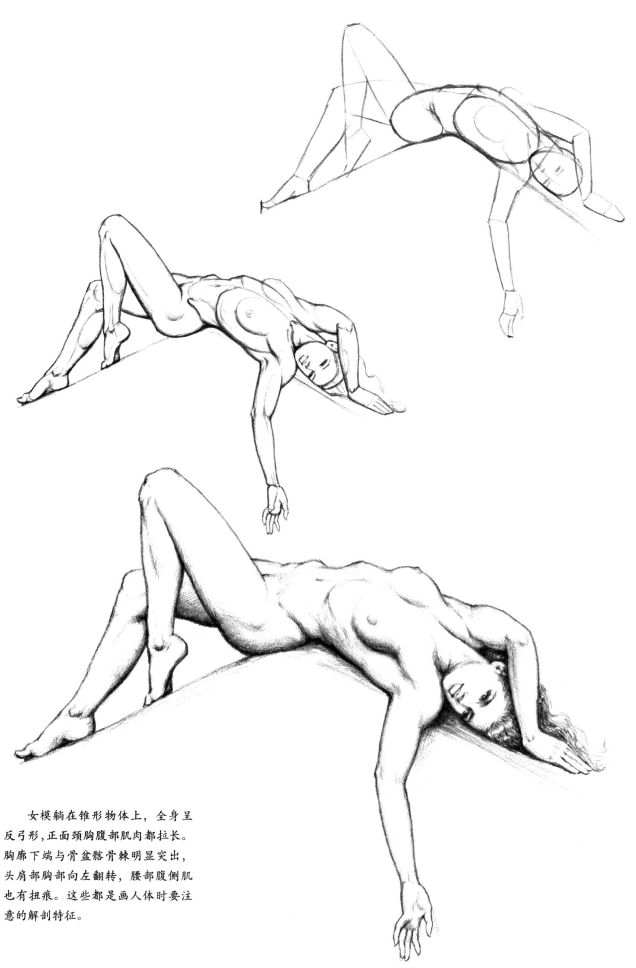

　　女模躺在锥形物体上，全身呈
反弓形，正面颈胸腹部肌肉都拉长。
胸廓下端与骨盆骼骨棘明显突出，
头肩部胸部向左翻转，腰部腹侧肌
也有扭痕。这些都是画人体时要注
意的解剖特征。

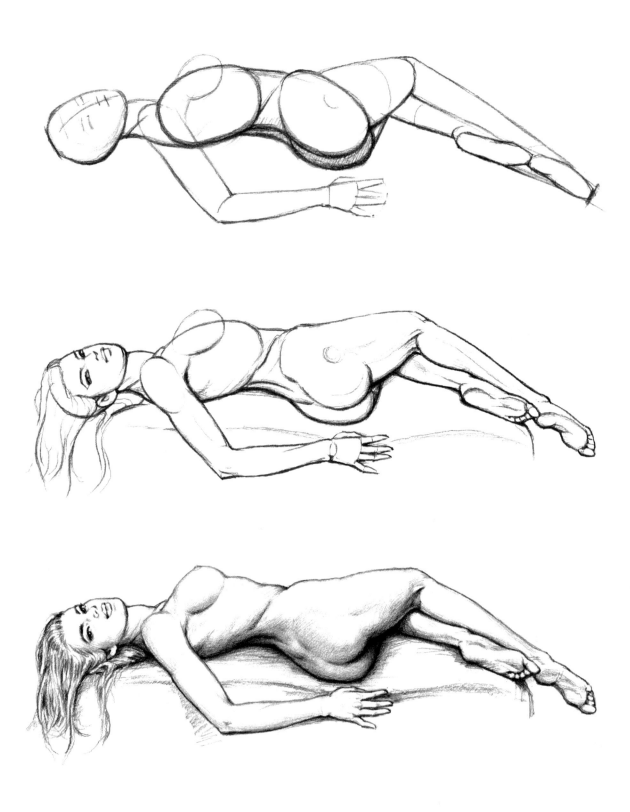

此幅仰躺女模，下身屈腿向左扭转，腰臀部背面侧向画者。头部向右扭转，能看到画者。扭转部位在颈椎与腰椎，因而颈部及腰部有明显扭痕。这里以包糖纸包糖为比喻，中间糖果比作胸部，糖纸左边比作头部，右边比作下身。左右糖纸反向扭转，左边扭转痕比作颈部，右边扭转痕比作腰部。

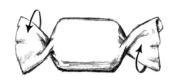

以包糖纸做比喻，
左右两头反向扭转

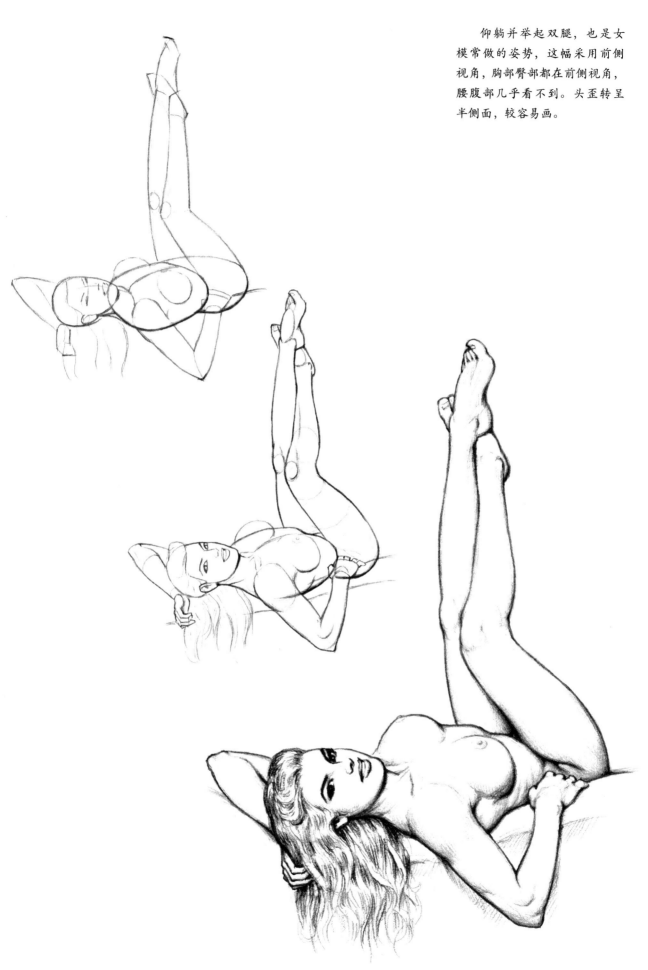

仰躺并举起双腿，也是女模常做的姿势，这幅采用前侧视角，胸部臀部都在前侧视角，腰腹部几乎看不到。头歪转呈半侧面，较容易画。

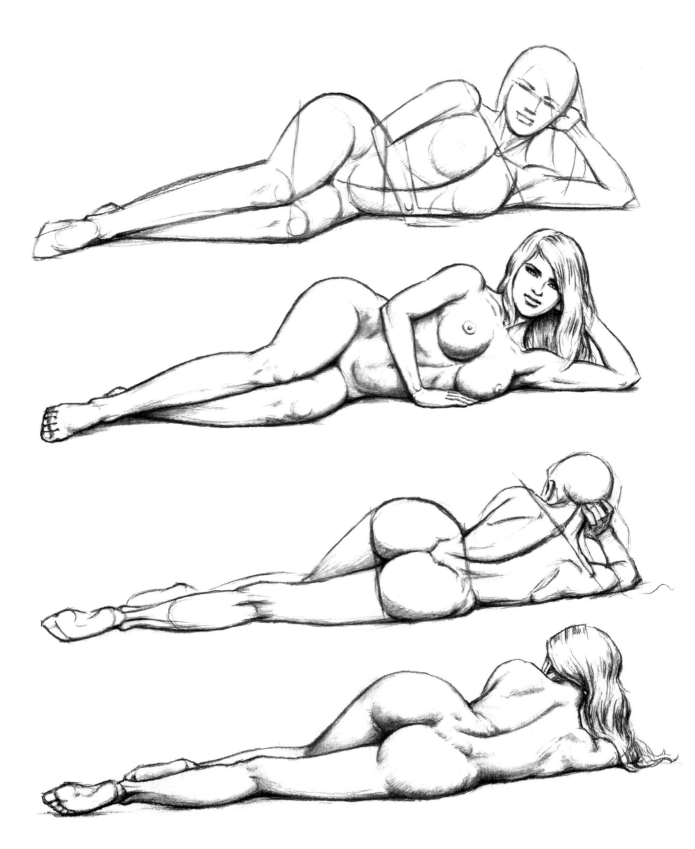

　　这是一位女模侧躺姿的前后两面，多做这种两面甚至三面的练习，有助于理解掌握人体的立体感。从背面可以明显看到脊柱的弯曲，腰部下陷，臀部耸起更显得丰满。

动姿画法

人体主要活动是依靠脊柱骨的活动。脊柱骨由七节颈椎骨，11节胸椎骨，四节腰椎骨，带动头部、胸部与骨盆部，其中颈部（颈椎）与腰部（腰椎）活动幅度最大。这里我参照人体解剖书画了几幅示意图。

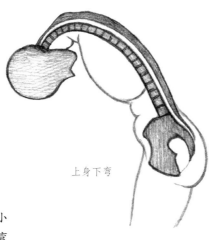
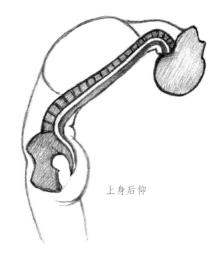

上身下弯 上身后仰

脊柱骨可以大幅度前弯曲，小幅度向后仰弯。胸廓部与胸椎骨弯曲幅度最小。

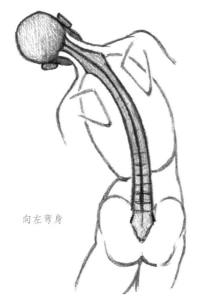
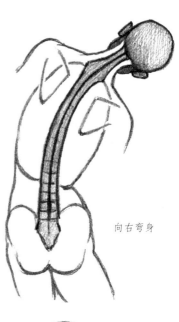

向左弯身 向右弯身

脊柱骨也可以左右弯曲。

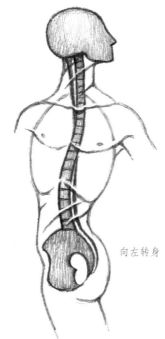
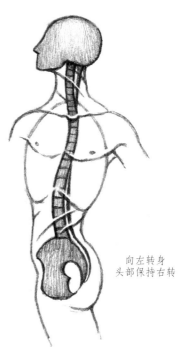

向左转身 向左转身
头部保持右转

脊柱骨还可以在弯曲的同时扭转（转身），如果头部向同一方向扭转，可以转到120度。示意图画到180度，夸大了点。

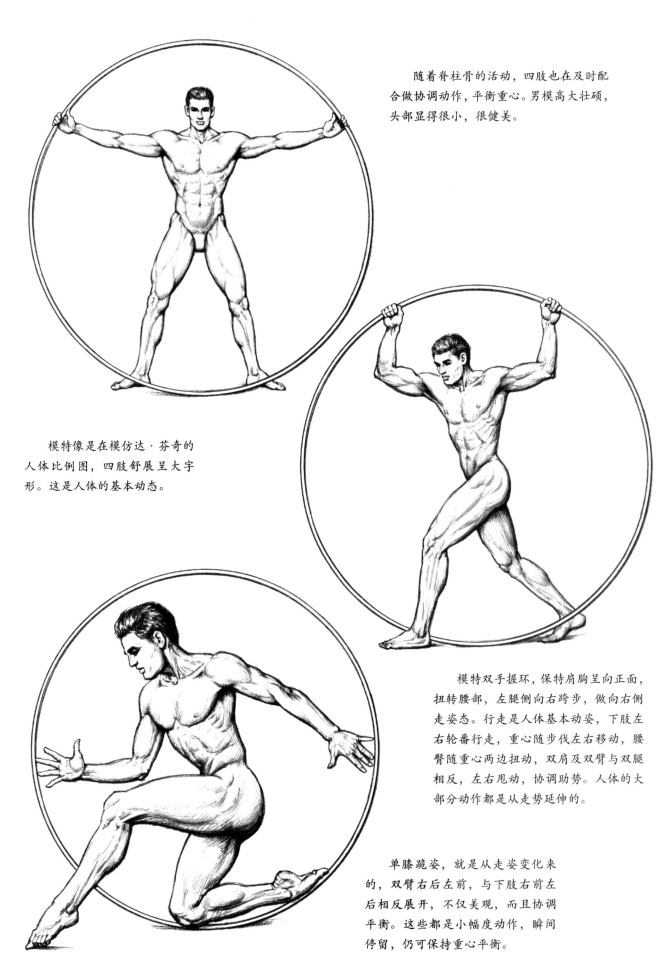

随着脊柱骨的活动，四肢也在及时配合做协调动作，平衡重心。男模高大壮硕，头部显得很小，很健美。

模特像是在模仿达·芬奇的人体比例图，四肢舒展呈大字形。这是人体的基本动态。

模特双手握环，保特肩胸呈向正面，扭转腰部，左腿侧向右跨步，做向右侧走姿态。行走是人体基本动姿，下肢左右轮番行走，重心随步伐左右移动，腰臀随重心两边扭动，双肩及双臂与双腿相反，左右甩动，协调助势。人体的大部分动作都是从走势延伸的。

单膝跪姿，就是从走姿变化来的，双臂右后左前，与下肢右前左后相反展开，不仅美观，而且协调平衡。这些都是小幅度动作，瞬间停留，仍可保持重心平衡。

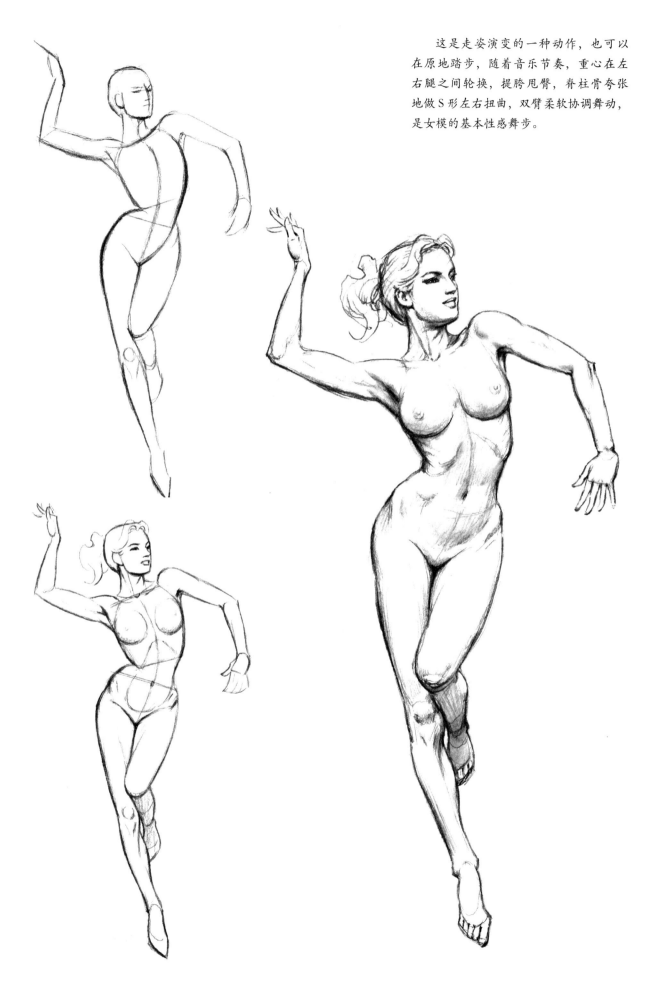

这是走姿演变的一种动作，也可以在原地踏步，随着音乐节奏，重心在左右腿之间轮换，提胯甩臀，脊柱骨夸张地做 S 形左右扭曲，双臂柔软协调舞动，是女模的基本性感舞步。

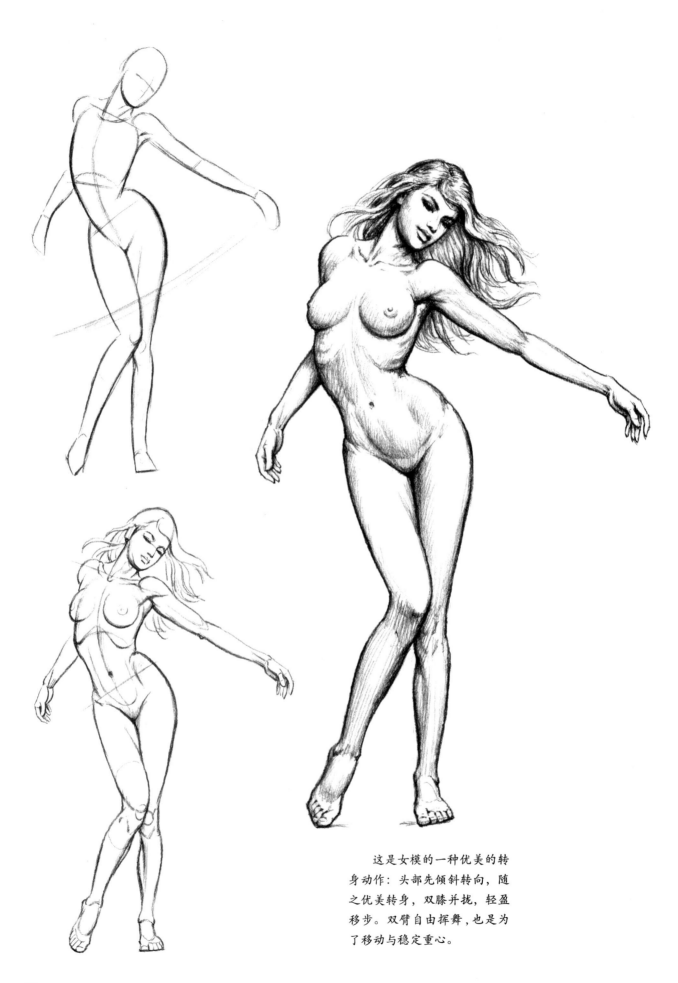

这是女模的一种优美的转
身动作：头部先倾斜转向，随
之优美转身，双膝并拢，轻盈
移步。双臂自由挥舞，也是为
了移动与稳定重心。

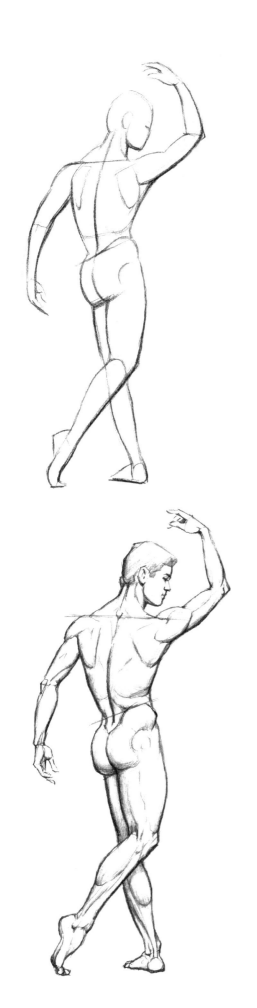

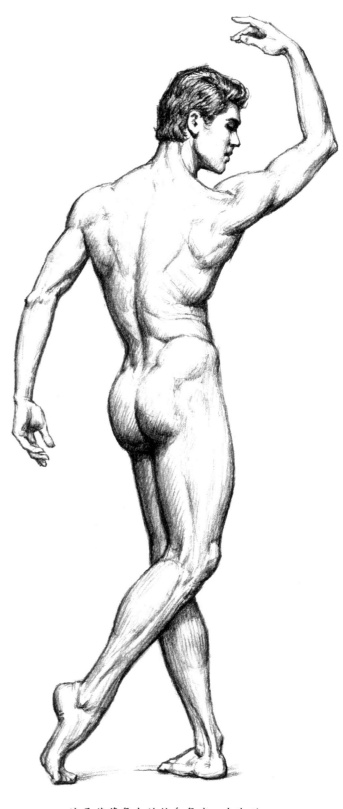

　　这是芭蕾舞中的转身舞步，左脚刚
外翻着地，右腰也同时提胯准备转身移
步，双臂右上左下，除了优美，也是为
了转身助势与稳定重心。

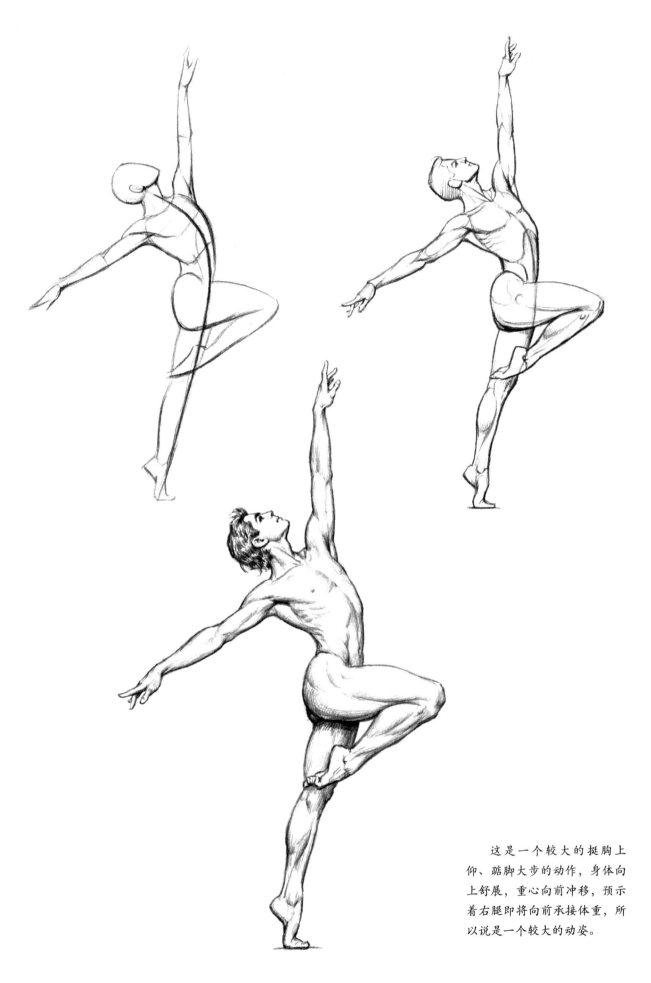

这是一个较大的挺胸上仰、踮脚大步的动作，身体向上舒展，重心向前冲移，预示着右腿即将向前承接体重，所以说是一个较大的动姿。

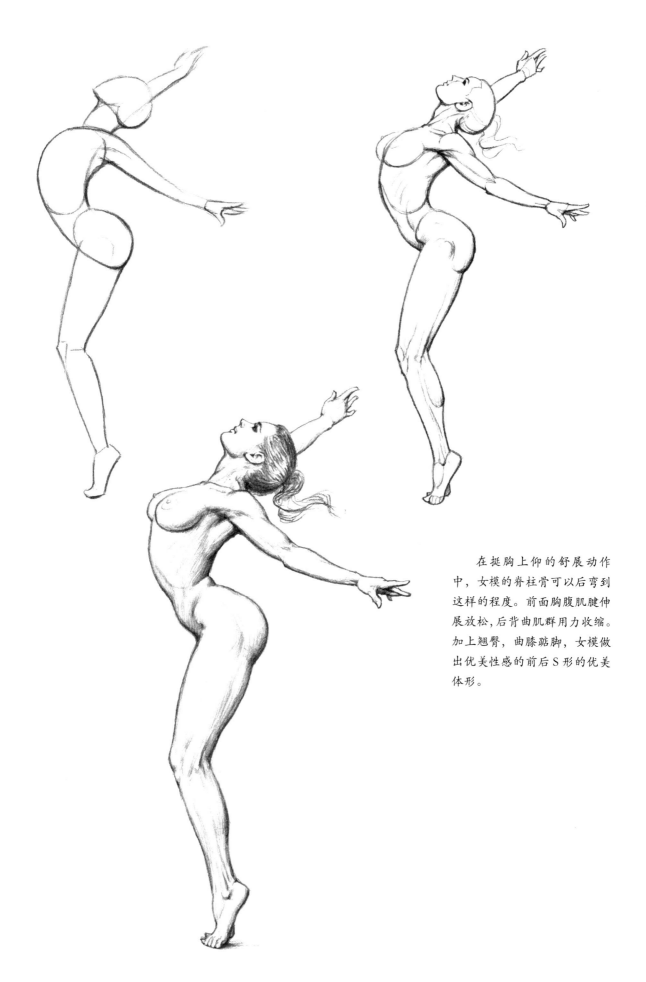

在挺胸上仰的舒展动作
中，女模的脊柱骨可以后弯到
这样的程度。前面胸腹肌腱伸
展放松，后背曲肌群用力收缩。
加上翘臀，曲膝踮脚，女模做
出优美性感的前后S形的优美
体形。

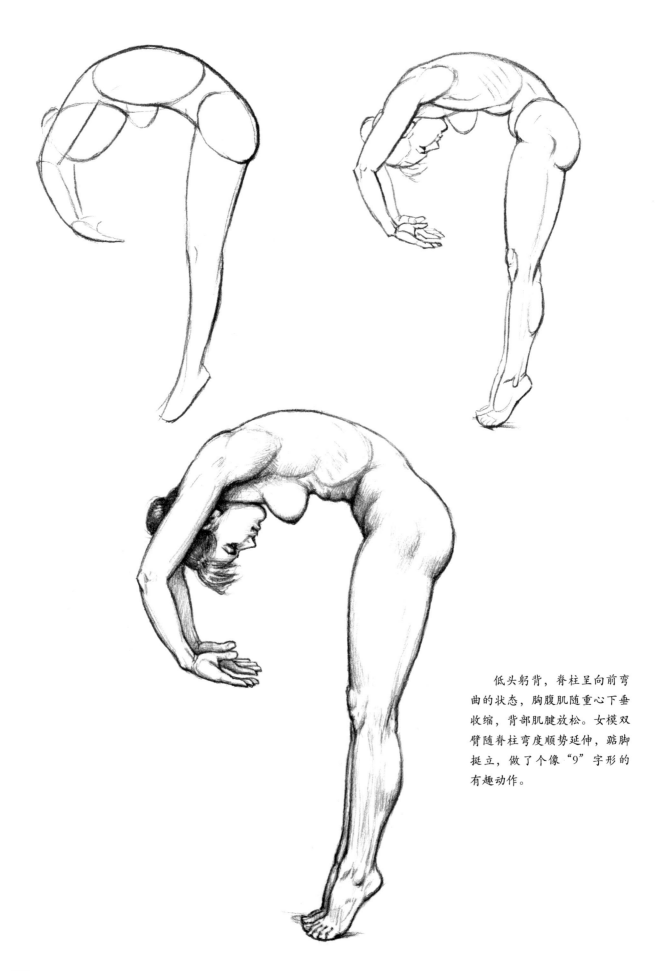

低头躬背，脊柱呈向前弯曲的状态，胸腹肌随重心下垂收缩，背部肌腱放松。女模双臂随脊柱弯度顺势延伸，踮脚挺立，做了个像"9"字形的有趣动作。

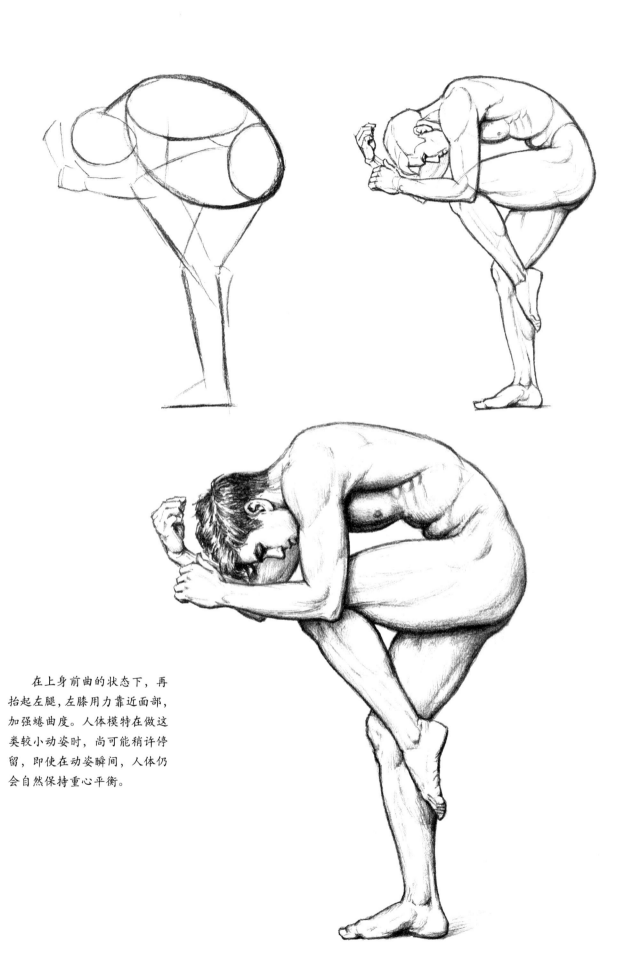

在上身前曲的状态下，再
抬起左腿，左膝用力靠近面部，
加强蜷曲度。人体模特在做这
类较小动姿时，尚可能稍许停
留，即使在动姿瞬间，人体仍
会自然保持重心平衡。

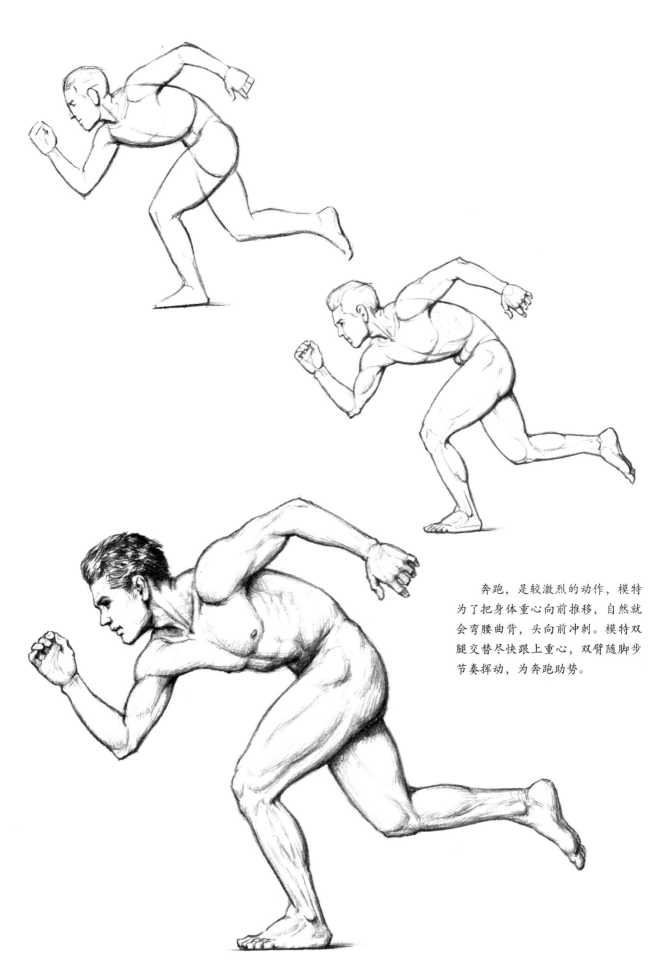

奔跑，是较激烈的动作，模特为了把身体重心向前推移，自然就会弯腰曲背，头向前冲刺。模特双腿交替尽快跟上重心，双臂随脚步节奏挥动，为奔跑助势。

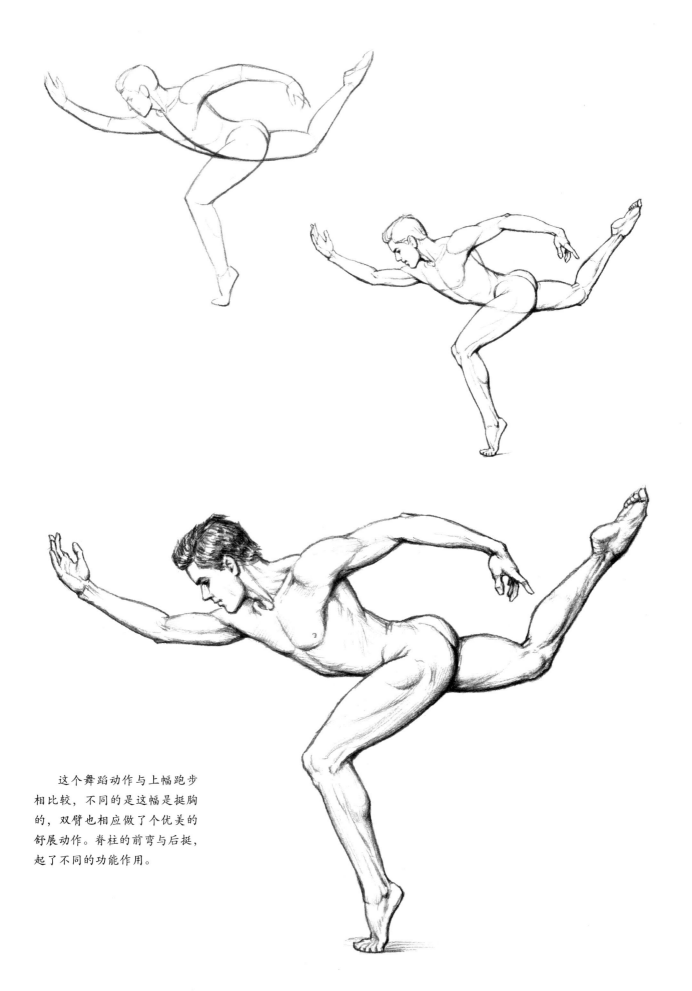

这个舞蹈动作与上幅跑步相比较，不同的是这幅是挺胸的，双臂也相应做了个优美的舒展动作。脊柱的前弯与后挺，起了不同的功能作用。

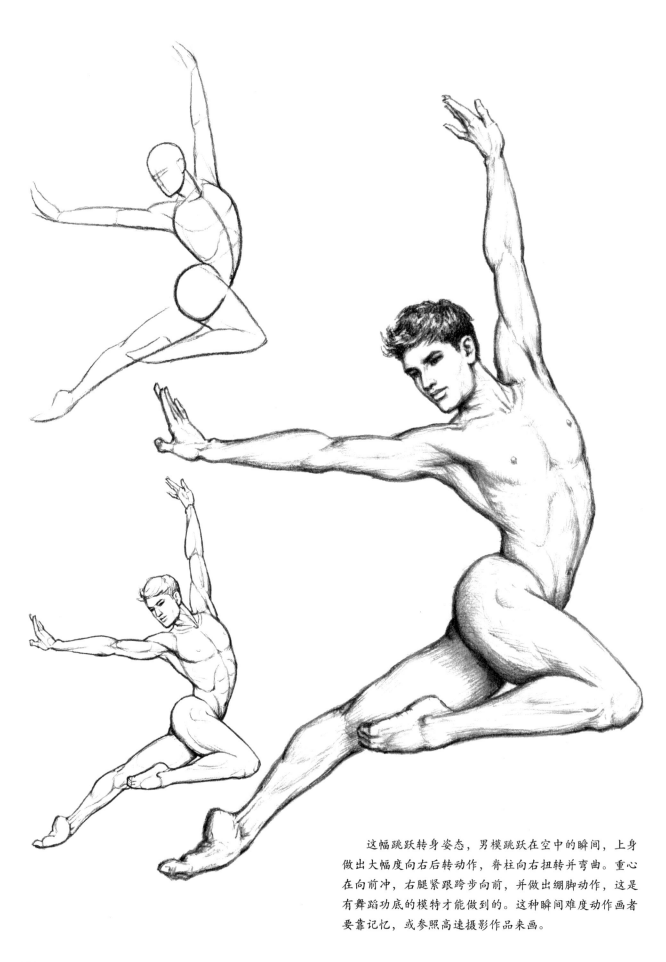

这幅跳跃转身姿态，男模跳跃在空中的瞬间，上身
做出大幅度向右后转动作，脊柱向右扭转并弯曲。重心
在向前冲，右腿紧跟跨步向前，并做出绷脚动作，这是
有舞蹈功底的模特才能做到的。这种瞬间难度动作画者
要靠记忆，或参照高速摄影作品来画。

这也是一个跳跃转身的难度动作，从背面可看到脊柱是向右弯曲的，右背的肌肉也特别收紧挤压，左肩胛骨也因左臂上举而向左外凸。

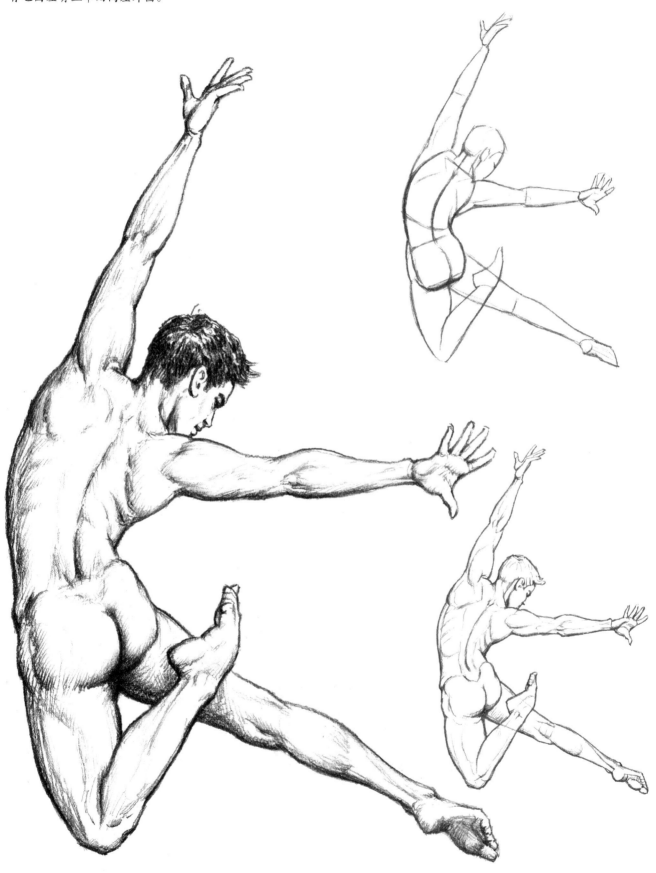

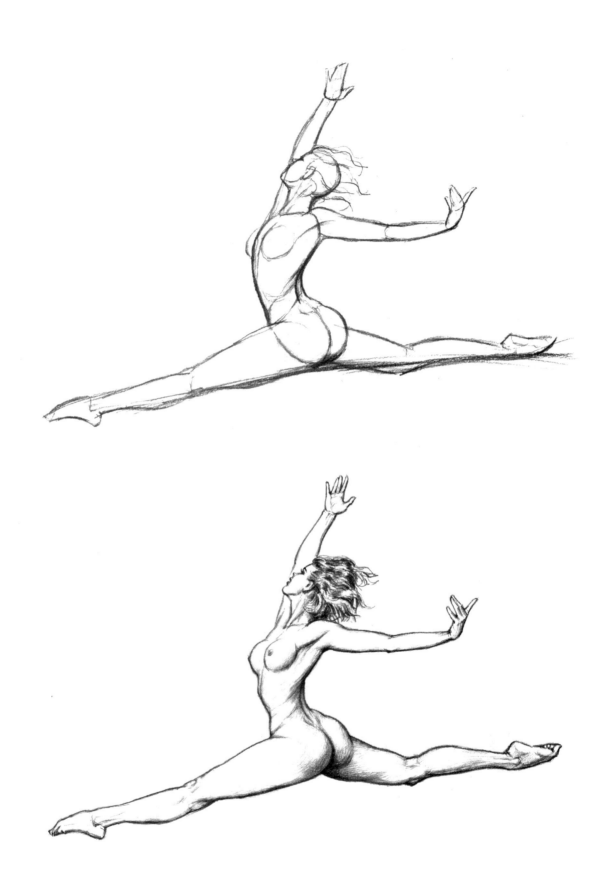

　　腿部保持大劈腿，上身与双臂仍可以
有多种变化。此幅女模的肩胸腹腰部向
左扭转，而头部仍保持向前上仰。

第四章　图例

　　这里收集了作者的一些人体画，有粗细精简不同的画法，也有线条阴影不同的表现形式，供大家学习参考。

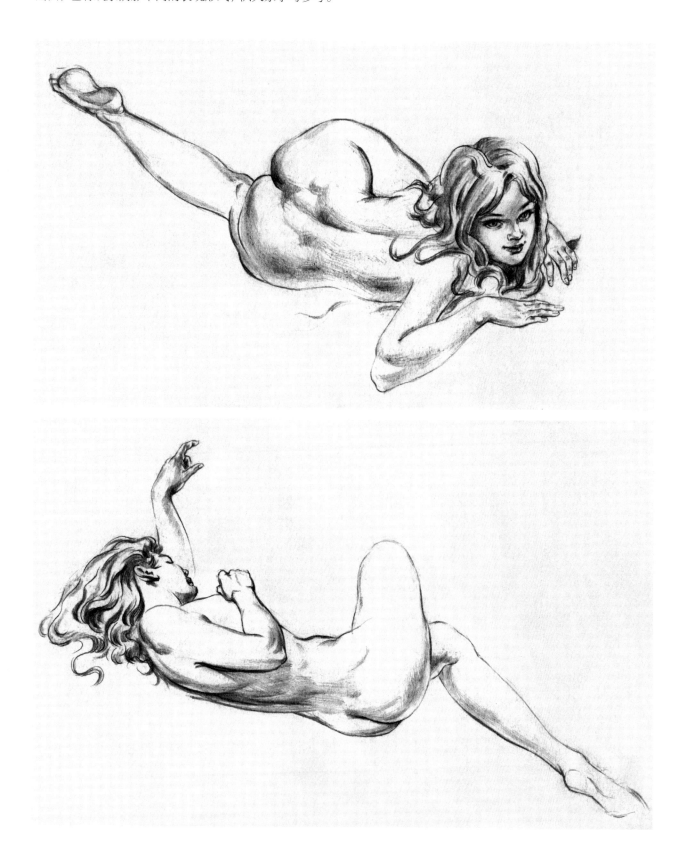

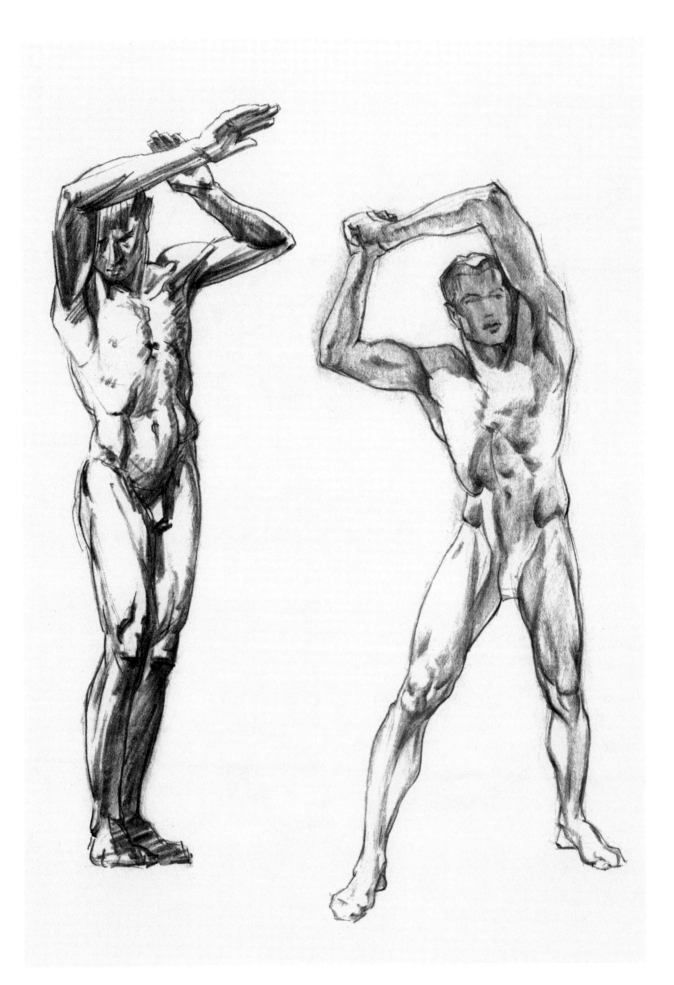

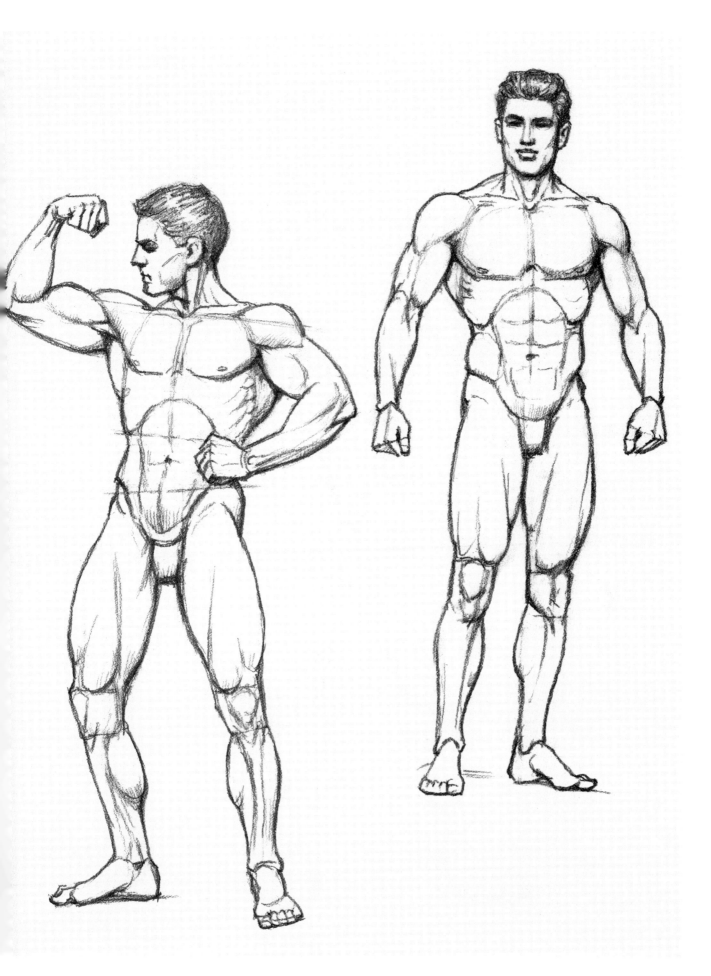

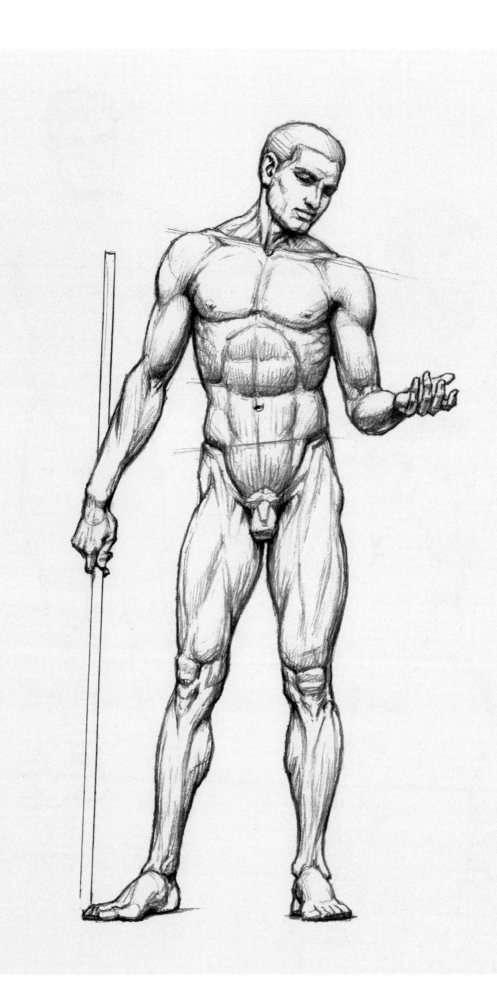

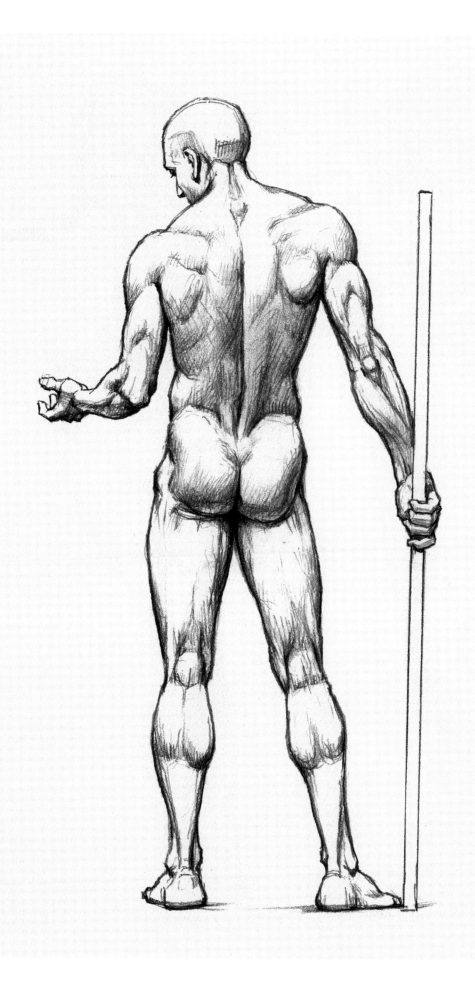

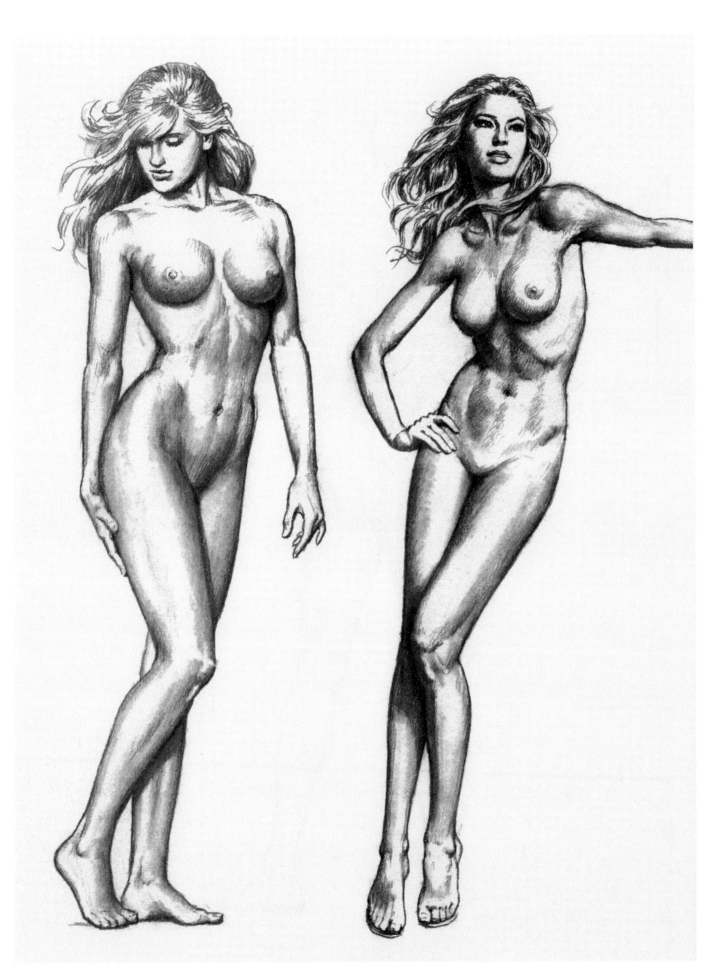

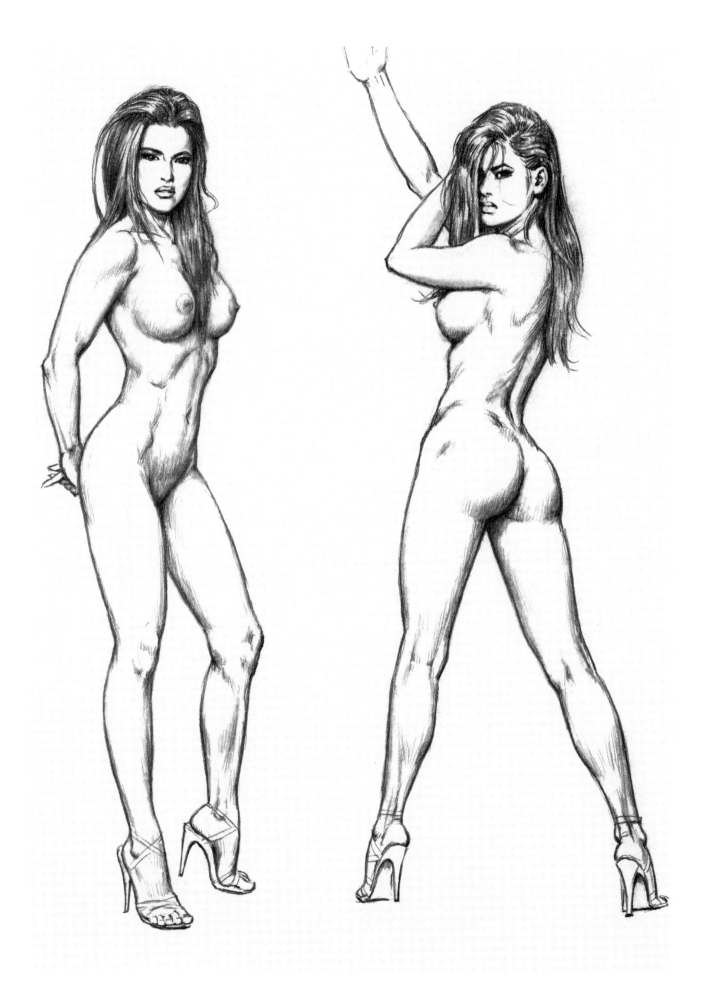

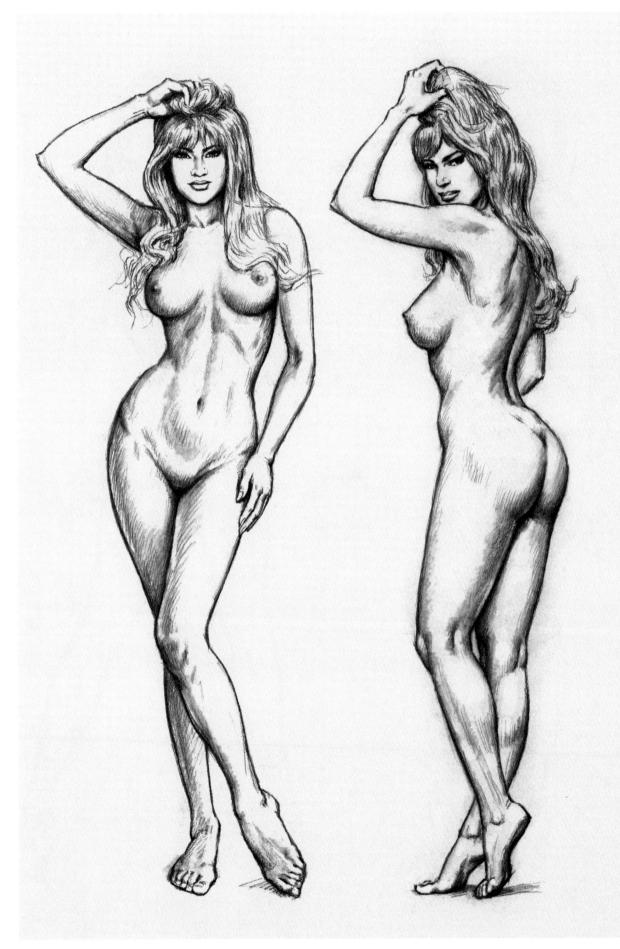

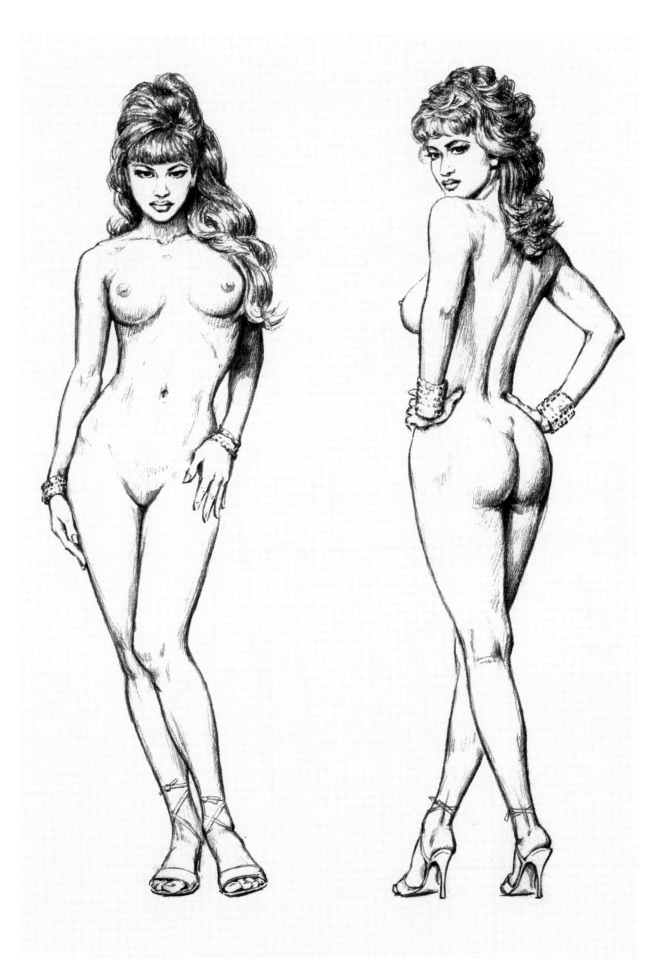

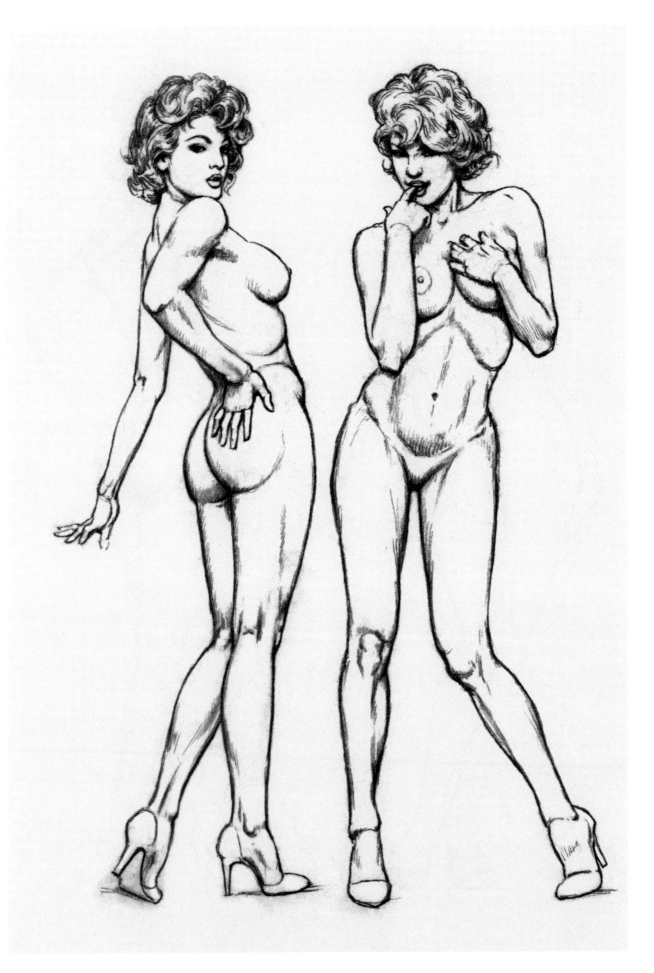

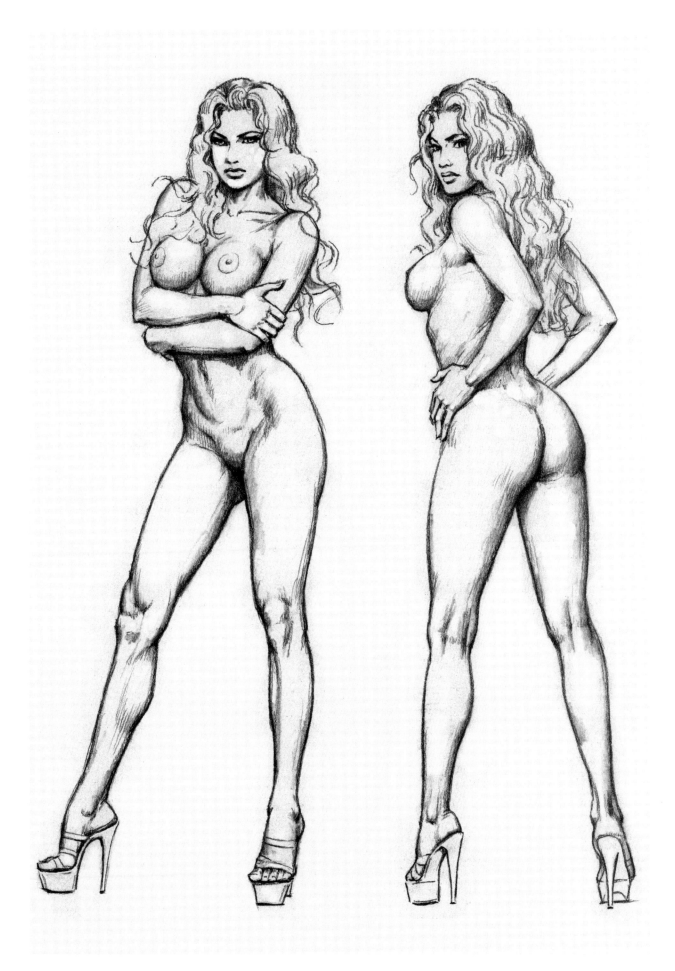

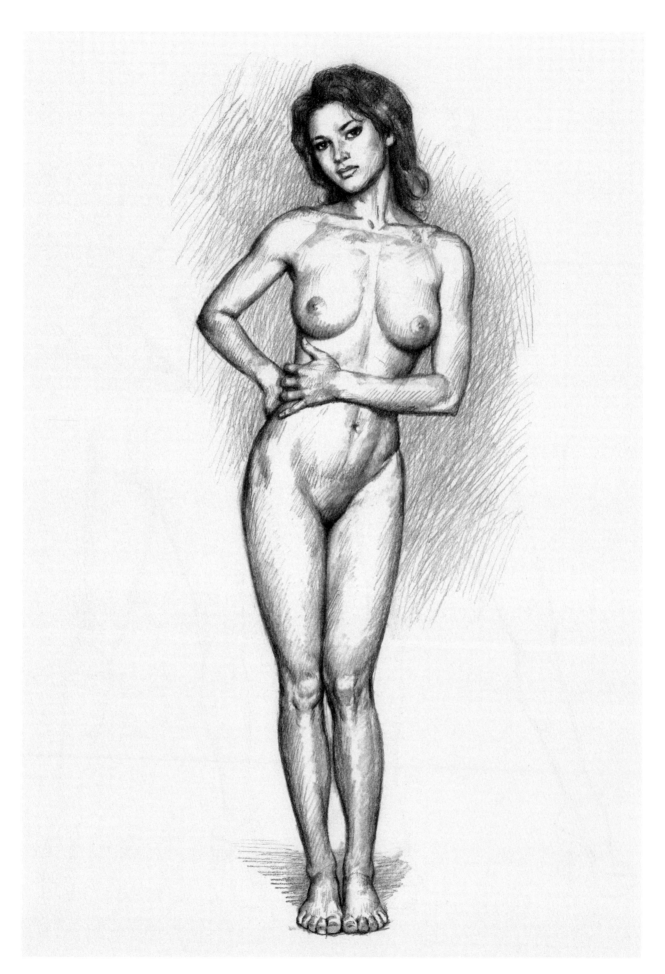

118

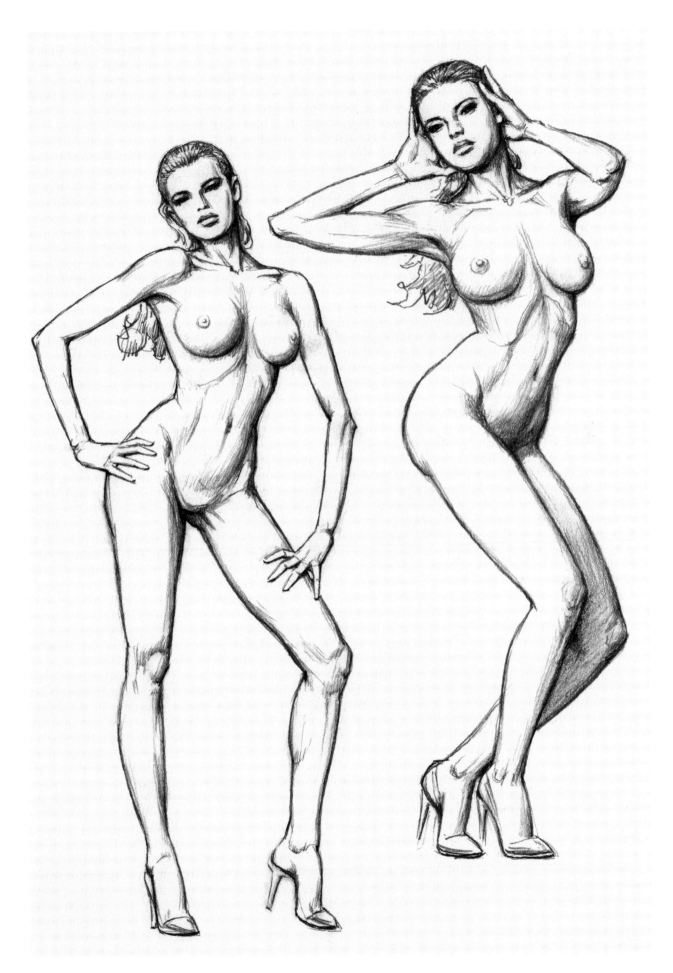

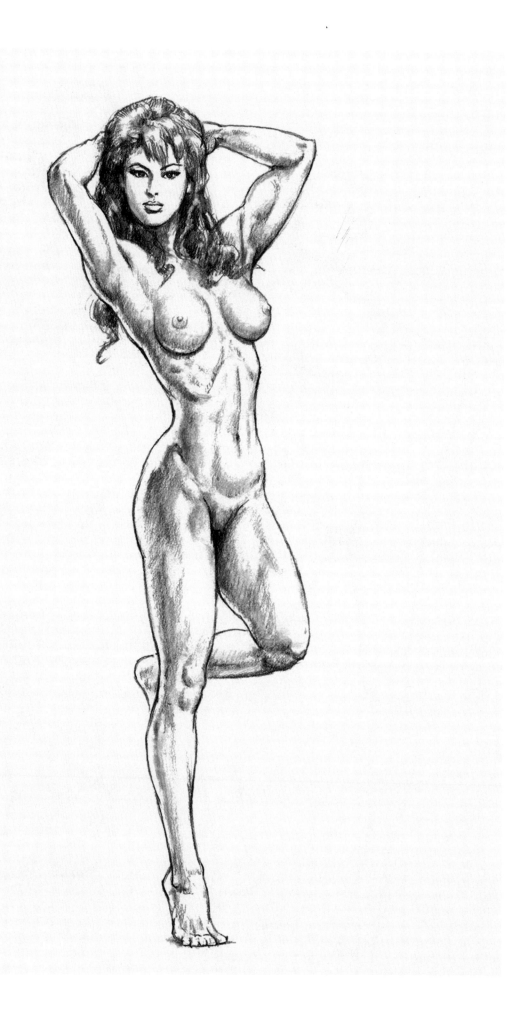

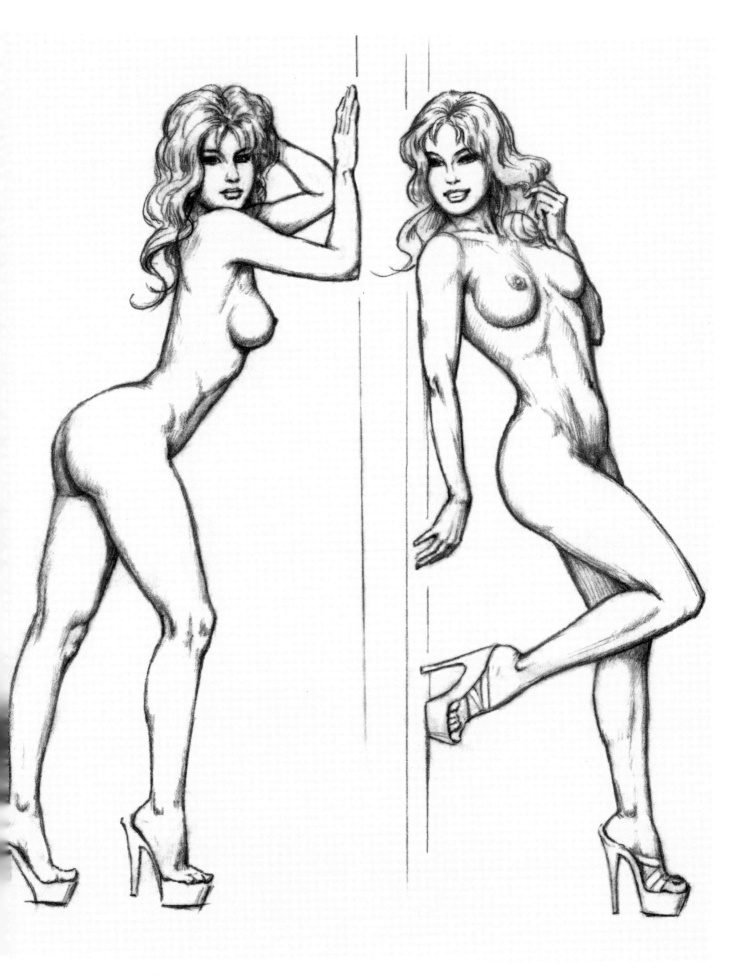

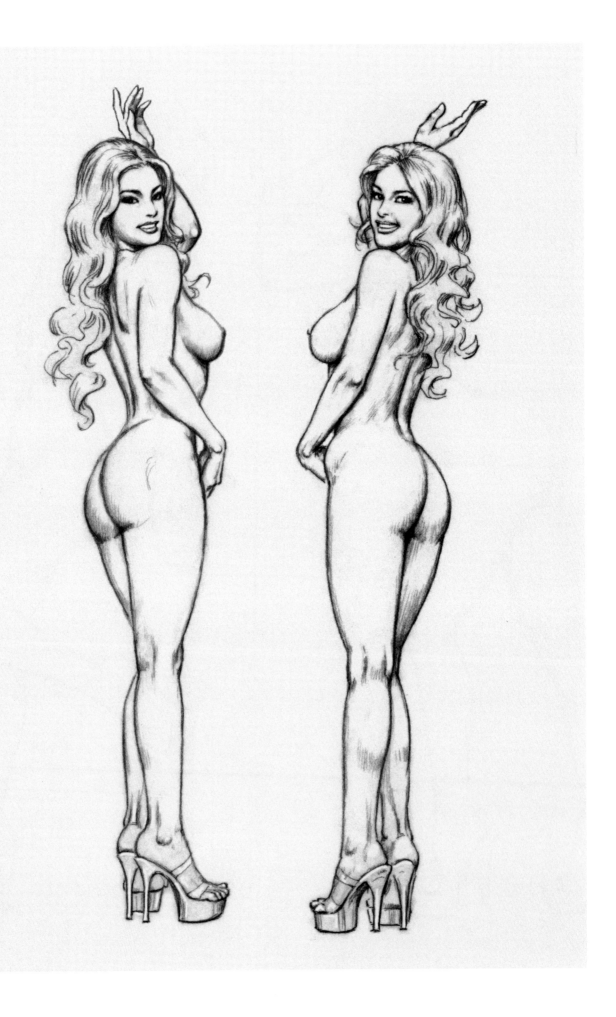

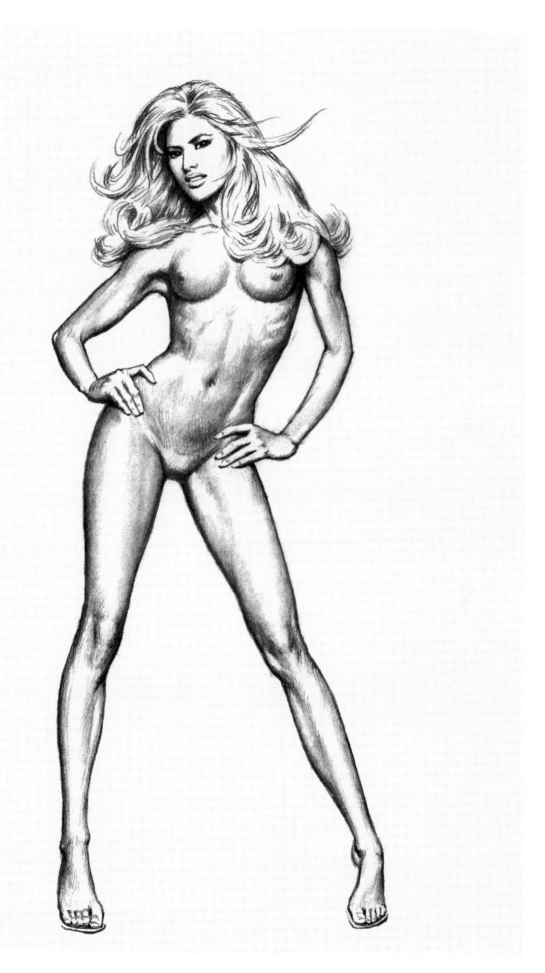

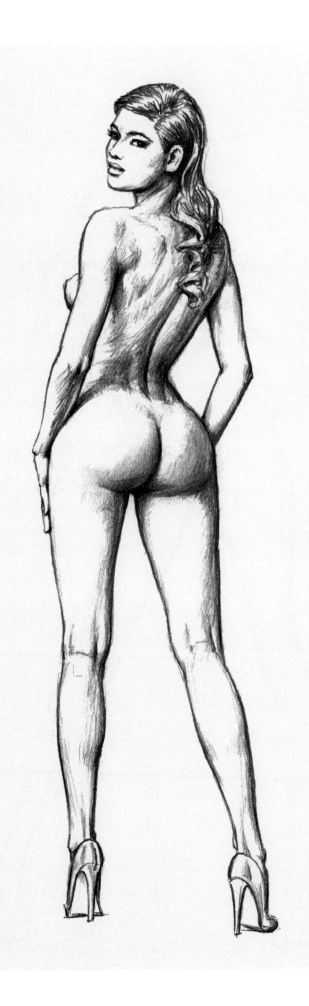

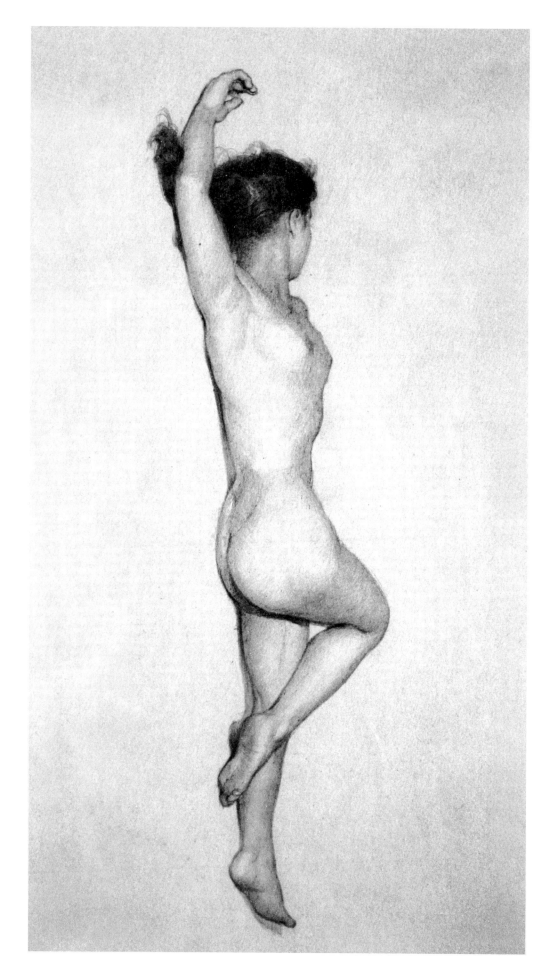

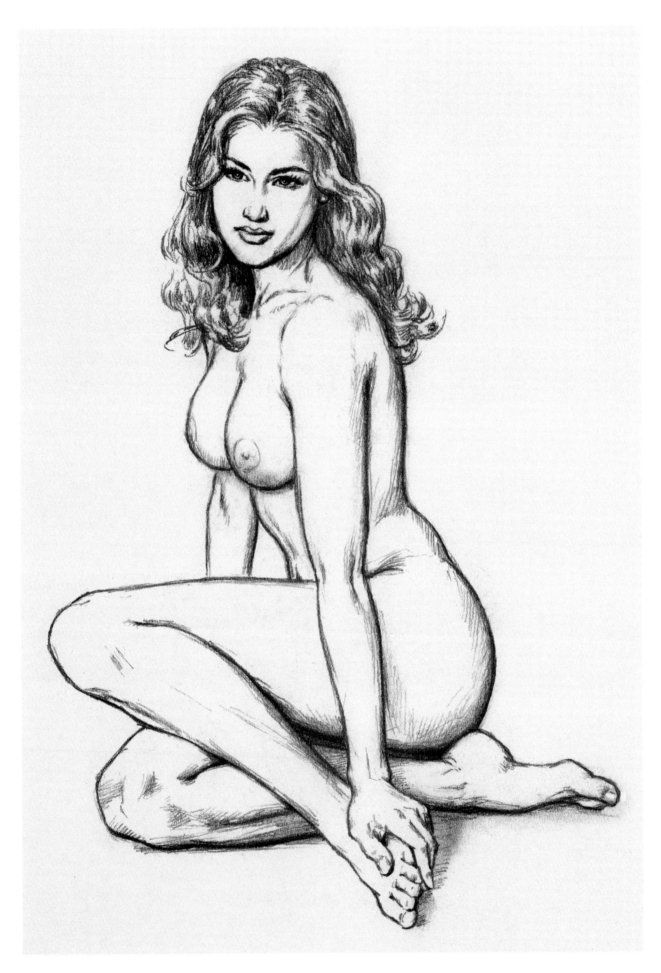

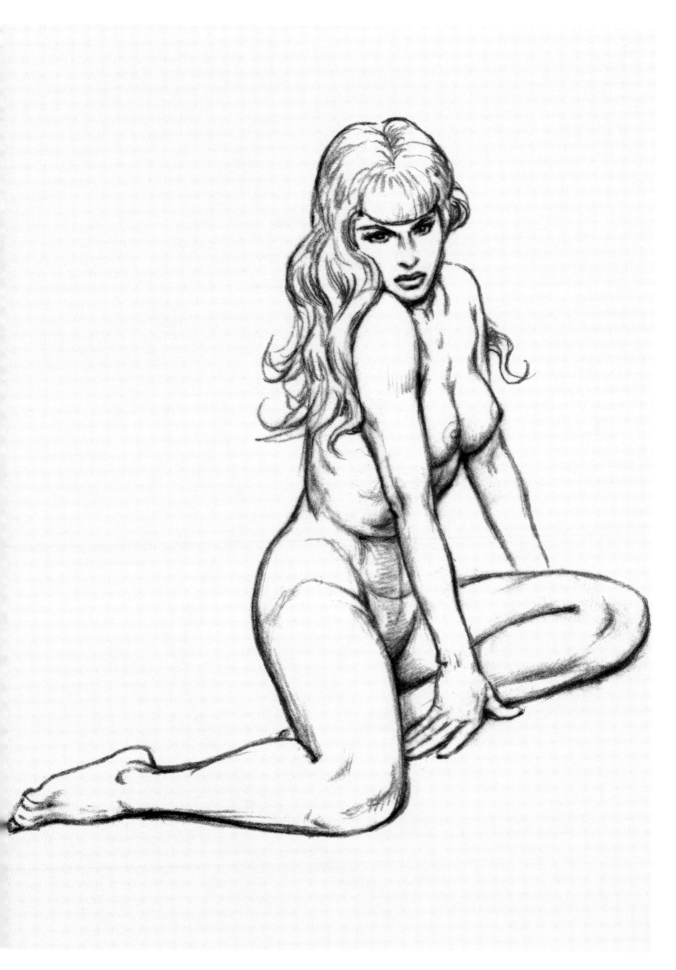

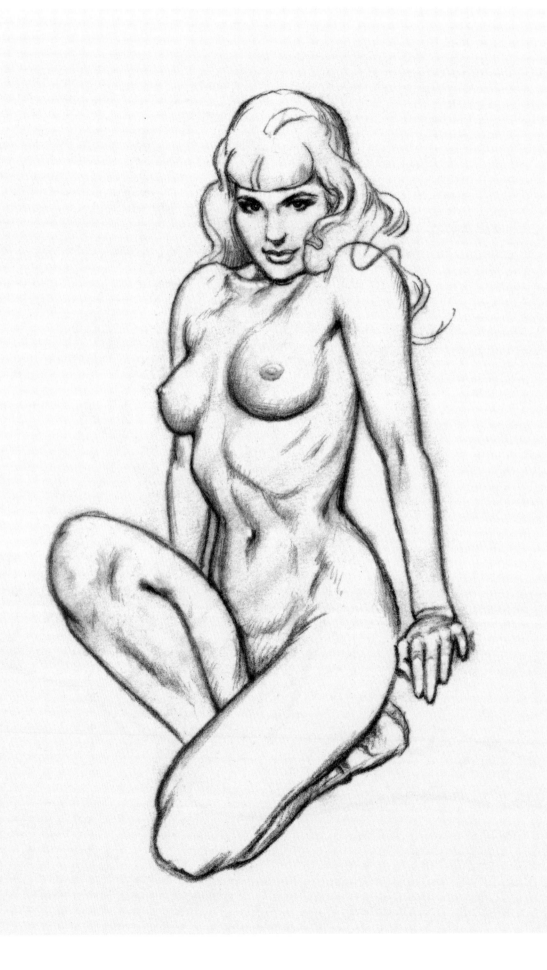

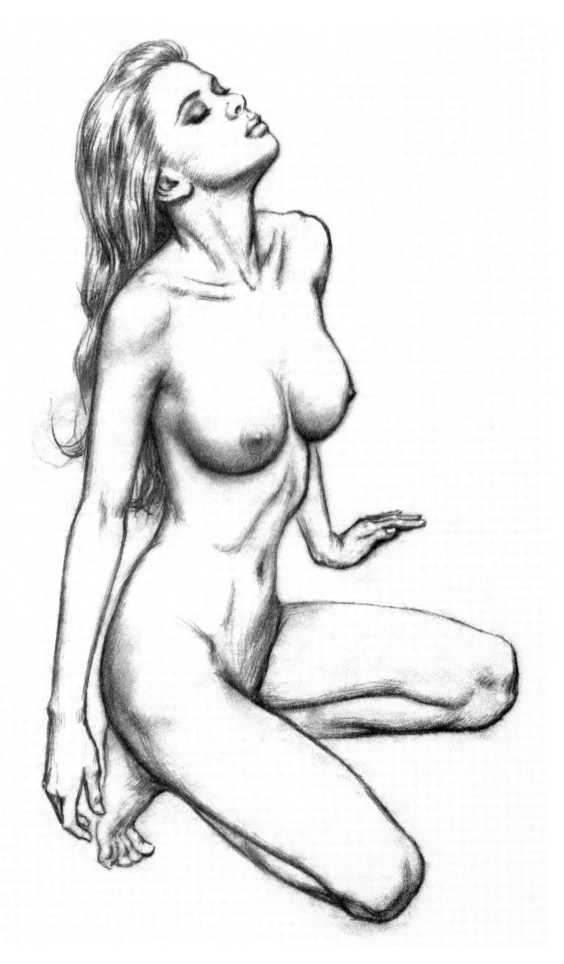

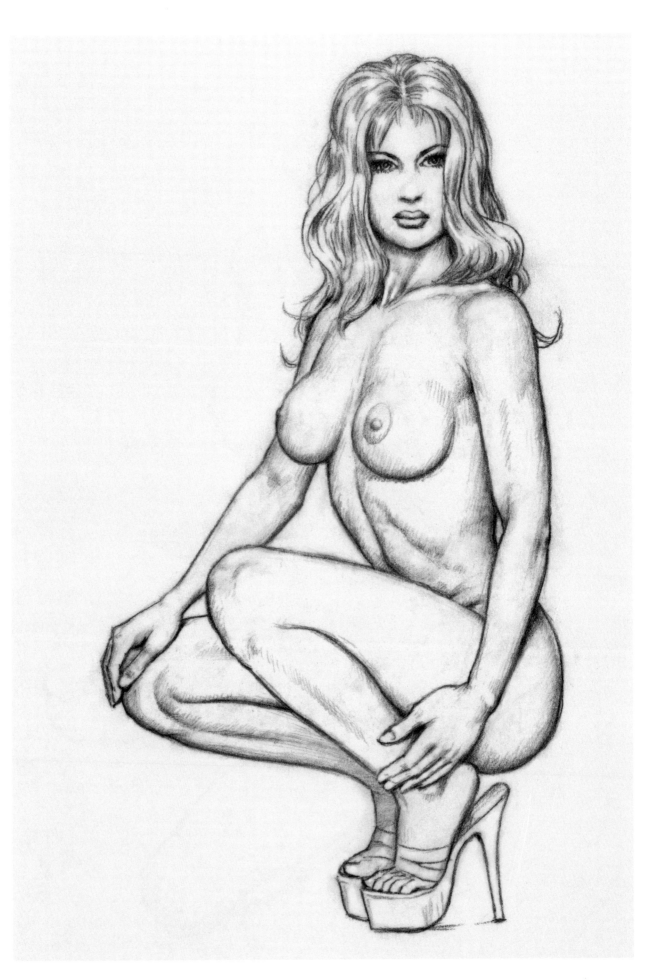

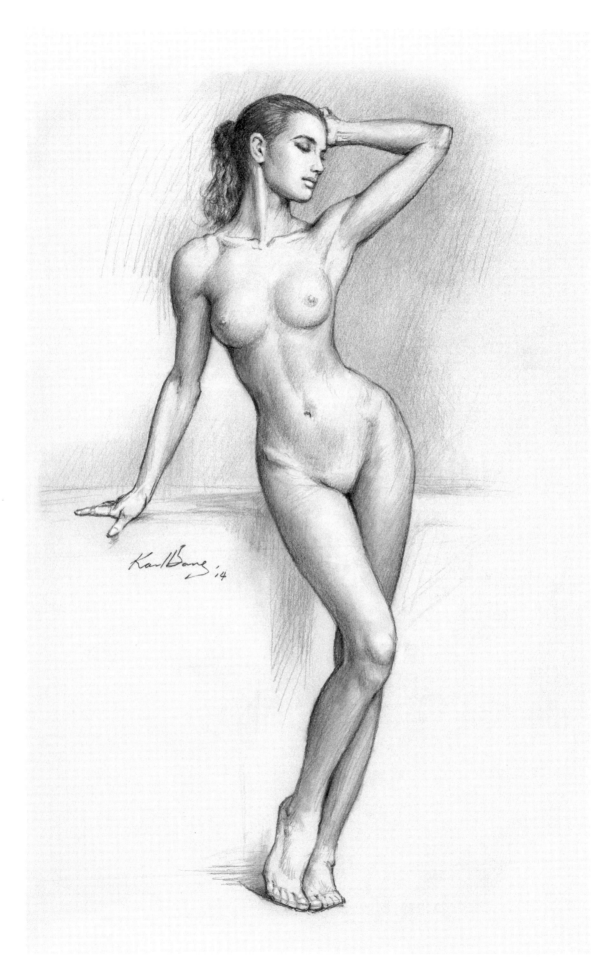

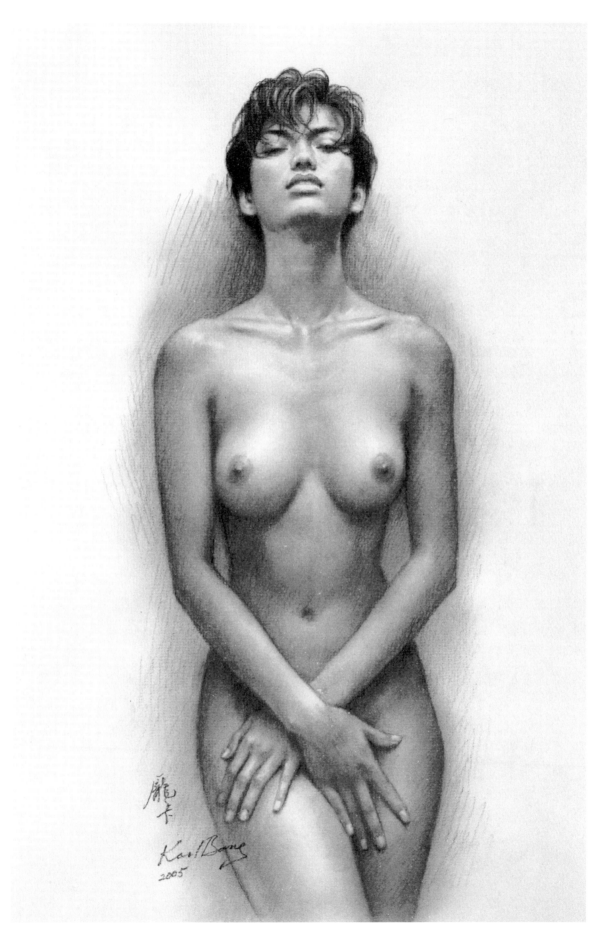

炭笔画 52×36cm

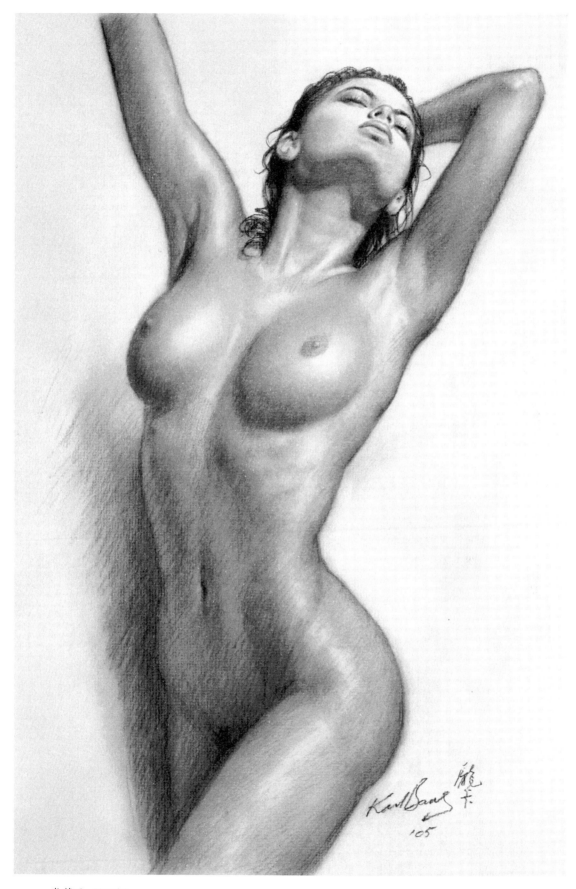

炭笔画 52×36cm

　　这种参照照片，层次丰富的画法，注定对照片要有取舍，摒弃其繁琐的细节，加强其解剖特征的立体关系表现。

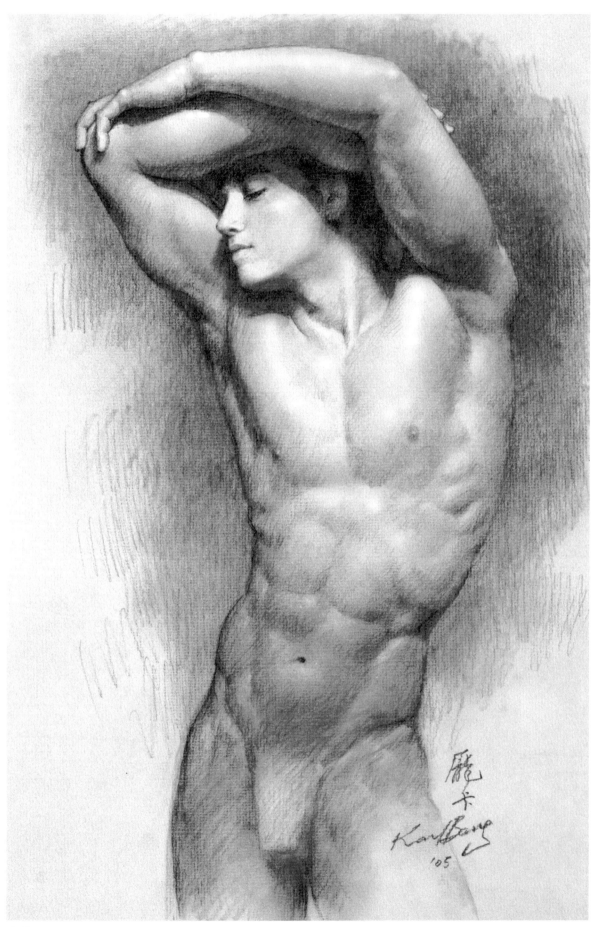

炭笔画 52×36cm

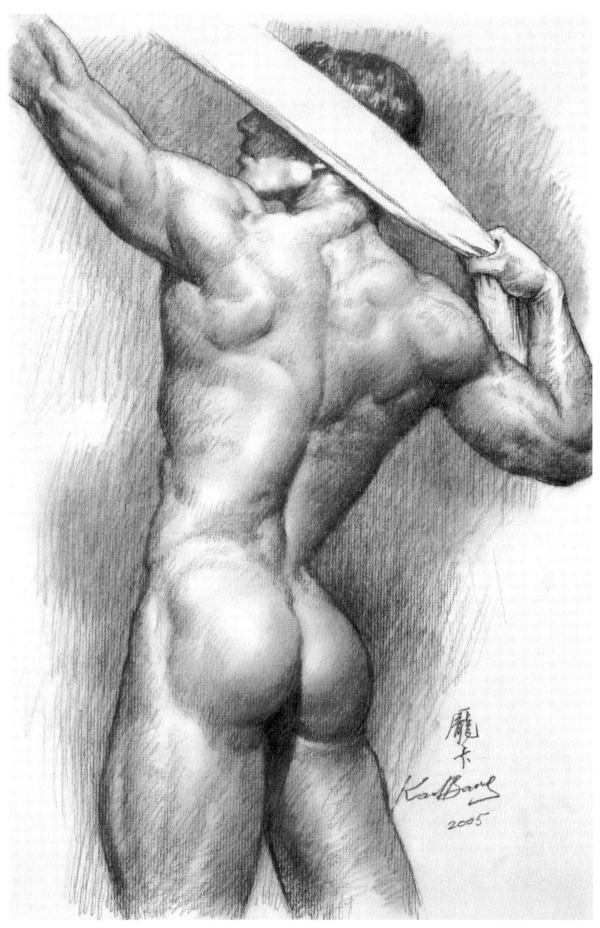

炭笔画 52×36cm

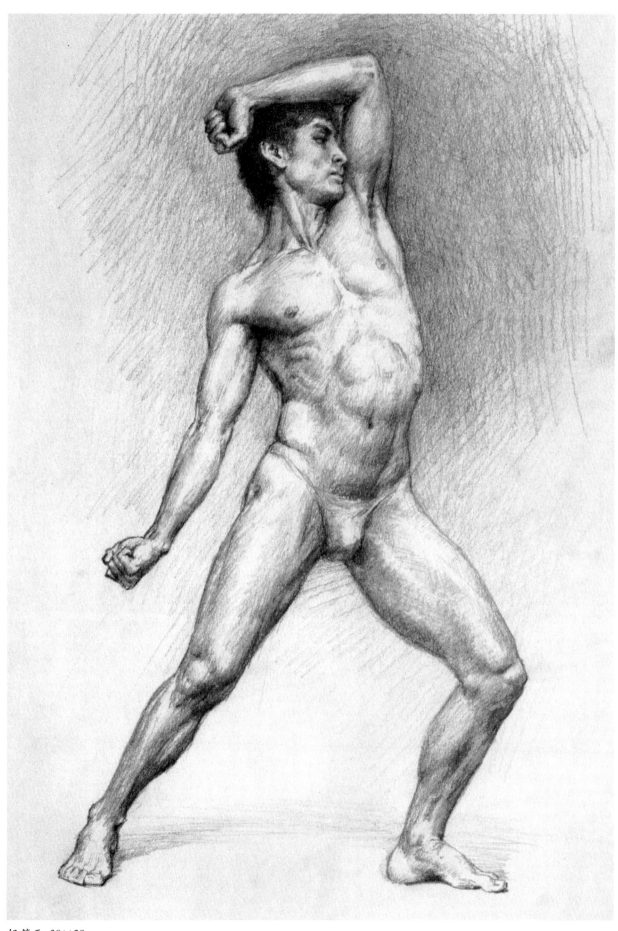

铅笔画 38×28cm

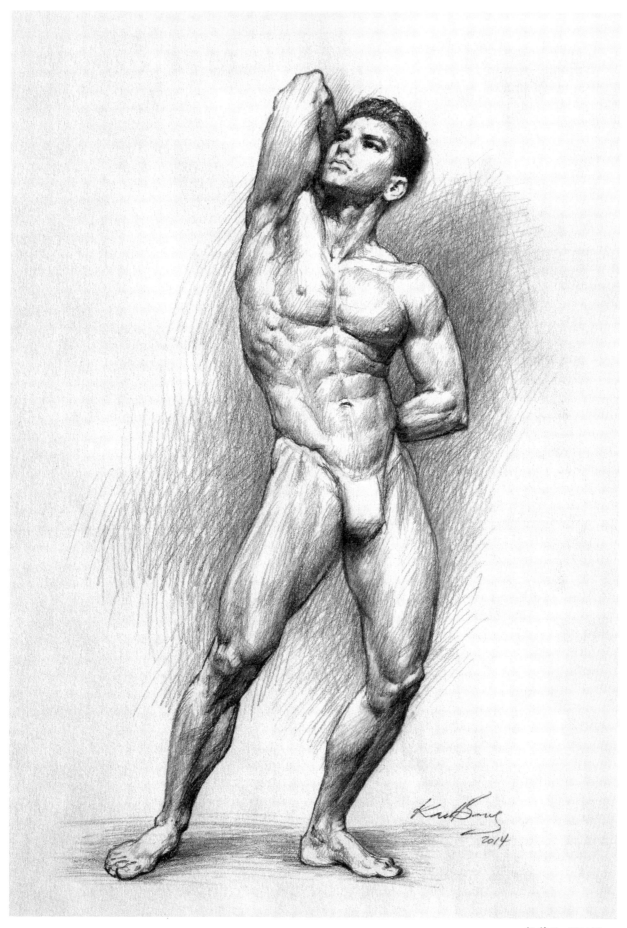

铅笔画 42×28cm

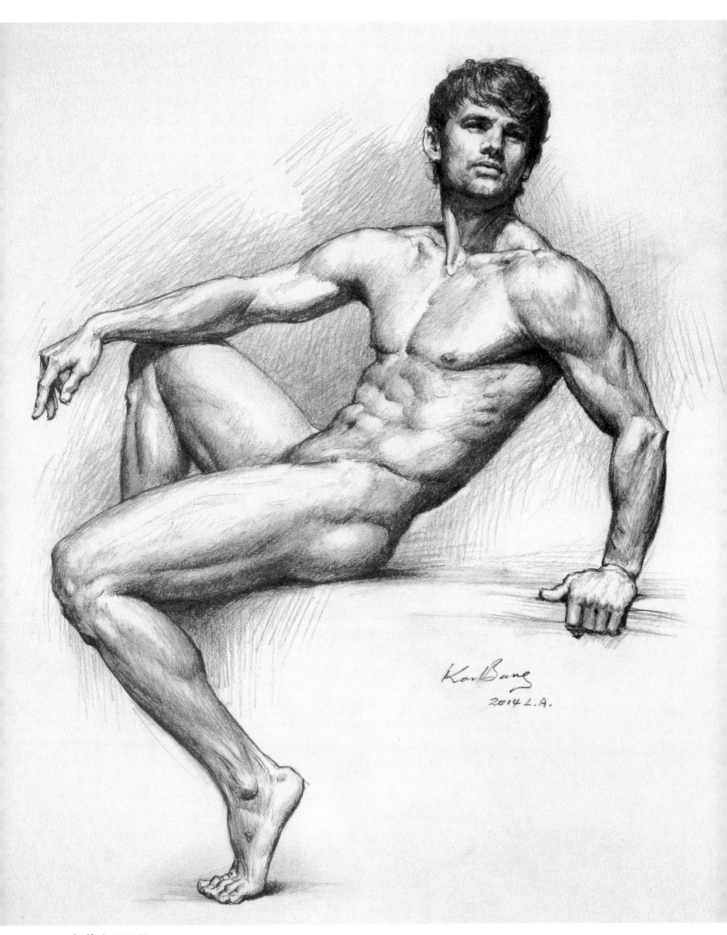

铅笔画 36×30cm

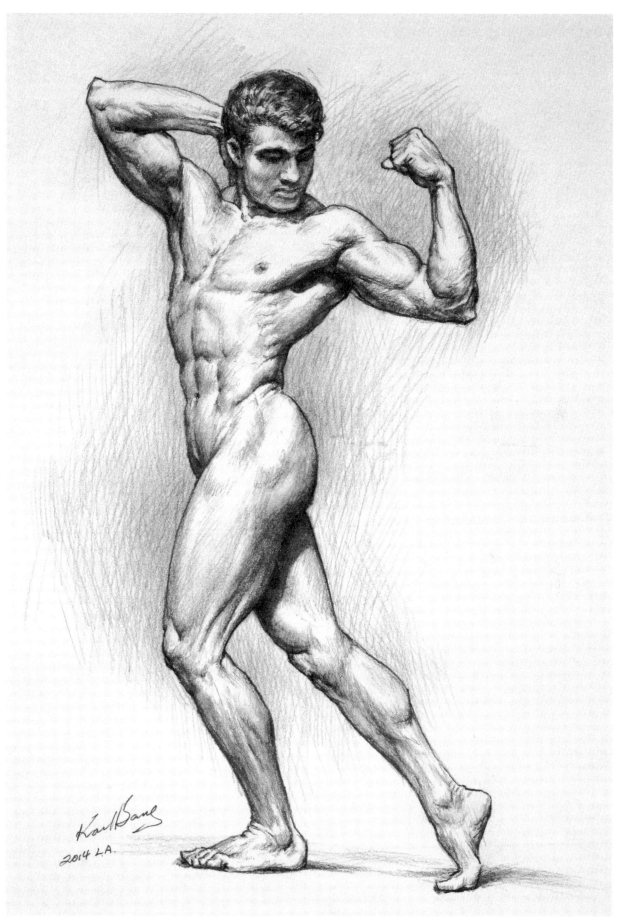

铅笔画 42×28cm

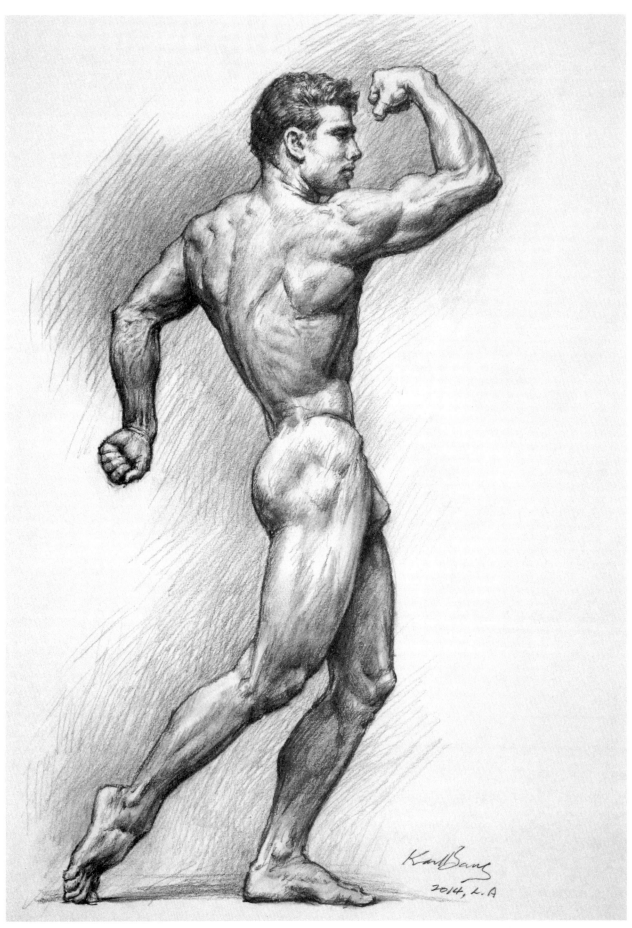

铅笔画 42×28cm

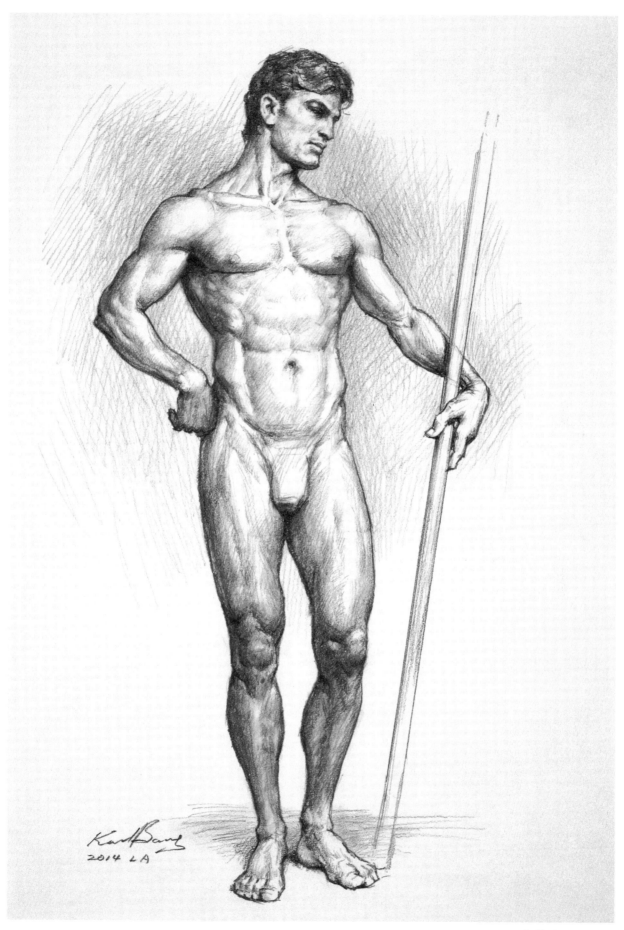

铅笔画 42×28cm

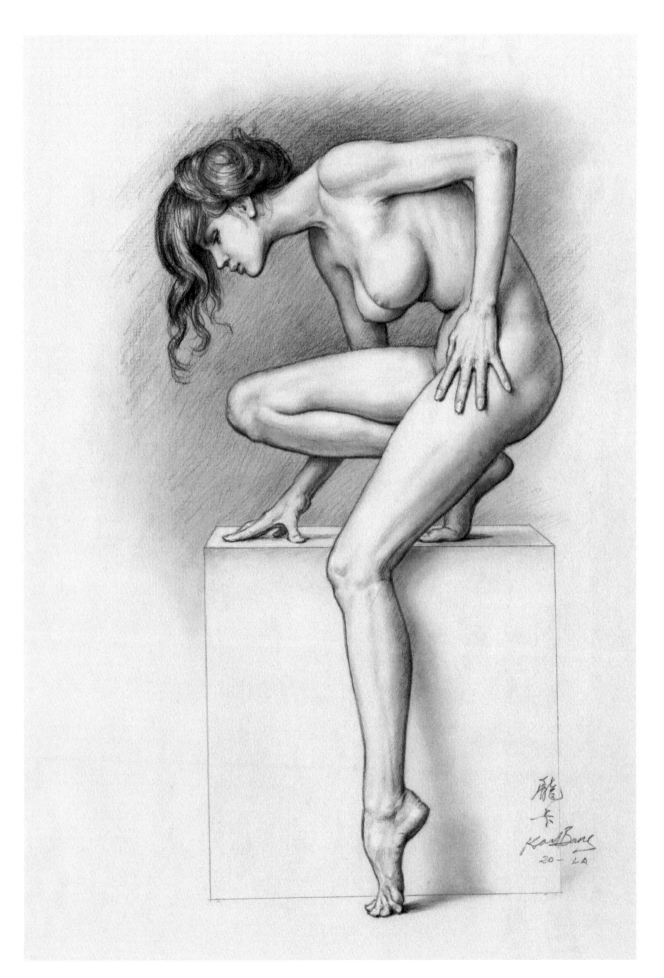

142

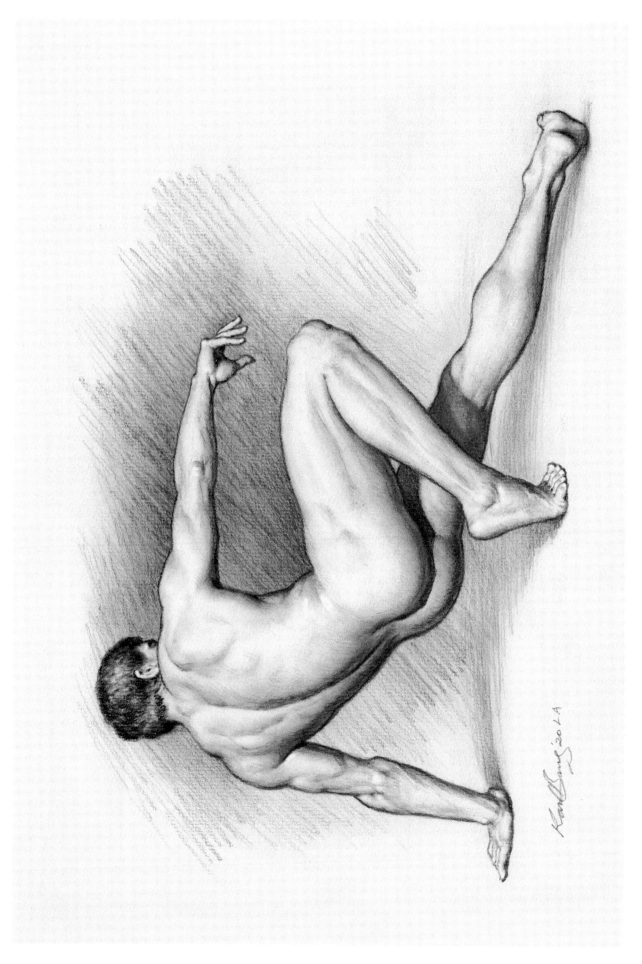

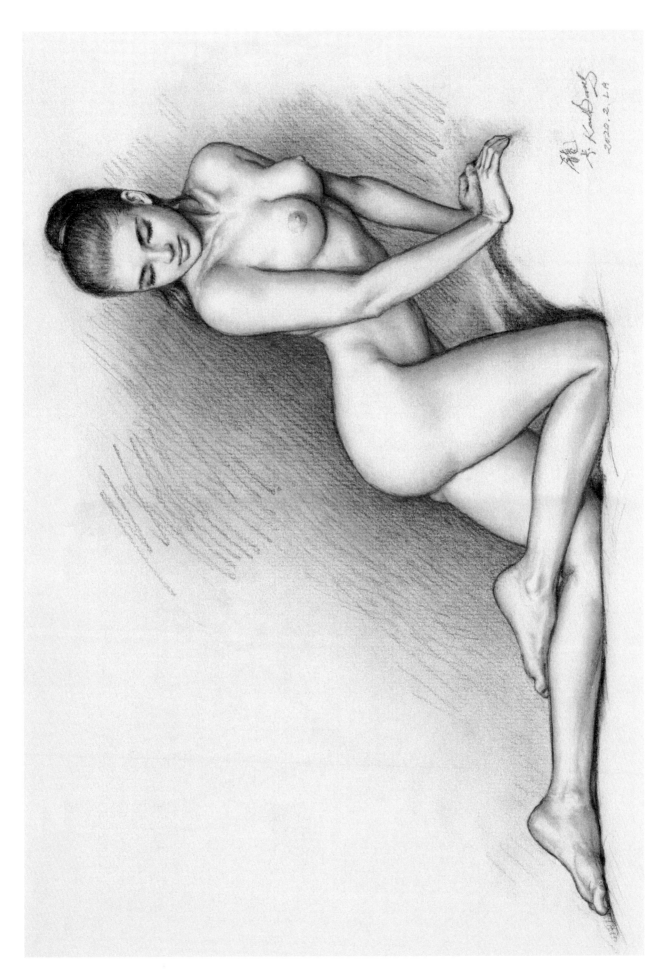

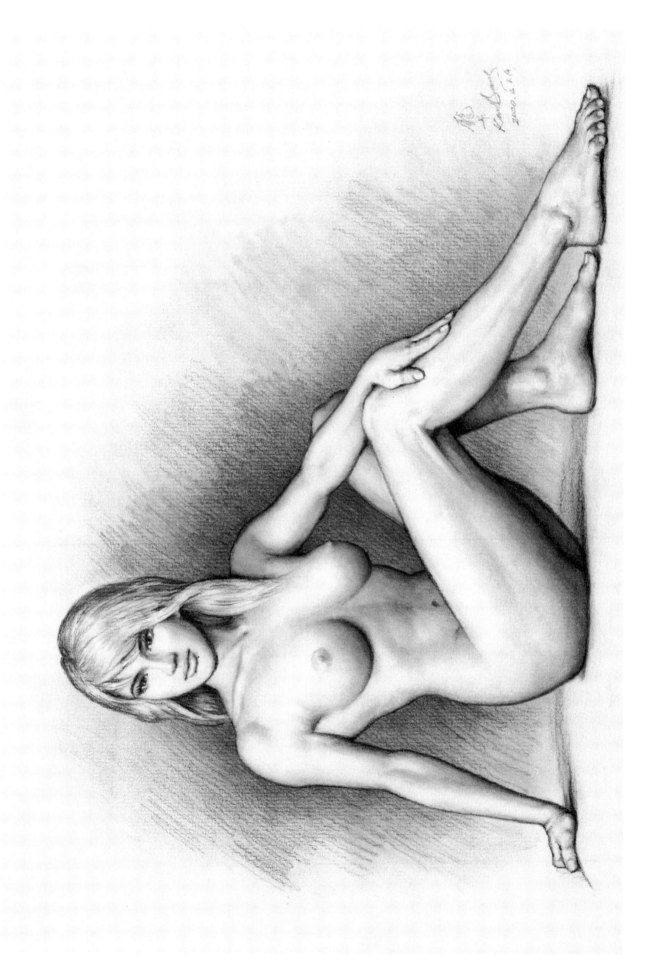

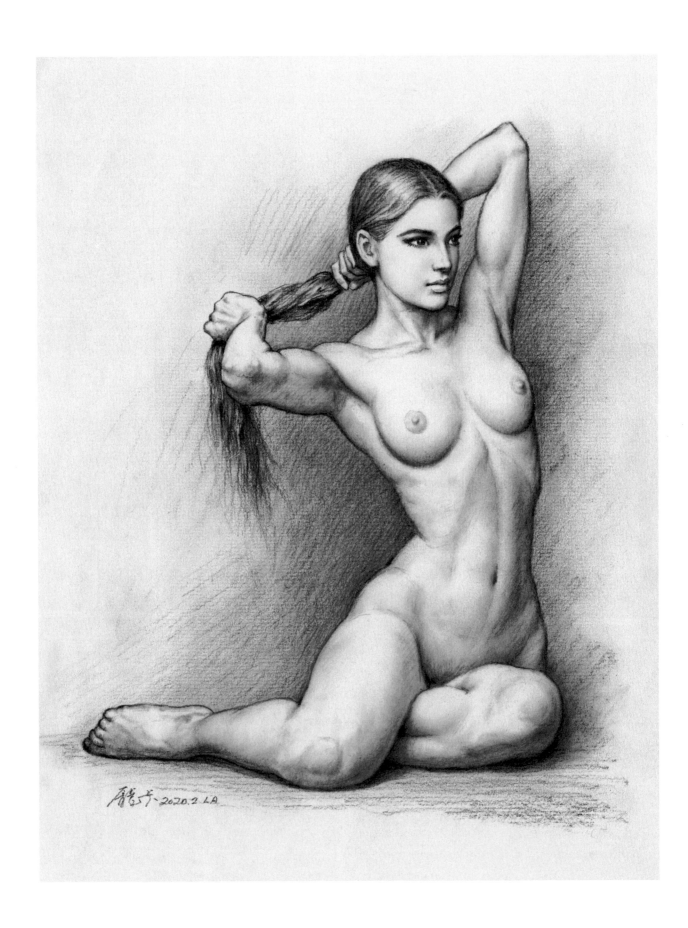

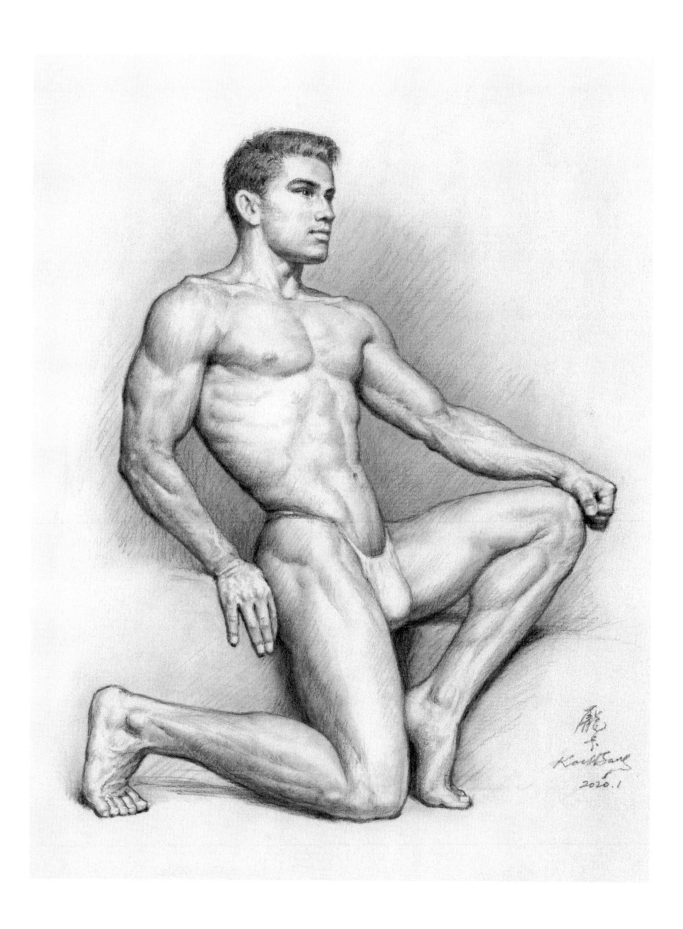

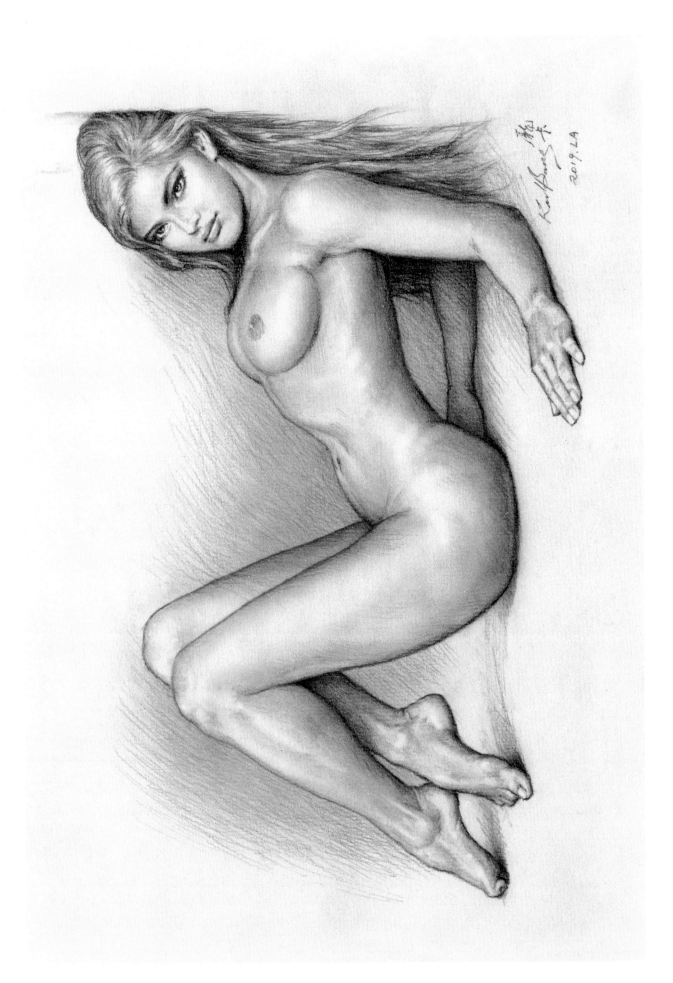

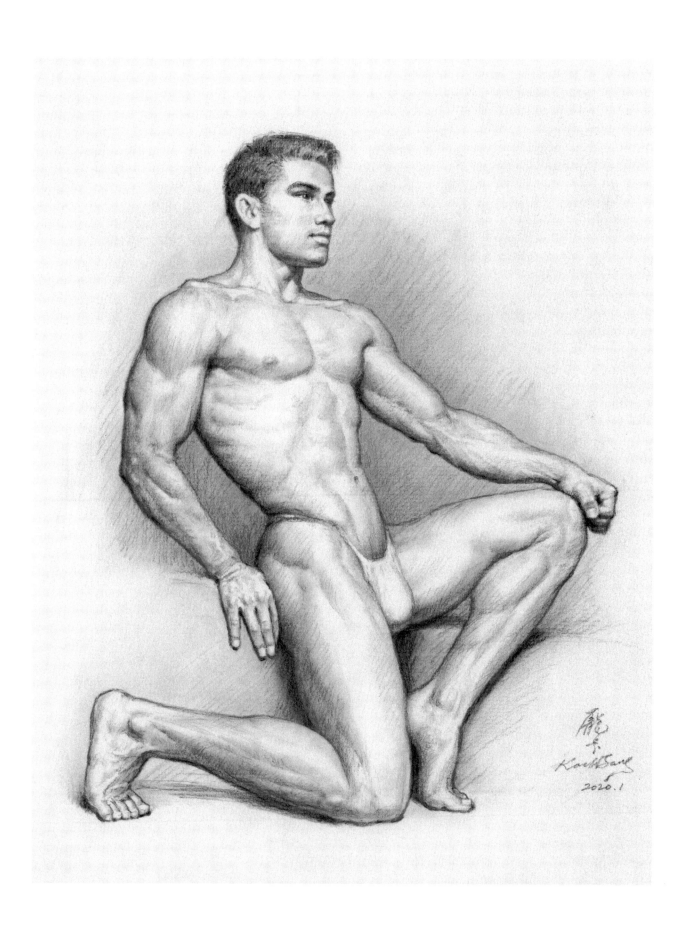

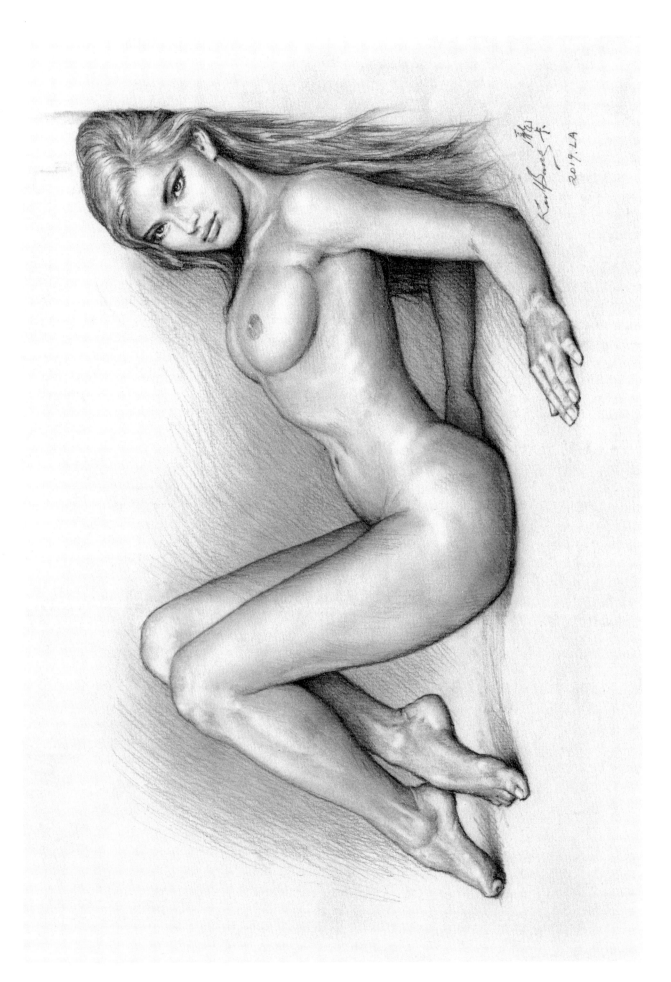

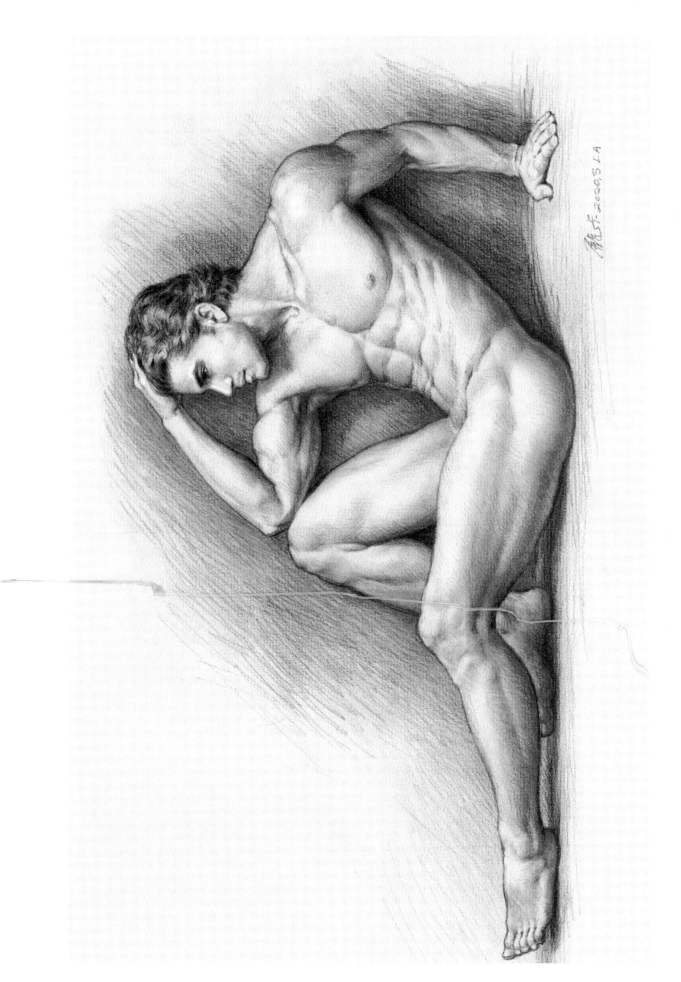

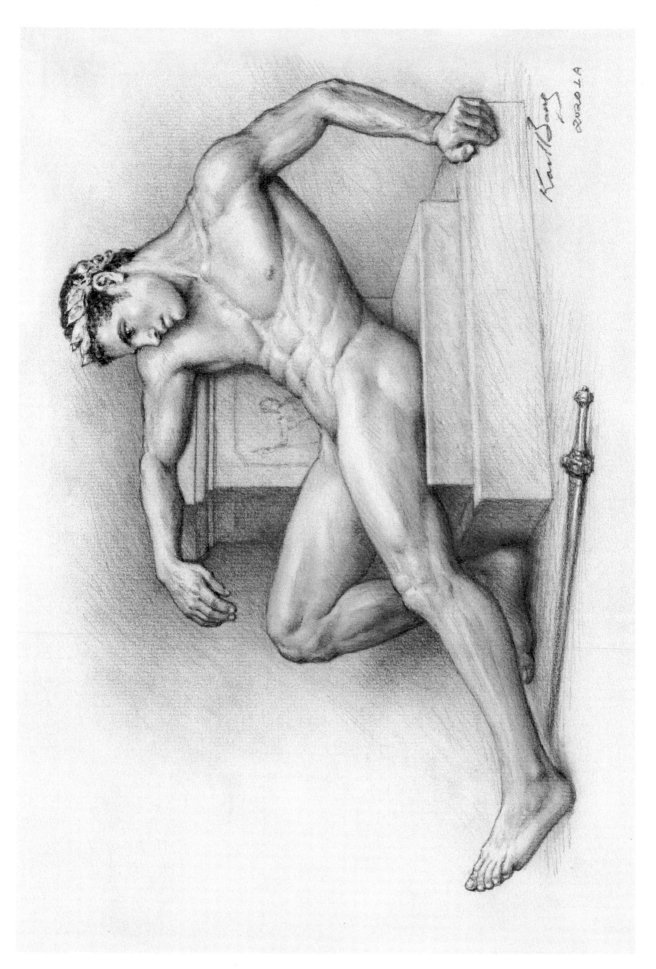

150

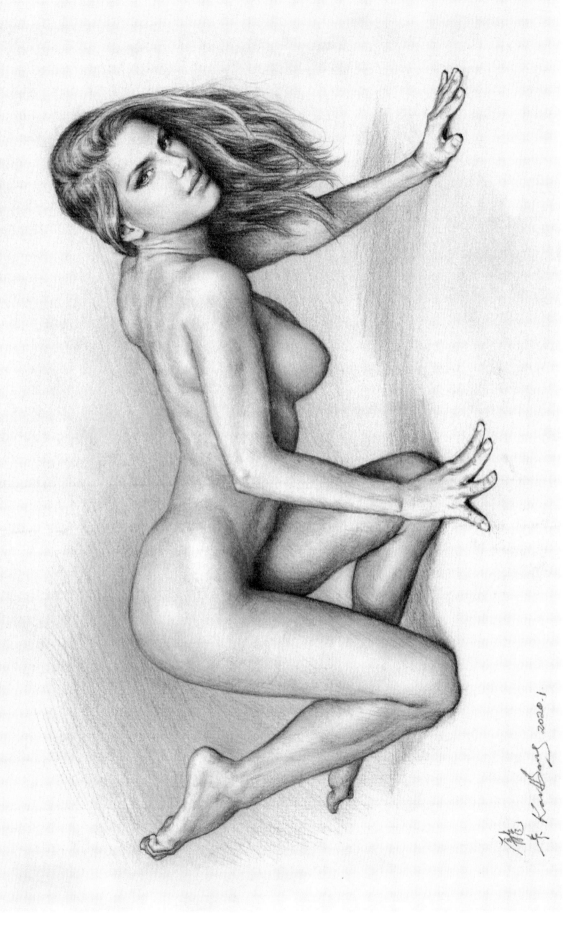

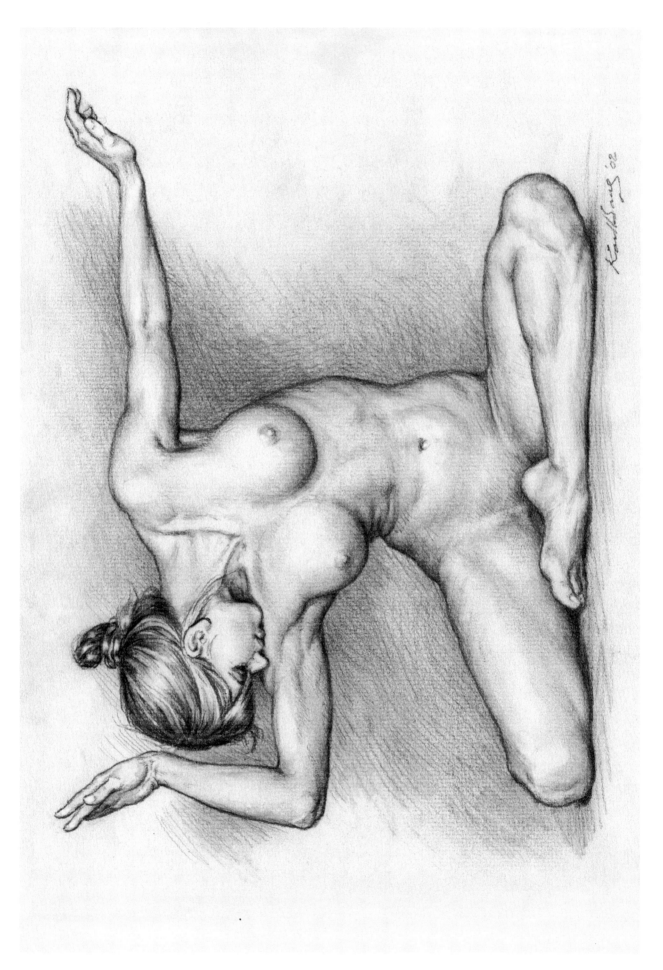

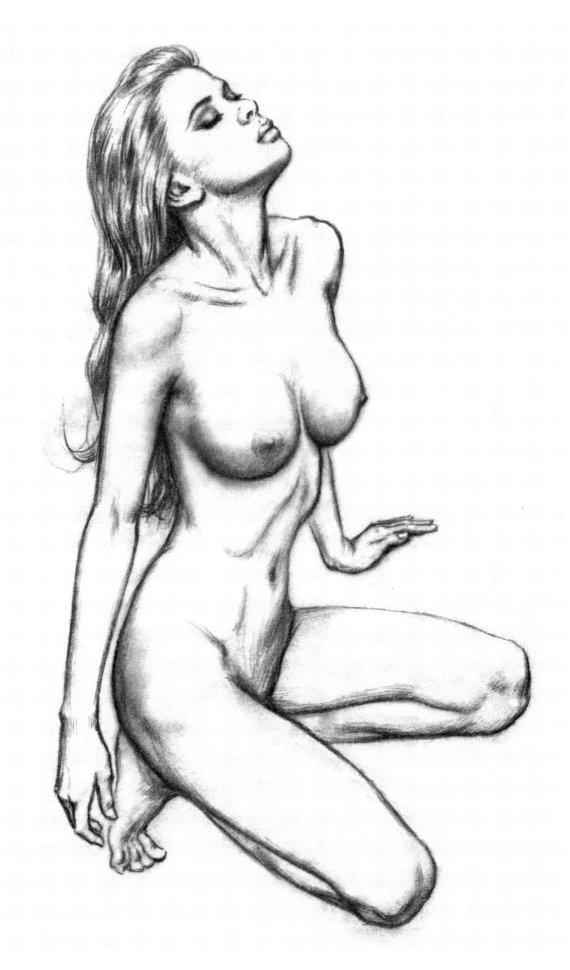

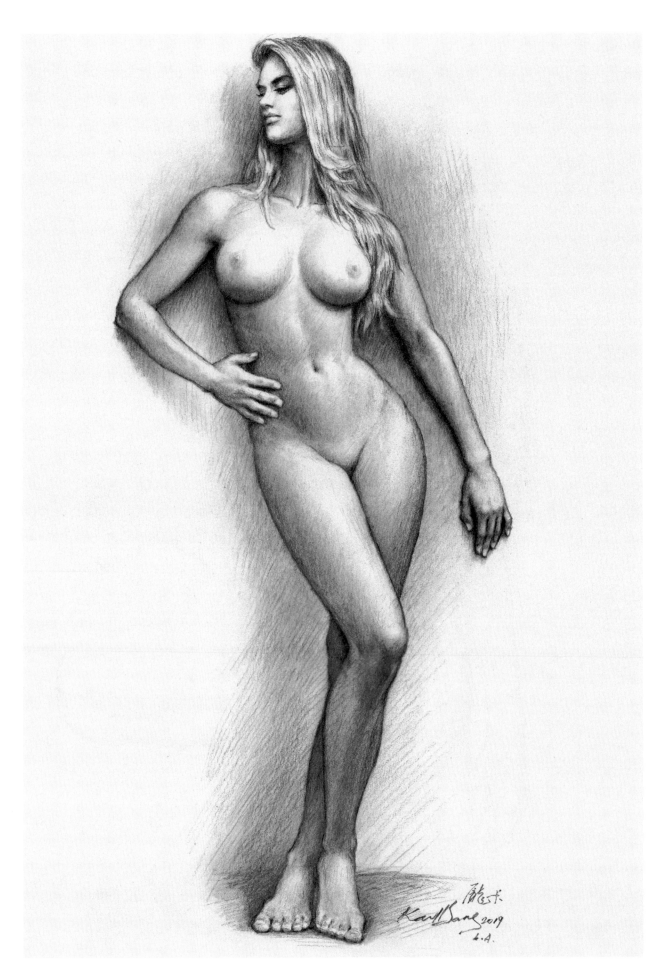

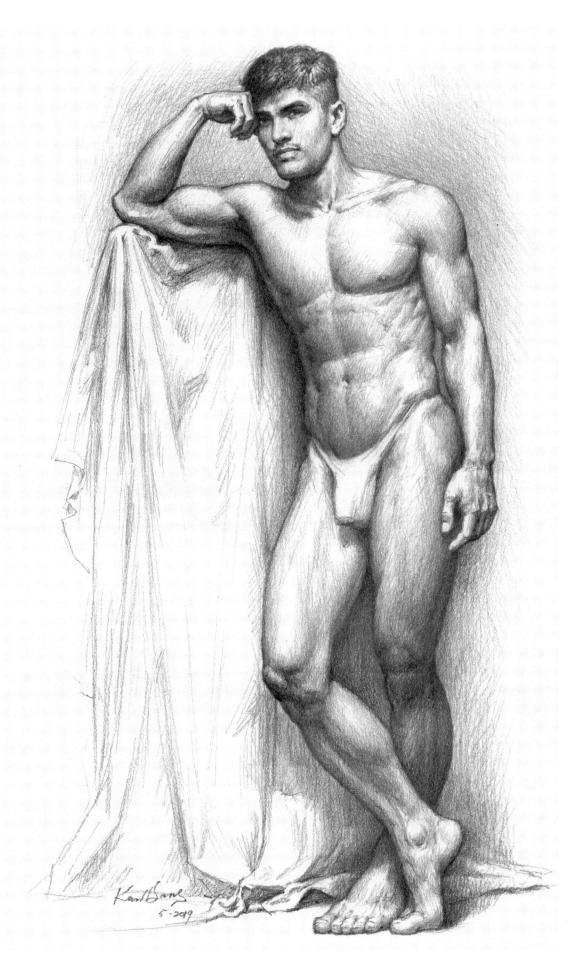

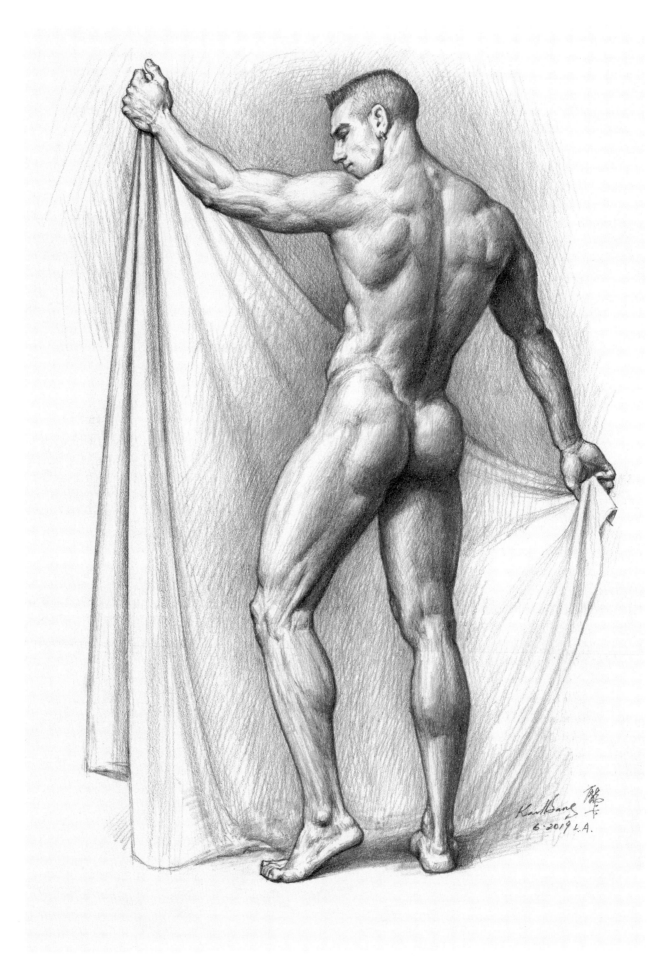

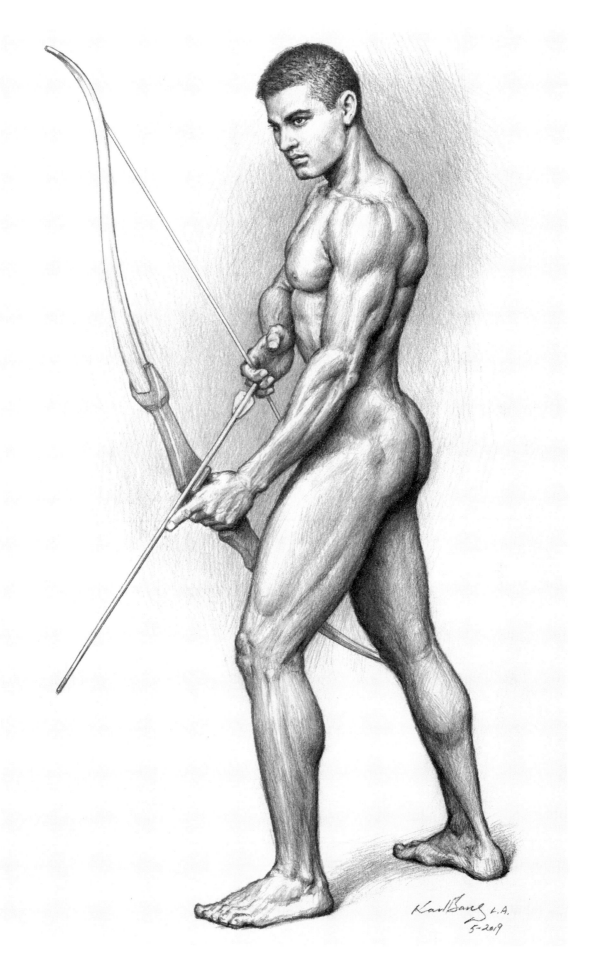

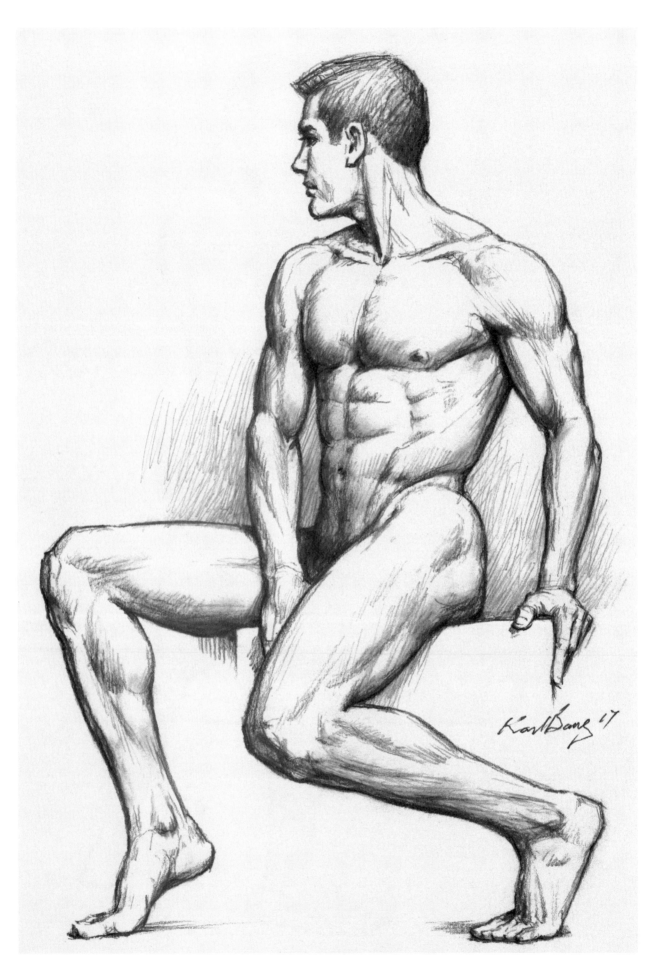

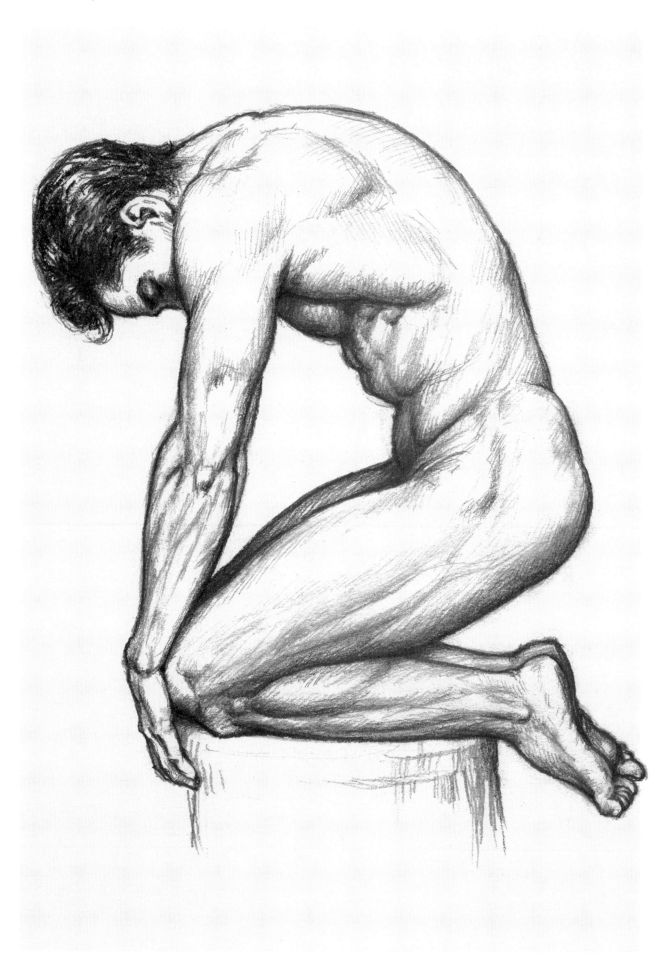

图书在版编目（CIP）数据

人体模特画法：畅销版 ／ 庞卡著. －－ 上海：上海
人民美术出版社，2021.4（2022.1重印）
　ISBN 978-7-5586-1603-7

　Ⅰ．①人… Ⅱ．①庞… Ⅲ．①人体画－绘画技法
Ⅳ．①J211.25

中国版本图书馆CIP数据核字（2021）第026236号

人体模特画法（畅销版）

著　　　者：庞　卡
策　　　划：姚琴琴
责任编辑：姚琴琴
装帧设计：颜　英
技术编辑：陈思聪
调　　　图：徐才平
出版发行：上海人民美術出版社
　　　　　　（上海市闵行区号景路159弄A座7F）
印　　　刷：上海印刷（集团）有限公司
开　　　本：889×1194　1/16　10印张
版　　　次：2021年5月第1版
印　　　次：2022年1月第2次
书　　　号：ISBN 978-7-5586-1603-7
定　　　价：48.00元